SALON DE 1831.

ÉBAUCHES CRITIQUES.

Du même Auteur :

Mes Visites au Musée du Luxembourg, brochure in-8º, avec des traits lithographiés (1817).

L'Ombre de Diderot et le Bossu du Marais, vol. in-8º, sur le salon de 1822.

L'Artiste et le Philosophe, dialogues critiques sur le salon de 1824; vol. in-8º, avec dessins lithographiés.

Le Peuple au Sacre, brochure in-8º, sur le tableau du sacre peint par M. le baron Gérard; avec un dessin lithographié.

Esquisses, Croquis, Pochades, ou tout ce qu'on voudra, sur le salon de 1827; vol. in-8º, avec dessins lithographiés.

PARIS. — IMPRIMERIE DE COSSON,
Rue Saint-Germain-des-Prés, n. 9.

SALON DE 1831.

ÉBAUCHES CRITIQUES,

PAR A. JAL.

PARIS,
A.-J. DÉNAIN, ÉDITEUR,
RUE VIVIENNE, N° 16, A L'ENTRESOL.

JUILLET 1831.

ÉBAUCHES CRITIQUES.

SALON DE 1834.

Position du Critique.

> En vain je prétendrais contenter un lecteur,
> Qui redoute surtout le nom d'admirateur.
> N. Boileau.

Celui qui, opposant la critique à l'art, a dit de celle-là qu'elle est aisée, me paraît l'avoir mal comprise; j'en demande respectueusement pardon à son vers devenu proverbe. Si la critique n'est que le dissentiment brutal qui s'exprime par un sifflet au milieu du parterre, le poëte avait raison; elle est aisée. Mais est-ce là la critique? Autant vaudrait dire qu'un coup de poing est la discussion.

La critique est un art. Refuserez-vous à

Voltaire, à Horace, à Boileau, à Vinckelmann le titre d'artiste?

C'est un art difficile, qu'il s'arrête à l'analyse ou qu'il aille jusqu'à la satire.

Voilà ses deux formes : l'analyse, la satire.

L'analyse procède lentement; elle est doctorale, pédante, logique, sensée, calme; elle ne s'avise pas de malice, de peur de manquer de gravité.

La satire va, vient, court, revient, saute; c'est une folle, mordante, ironique, agaçante, rieuse, moqueuse, raisonnable sous son air de déraison. Un mot lui suffit, pourvu qu'il soit piquant et qu'il frappe juste; elle a horreur des longues pages à périodes, à larges argumentations; elle veut bien être vraie, mais à condition qu'on lui permettra d'être gaie, vive, bouffonne.

De ces deux formes, aucune ne plaît à l'auteur de tableaux ou de tragédies. Par respect humain, le poëte et le peintre ne récuseront pas la première : car enfin on ne veut pas avoir l'air de se croire parfait; mais, au fond du cœur, l'analyse la plus polie, si elle est un peu profonde, si elle a trouvé le véritable

défaut de l'ouvrage, révoltera l'artiste. La satire le blessera peut-être moins par son allure étourdie et ses vivacités osées. Une épigramme n'a pas la prétention d'un chapitre gros de bon sens, elle ne frappe qu'en courant; le chapitre analytique est comme le manteau de Nessus qui vous étreint un homme de la tête aux pieds et le fait mourir, si Hercule qu'il soit en philosophie, dans les convulsions de l'amour-propre irrité.

Une chose plaisante a lieu tous les jours. Qu'un poëte donne au public sa comédie, ses odes, son roman; le peintre, le sculpteur sont ses premiers critiques. Au théâtre, ils désapprouvent, ils sifflent; et, comme la charge est dans leurs habitudes d'artistes, ils immolent une pièce par une charge spirituelle, ingénieuse, mais cruelle. Ils parodient le roman, se saisissent de trois ou quatre vers des odes, colportent dans toutes les sociétés les plaisanteries qu'ils ont imaginées, et se font les tyrans du pauvre homme de lettres. Mais le salon arrive et ce qu'ils ont fait, ils ne veulent pas qu'on le fasse contre eux. Le poëte n'aura pas le droit de les juger.

— On a-t-il appris la sculpture et la peinture?

— Où avez-vous appris la poésie? Qu'avez-vous fait pour le théâtre? Où sont vos vers et votre prose? M. Hugo ne se connaît pas en tableaux, et vous vous connaissez en drames! Pourquoi l'homme de lettres n'aurait-il pas étudié votre art quand vous avez étudié le sien?

— Il n'a pas dessiné, il n'a pas taillé le marbre ou donné la vie avec les couleurs de la palette.

— Avez-vous écrit, vous?

— Mais tout le monde peut écrire?

— Bon Dieu! qui ne pourrait donc peindre comme cent peintres que je vous nommerais? Le matériel de l'art est-il si difficile à apprendre que, dans six mois, tout homme qui a deux bras ou seulement deux pieds, comme M. Ducornet, ne puisse le posséder? On sait le matériel de la langue, si je puis dire ainsi, en un mois, avec une grammaire et l'intelligence la plus vulgaire; sait-on écrire pour cela? Et a-t-on besoin de savoir écrire pour juger le poëte? non; pas plus qu'on n'a

besoin de savoir peindre et sculpter pour dire qu'une statue et un tableau sont bons.

Bons! pour qui? Pour tout le monde? Y a-t-il un goût général? La somme des goûts particuliers constitue-t-elle le goût général? Non. Il y a un instinct de bon jugement dans les masses; mais il s'arrête aux superficies. Le public sent, et son impression est la règle de ses jugemens. Une scène vraiment dramatique dans une pièce de théâtre, un tableau expressif ne manqueront leur effet sur personne; les défauts de style, de convenances locales ou historiques, de couleur et de dessin ne frapperont qu'un petit nombre de spectateurs; et c'est, en définitive, le petit nombre qui rend un arrêt au nom de tous.

J'ai vu cent fois des bourgeois, des ouvriers s'arrêter devant un méchant tableau et y faire plus de fête qu'à un bon ouvrage dont le sujet n'est pas le principal : c'est ainsi que s'est établie la réputation de M. Ducis; j'ai vu aussi des artistes s'extasier devant de pauvres productions littéraires et grossir la cour de leurs auteurs. Qu'est-ce que cela prouve? que les artistes ne doivent pas se révolter des suc-

cès obtenus par leurs confrères, bien que ces succès ne soient fondés sur rien de solide et de réellement bon, parce qu'eux-mêmes (je dis la plupart, et je sais au profit de qui je pourrais faire des exceptions), parce qu'eux-mêmes, quand ils ont à juger les productions littéraires, sont tout-à-fait peuple. De ce qu'ils sont peuple, s'ensuit-il qu'ils s'abstiennent de juger? Ils n'ont garde. Ils se font juges et juges très-sévères. Nous, ils nous disent que nous sommes incapables de prononcer en connaissance de cause.

On m'a adressé quelquefois cette singulière question, que les artistes ne manquent jamais de faire au critique qui ne les a pas tous et toujours loués : « De qui tenez-vous votre mission? » Et le peintre, de qui tient-il la sienne? de son génie, de son goût, de sa fantaisie, souvent aussi de la volonté de son père qui l'a mis en apprentissage chez un maître, comme on met dans une boutique un jeune garçon qui y apprendra à faire des serrures, des échelles, des cornets de poivre ou des paquets de lévantine. C'est ma fantaisie, à moi, de dire de vos ouvrages ce que

j'en pense; c'est mon plaisir d'en découvrir les beautés, et de crier au public : « Vous n'avez pas assez remarqué cela; vous vantez trop ceci. Monsieur un tel est un bon peintre; monsieur un tel est un artiste vulgaire. » La critique est mon art comme la peinture est le vôtre. Cet art, je l'étudie depuis quinze ans; je n'y serai jamais passé maître, parce qu'il n'y a d'excellens critiques, comme d'excellens peintres, que les hommes de génie; mais je l'exerce en conscience comme vous exercez le vôtre; j'y suis passionné comme vous l'êtes; je m'en amuse comme vous faites; mon droit est celui que vous avez; ma mission me vient d'où vient celle que vous remplissez; je prêche ce que je crois le bon goût, comme vous produisez ce que vous croyez bien; vous adoptez une forme, je fais comme vous, et le choix n'est pas moins difficile pour l'artiste critique que pour l'artiste peintre. Si votre création n'est que régulière et sage, vous aurez manqué votre effet auprès du public; si je me renferme dans la sèche et méthodique analyse, je ne trouverai pas de lecteurs; et avouez que, si je dois exalter votre œuvre,

vous serez bien fâché que mon livre n'aille pas solliciter l'amateur qui ne se décide jamais assez vite à acheter vos tableaux.

La forme importe beaucoup; elle masque le fond, elle protége l'idée.

L'art peut-il gagner aux dissertations savantes; je n'en crois rien : mais que viendrait faire la science, au milieu des graves préoccupations de notre politique? Et puis, n'est pas savant qui veut, comme M. Quatremère de Quincy! C'est effrayer le lecteur que de lui présenter aujourd'hui une thèse, un volume sur des questions d'art. A l'Académie on peut se hasarder; l'ennui est académicien honoraire : hors de là, il faut amuser. On écrit pour les femmes que les théories fatiguent, et pour les hommes qui ont à peine un instant à donner chaque jour à ce qui n'est pas le gouvernement et les affaires.

D'ailleurs, pourquoi serais-je grave? pourquoi ne me permettrais-je pas de dire plaisamment mon avis sur un ouvrage plaisant? Toute production, me dit-on, a coûté beaucoup de peine à son auteur. Il faut avoir pitié de l'artiste qui a maigri sur une toile ou sur une

masse de terre glaise! Mais le moindre vaudeville a coûté de la peine aussi; en une heure pourtant périt l'ouvrage d'un mois; vos quolibets, vos sifflets le tuent; et le lendemain vingt feuilletons font gaiement son oraison funèbre. On réclame une critique décente! mais toute critique qui ne sera pas élogieuse sera réputée indécente par l'artiste offensé. On vint me dire un jour : « Traitez bien monsieur un » tel: c'est un honnête homme, qui a besoin » de nourrir ses enfans; il fait de la mauvaise » peinture, mais c'est un père de famille très-» intéressant. » Je n'ai jamais plus regretté de n'être pas riche; j'aurais acheté tous les ouvrages de ce citoyen respectable, et je lui aurais fait une pension à condition qu'il ne peindrait plus. C'est ce que je répondis à la requête qu'on me présentait; mais on me répliqua que l'artiste se fâcherait de cette obligeance, qu'il aimait son art, et que, fût-il millionnaire, il s'y livrerait encore. Je me laissai persuader; je fus indulgent. Le brave peintre s'est prévalu de mes encouragemens; il a persisté dans sa manière, il a fait de déplorables tableaux, et si cette fois je le critique, il vien-

dra me dire : « Vous êtes injuste, monsieur : » voilà ce que vous écriviez en 1828 sur mon » talent. Je n'ai pas changé depuis cette épo- » que ; pourquoi avez-vous changé ? cela est » indécent. » Je n'en dirai pas un mot cette année, et il se fâchera. Ainsi, voilà la règle : le critique doit nécessairement un éloge à qui expose ; son silence est une offense, son blâme est une injustice !

Rien de l'homme n'appartient au critique ; l'artiste lui appartient tout entier : à son tour, le critique appartient à l'artiste, qui peut le réfuter. Aujourd'hui plusieurs artistes écrivent sur les arts ; les armes se font donc égales. MM. Delacroix, Scheffer, Boulanger, Dévéria, Paul Huet, Grille de Beuzelin, ont beaucoup d'esprit ; ils peuvent défendre très-bien leurs ouvrages, leurs systèmes et ceux de leurs amis. Les critiques n'ont plus seuls la parole ; c'est un progrès heureux : le goût du public ne peut qu'y gagner ; et puis la plume du peintre vaut mieux désormais, pour soutenir son œuvre, que le long pistolet du Tintoret dans sa querelle avec l'Arétin.

Je voulais écrire un volume complet ; je ne

puis faire que quelques chapitres. Ces chapitres seront courts : il m'est défendu d'être long ; les amateurs manquent aux gros livres comme aux grands tableaux. D'ailleurs, j'ai besoin d'arriver à temps ; c'est en présence des ouvrages qu'il faut que le public juge le critique qui les a jugés ; sans cela il manquerait une pièce au procès que j'intente, aussi bien qu'à celui qu'on doit m'intenter. Ces ébauches seront rapides ; je promets qu'elles seront consciencieuses. Qu'elles soient vives, amusantes, spirituelles, c'est ce que je ne puis promettre ; mais c'est ce que je souhaite à vous et à moi.

Athéisme.

— Et quels sont vos dieux? qui adorez-vous? par quel maître jurez-vous? quelle école défendez-vous? à quel parti êtes-vous dévoué?

— Il n'y a de dieu que le beau; et, en vérité, je ne sais qui est son prophète.

— Quoi! David n'est pas dieu?

— Non.

— Blasphème! Et M. Ingres?

— Non.

— Qui donc est dieu? M. Delacroix, M. Delaroche?

— Pas davantage.

— Il faut aimer quelqu'un, pourtant; il faut se rattacher à quelque chose.

— J'aime tout ce qui est bon ; je me rattache à tout ce qui est bien.

— Ainsi, vous ne prenez aucun objet de comparaison pour juger ?

— Si fait : la nature.

— Vous ne prenez, dans les chefs-d'œuvre des écoles anciennes et modernes, aucun modèle auquel vous ramenez tout ?

— Non, parce qu'un goût exclusif, en fait d'art, me paraît plutôt une preuve d'aveuglement et de fanatisme que de goût véritable. L'artiste est autrement placé que le critique dans cette question ; il doit choisir. Pourquoi choisirais-je, moi ? Certes, entre M. Delacroix et M. Lancrenon, le choix est bientôt fait pour tout le monde ; mais entre Rubens et Léonard de Vinci, entre Raphaël et Titien, entre Velasquez et Annibal Carrache, entre Van Dick et Rembrandt, entre Holbein et l'Espagnolet, entre Ingres et Gros ?... Le peintre adopte une manière, un style, une couleur, une forme ; il le faut bien. Il cède là à une nécessité ; il obéit à son organisation ou à son éducation. Moi, je ne suis pas forcé de me renfermer dans un goût exclusif : il faut au contraire que je m'en

défende. Que David soit mon *dieu*, comme vous dites, et tout ce qui n'est pas David me déplaira ; je serai injuste pour M. Ingres autant que pour M. Boulanger ; que ce soit M. Delacroix, et je ne pourrai voir un seul ouvrage davidien ; que ce soit Raphaël ou Titien, et tout ce qui se fait aujourd'hui me paraîtra détestable. Je n'ai jamais compris qu'on posât au critique cette question : « Lequel préférez-vous de Racine ou de Corneille ? » Je répondrais volontiers, quant à moi : J'aime mieux Molière. La réponse serait aussi judicieuse que la demande est raisonnable. Pourquoi cette manie de comparer ? C'est en soi-même qu'un ouvrage est bon ou mauvais, non parce qu'il en est d'autres, à côté de lui, faits dans d'autres systèmes. Qu'importe, d'ailleurs, qu'on établisse la supériorité du *Cid* sur *Iphigénie*, et de la *Transfiguration* sur les *Noces de Cana ?* Fera-t-on qu'*Iphigénie* et le tableau de Paul Véronèse ne soient pas d'admirables productions ? Fera-t-on surtout que le poëte et le peintre qui voudront suivre la route de Racine ou celle de Paolo Caliari, en suivent une autre ? Le beau est beau, mais il n'est pas un. Sans cela, nous

aurions un seul peintre, un seul sculpteur, un seul poëte. Raphaël et La Fontaine, Titien et Molière, Rubens et Corneille sont sublimes et ne se ressemblent point ; qu'ils se ressemblent ou non, Natoire et Girodet, Imbert et Crébillon sont des hommes médiocres. Crébillon et Girodet appartiennent cependant à ce qu'on appelle la bonne école.

Où est la limite entre l'école bonne et la mauvaise? Je n'en sais rien. M. Ingres ne veut pas souffrir que ses élèves copient Rubens et Rembrandt ; il défend toute communication entre son atelier et les coloristes, établit un cordon sanitaire, et le disciple qui le franchit est chassé de chez lui. Il redoute plus cette contagion que le choléra-morbus. Un admirateur de Rembrandt ne comprendra pas cela ; moi je le comprends très-bien. L'artiste peut être entier, absolu ; il a une foi, une religion ; il croit que la gloire n'a qu'un moyen, comme le chrétien croit qu'il n'y a qu'une voie pour le salut ; il damne quiconque s'écarte du chemin qu'il croit le seul vrai. Le critique ne damne personne.

Laissez donc là vos questions. Des dieux,

je n'en ai pas; je n'adore personne; je ne jure par aucun maître; je ne défends aucune école; je ne sais ce que c'est qu'un parti en fait d'art. Je sais qu'il y a un système qui tombe et un autre système qui commence; je sais que, dans sa chute, l'ancien système entraîne avec lui bien des renommées, que dans le nouveau il y a jusqu'à présent peu d'œuvres remarquables : voilà tout ce que je sais. Venez avec moi au Louvre, et vous verrez si l'on peut être autre chose qu'éclectique.

— C'est-à-dire athée.

Les Invalides.

Solve senescentem.

Ils ont la croix, une pension et l'hôtel de l'Institut. Puis, ils ont la tranquillité, ce qui vaut mieux qu'une place à l'Académie, une pension et la croix d'honneur. Personne ne s'occupe plus d'eux ; une fois par an, à la réunion des quatre Académies, on sait qu'ils existent ; hors cela, ils ne sont vivans que pour leurs familles. Ils eurent des succès dans leur temps, ils furent des hommes célèbres. On di-

sait Cartellier comme on disait Girodet, Gérard, Guérin et Chaudet; on disait Gros comme on disait Canova et David. M. Ramey père, M. Thévenin, M. Bidault, eurent des noms moins retentissans. M. Garnier eut un peu de réputation dans le dernier siècle; il fut appelé à l'Institut, je crois, parce qu'il avait fait partie de l'Académie détruite par la révolution de 1789. C'était la plus étrange des raisons; elle prévalut pourtant. Napoléon, voulant refaire une espèce de corps privilégié dans les arts, réunit quelques anciens élémens académiques; c'est pour cela que M. d'Aguesseau, qui avait l'honneur de porter un grand nom ancien, fut appelé à la seconde classe, quand M. Villar, composant l'Académie française, disait à un de ses amis : « Vous n'en voulez pas être? soit; moi, je m'en mets. »

Les invalides des beaux-arts ont donné leur démission; nous n'avons rien d'eux cette année.

M. Gérard a abdiqué; il avait régné longtemps. Le moment est venu pour lui comme pour Girodet; on va tamiser sa gloire, et

Dieu seul sait ce qu'il en restera dans le crible. M. Gérard a été un artiste très-spirituel, mais a-t-il été un grand peintre? Ce n'est pas moi qui déciderai la question; je m'abstiens. Assez on m'a accusé de partialité à l'égard de cet homme si fin, si habile, si distingué, si haut dans l'opinion du monde. L'éloge ne lui a pas manqué; il y avait concours entre les gens de lettres, les artistes et les gens du monde. Aujourd'hui qu'il est mort à la production, qui s'avisera de juger ce Pharaon de la peinture? Qui osera s'avouer à soi-même que, vingt ans, la critique fut sous le charme de ce grand fascinateur? Qui fera le procès au siècle que nous avons vu sacrifier Gros et David à M. le baron Gérard?

David se débattit contre sa première éducation; il se révolta contre le goût corrompu de Vanloo qui le poursuivit pourtant toute sa vie; ce qui l'a fait grand, ce qui lui mérite une place parmi les créateurs, c'est son individualité. Acquise ou native, elle est incontestable. M. le baron Gérard, comme Girodet, n'a rien d'individuel; il a imité. Gros est

un autre homme : c'est un peintre, et le seul vraiment peintre de toute l'ère napoléonnienne. Il est vaste, puissant, riche, original. Celui-là a de l'avenir; il y a une postérité pour lui, comme pour Rubens. Ce qu'il a produit depuis 1816 est à peu près comme non-avenu pour lui, et cependant il y avait de quoi faire la fortune d'un autre. Cette année, nous avons au salon deux portraits de Gros. Dans l'un, il y a des yeux, des mains dans l'autre; dans tous deux un métier habile, mais un martelage, une modelé très-peu agréable.

M. Guérin a laissé des élèves très-remarquables. *Andromaque* ne vaut pas Géricault, Scheffer vaut mieux que *Marcus-Sextus*, Delacroix fait cent fois plus d'honneur au maître que *Clytemnestre*, *Didon*, et tout le reste du bagage de M. Guérin. Le talent de cet académicien était exact, froid, maladif; sa peinture ressemble à la prose de Laharpe. Laharpe aussi eut une grande réputation, mais il eut moins de bonheur que M. Guérin; son école ne produisit rien de passable. Cela vient de l'étroitesse d'âme du littérateur et du large

bon sens du peintre; Laharpe voulait qu'on fît de la tragédie *secundum regulas et magistrum;* M. Guérin a enseigné le matériel de la peinture à ses élèves, et il leur a dit : « Li- » vrez-vous à votre génie, n'imitez ni moi ni » personne. Soyez coloristes si vous avez l'ins- » tinct de la couleur, mais n'oubliez pas qu'il » faut toujours dessiner. » C'était fort sagement conseillé. David aussi prêchait la liberté, et cependant il a fait une foule de copistes. Ce n'est pas sa faute : il avait planté la foi, fondé une religion; il devait trouver des fanatiques. C'est ce qui lui est arrivé. Tous ceux qui ont suivi ses traces (et ils les ont suivies de bien loin) se sont faits gloire d'imiter le maître; ils l'ont exagéré, refroidi, maniéré; ils se sont guindés, soufflés, raidis ; ils ont fait de l'histoire comme on faisait des descriptions et des récits dans l'école de Delille; ils ont été poëtes le compas à la main, comme tous ceux qui alignaient des alexandrins pour le théâtre où brillaient Luce de Lancival, Legouvé, M. Briffaut et M. Baour de Lormian. David était un homme supérieur; il a trouvé Gros, comme Boileau a trouvé Barthélemy et Méry; c'est

pour la gloire des deux maîtres autant que les *Horaces* et le *Lutrin*.

M. Thévenin, pourquoi est-il de l'Institut? Dites-moi pourquoi d'Estrées était maréchal de France? il y avait certainement une raison; vous ne la savez pas? ni moi non plus. L'histoire s'est plus attachée à Condé, à Villars, à Luxembourg qu'à d'Estrées. A Versailles, d'Estrées avait les mêmes priviléges que Luxembourg et Villars; aux Invalides des beaux-arts, M. Thévenin marche l'égal de tout ce qui a produit beaucoup et de bonnes choses.

Deux tableaux sont toute la vie de M. Lethière; à la vérité, ils sont très-grands. *Virginie* est exposée cette année; cela doit avoir une trentaine de pieds de largeur. J'ai là, sur ma table, une miniature de Petitot, grande à peine comme l'ongle du petit doigt de Virginius; c'est un portrait de Ninon, fin, spirituel, joliment touché. J'aime ce portrait; il y a l'histoire d'un siècle tout entier. Je n'ose pas dire que je préfère Ninon à Virginius. Virginius était certainement un citoyen respectable, un bon père de famille; il aima

mieux tuer sa fille que de la voir devenir l'esclave d'un décemvir qui l'aurait déshonorée ! Il méritait bien qu'un peintre reproduisît sur la toile son action vertueusement barbare. Mais Ninon ne méritait-elle pas aussi que Petitot nous transmît ses traits ? C'était un si bon garçon et une fille si charmante ! un ami si dévoué et une femme si passionnée ! un homme de bien si honnête et une coquette si pleine d'esprit ! Il y a d'elle un mot qui seul lui vaudrait, selon moi, les honneurs de la meilleure peinture. Une femme de la cour, un peu bégueule, se trouvait avec Ninon dans un salon de la place Royale; elle s'évertuait à formuler des épigrammes contre la belle maîtresse de La Châtre, qui lui ripostait par quelques-uns de ces gais propos dont la pudeur des prudes avait souvent à rougir; on en vint jusqu'à lui reprocher ce manége public par lequel elle captivait tous les hommes : « Que voulez-vous,
» Madame, je crois bien faire, répondit Ni-
» non. Si j'étais sage comme vous, que de-
» viendraient vous et madame votre fille ?
» vous seriez au hasard d'être poursuivies et
» vaincues peut-être par tous ces cavaliers que

» j'occupe. Aimez-moi donc comme le sauveur
» de votre vertu. » Une singularité piquante rend
précieux le portrait de Ninon que je possède :
il fut donné par Ninon à un Larochefoucault
qu'elle aima comme elle aimait ; il a la forme
d'un cœur et se trouve fermé dans une boîte
de cuivre doré. Il me semble que ce cuivre
est une des jolies plaisanteries qu'ait faites
Ninon. Je crois entendre la donataire dire à
Larochefoucault: « Ne vous étonnez pas, mon
» ami, que ce cœur soit de cuivre; s'il me
» fallait donner des cœurs d'or, je me ruine-
» rais. »

M. Cartellier a fait sa tâche. La sculpture
parle moins au public que la peinture ; il faut,
pour la comprendre, un sens particulier. Le co-
loris est un grand moyen d'action sur le vulgaire
des amateurs ; un plâtre blanc, un marbre
coupé par de larges veines bleues, des drape-
ries dont la couleur est celle des chairs, des
troncs d'arbres, des flammes, des trophées ou
des blocs de rochers servant de support, et
faisant corps avec les figures, sont autant de
difficultés au travers desquelles il faut passer
pour arriver jusqu'à la pensée de l'artiste.

Ce qui parle le plus immédiatement aux yeux de tout le monde manque à la sculpture. Elle paraît plus froide que la peinture, quelque effort qu'elle fasse. Mettez le *Laocoon* à côté de la *Mort d'Hercule* de Guide, et, si supérieur que le groupe antique soit au tableau du peintre bolonais, Guide l'emportera au scrutin du peuple. Une statue coloriée est une monstruosité, et cette monstruosité plaira plus à la majorité des spectateurs que l'*Apollon du Belveder* ou la *Vénus de Milo*. Le sculpteur a moins de juges que le peintre ; il a aussi moins d'appréciateurs vulgaires. On tourne autour de sa statue, et, bien qu'il semble qu'en la voyant ainsi sous toutes ses faces on doive la comprendre mieux, on ne la comprend pas ; on peut toucher ses muscles, s'assurer avec le compas qu'ils sont à leur place, mesurer les longueurs des jambes et des bras, se convaincre, enfin, matériellement de l'exactitude de la représentation ; on éprouve difficilement l'impression du plaisir qu'on trouve devant un tableau. A bien dire, un morceau de sculpture est une espèce d'énigme dont peu de gens devinent le mot ;

aussi y a-t-il dans le public moins de noms de statuaires connus que de noms de peintres. A mérite égal, M. Destouches, qui peint les scènes de la vie avec esprit et sentiment, aura plus d'admirateurs que M. Cortot qui a fait *Daphnis et Chloé*, que M. Roman qui a fait *Nisus et Euryale*. M. Cartellier vivant est beaucoup plus oublié que Girodet mort. C'était dans le monde des arts, au temps de l'empire, un homme considérable. Son talent était pur, sévère; Canova vint avec sa grâce, qui prit le pas-devant sur tous nos sculpteurs; M. Cartellier eut à souffrir plus qu'un autre de cette gloire de l'artiste italien. Les amateurs lui conservent leur estime.

M. Bosio a été surnommé, par quelques dames, *le Canova français*; c'est une politesse, vraie à peu près comme celle de ces critiques qui appelèrent M. Gaston *le Virgile français* parce qu'il avait donné une traduction de l'*Énéide* dont l'Université impériale avait autorisé l'entrée dans les lycées. M. Bosio a fait *Henri IV enfant* qui est une jolie petite figure, une *Salmacis* dont la tête est gracieuse, et quelques ouvrages de ce mérite;

c'est là ce qui protégera son nom dans la postérité. Son poëme épique de la Place des Victoires, ce *Louis XIV* à la grosse perruque, au court manteau, ayant l'air d'un cavalier Romain qui, occupé de faire sa barbe et surpris par le bruit de la trompette sonnant à cheval, a retourné bien vite sa serviette et s'est élancé sur son coursier, ne sera de rien pour sa gloire. Son *Hercule*, bien que ce soit une étude estimable, ne lui sera pas compté non plus pour beaucoup. Le talent n'a pas manqué à M. Bosio. Il est l'égal de M. Gérard ; comme lui, il est baron, membre de l'Institut, chevalier de Saint-Michel et de la légion d'honneur ; comme lui, il a fini sa carrière.

M. Ramey père a trouvé dans son fils un digne successeur.

M. Carle Vernet jouit en Italie des souvenirs d'une longue jeunesse. Les travaux d'Horace, les succès que sa délicieuse petite-fille obtient dans les salons de Rome sont tout ce qui l'occupe. La peinture ne lui est plus guère permise ; ce n'est l'esprit, la verve ni le talent qui lui manquent, c'est la vue. Deux ouvrages de

M. Carle figurent encore au salon (1); ce sont deux réminiscences de ses anciens tableaux. Observation, vivacité, facilité même, on retrouve là ce qu'il avait autrefois; on y trouve aussi une sécheresse d'exécution, une monotonie de couleur, une pauvreté d'effet qu'il ne faut pas trop reprocher à la main et aux yeux d'un octogénaire.

M. Bidault se recommence toujours. Il y a déjà bien long-temps que nous revoyons son paysage, d'un vert qui est à lui, constamment le même, d'une froide et uniforme exécution; invariable reproduction d'une idée invariable. Il me rappelle le poëte qui récitait sans cesse le début d'une pièce bucolique, et qui, interrogé pourquoi il revenait toujours à ces vers, répondit : « C'est qu'il sont charmans ; d'ailleurs, » je n'en sais pas d'autres. » M. Bidault n'est pas un peintre sans mérite; il a peint beaucoup; il a fait beaucoup d'élèves; il s'est livré avec conscience à l'étude de son art. Il ne lui fut pas donné par le ciel de voir la nature en

(1) *Un retour de chasse ; une vue d'un four à plâtre de Montmartre* (1828); appartenant à M. Schikler.

grand poëte; cette faculté fut aussi refusée à Delille. Delille mérita cependant qu'on l'appelât à l'Académie; M. Bidault y est arrivé aussi. Quand il se présenta, il avait plusieurs concurrens; son âge fut pris en considération et compté comme un de ses droits; c'était justice. Il devint membre de l'Institut par ancienneté, ainsi qu'il arrive à de bons et vieux officiers de devenir généraux.

Si M. Bidault nous redonne à chaque salon les ouvrages qui l'ont fait connaître au commencement de sa carrière, n'est-ce pas qu'il veut montrer à la génération actuelle par quels travaux il établit sa réputation académique? Il se raconte; et, comme ces vieux pensionnaires de l'Hôtel-Royal, bâti par Louis XIV, il trace sur le sable les plans des batailles qu'il a gagnées. Ces bons invalides de l'armée, c'est une joie pour eux de trouver des auditeurs! Je ne manque jamais de leur procurer ce bonheur quand je puis. Je m'arrête aussi devant les tableaux de M. Bidault.

Il est encore d'heureux jours pour les soldats invalides, ce sont ceux où ils ont à faire des salves de fête; ils sont là sérieux comme

un jour de combat. Les invalides des beaux-arts sont de même; ils prennent le pinceau avec plaisir, quand ils peuvent le prendre encore. Ils tirent à poudre.

De M. Hayter, et par contre-coup de M. Kinson.

J'avais beaucoup entendu parler de M. Hayter ; plusieurs belles dames m'avaient dit : « Vous verrez ses portraits ; c'est délicieux! » Je me défiais de cette admiration, parce que je savais à quels appréciateurs j'avais affaire. « Ce peintre, me disais-je, sera quelque victime de Lawrence ; et comme Lawrence a plu, tout ce qui fait la charge de Lawrence plaira à des amateurs d'une certaine force. » Cependant je craignais de céder à des préventions et de me faire injuste par avance; de tous côtés il me revenait que la peinture de M. Hayter était charmante, qu'elle avait beaucoup de succès dans tous les salons, qu'elle éblouirait au Louvre et porterait un grand tort à tous

nos portraitistes. Elle n'a fait tort à personne, pas même à celui qu'elle voulait surtout abattre. M. Kinson est toujours aussi beau qu'il était, et M. Hayter est venu se briser contre la palette de son glorieux prédécesseur. Dans l'art de plaire aux femmes, il est vaincu par le vieux faiseur de madrigaux à l'huile. S'il kinsonnait seulement, je comprendrais sa réputation; mais rien. Linons, gazes, fourrures, velours, plumes, orfévrerie, il ne sait rien faire; il est d'une maladresse d'exécution qui se conçoit à peine! Je ne parle pas des chairs; c'est du fer-blanc, de la corne transparente, du fromage glacé rose et blanc; c'est de tout, excepté de la chair. M. Kinson non plus ne fait pas de la chair, il n'y a jamais songé. C'est que c'est une chose très-difficile à faire, et puis ses modèles ne lui en ont jamais demandé. Ils lui ont dit : « Peignez-nous; que » ce soit joli, aimable, de bonne compagnie, » distingué d'arrangement, voilà ce que nous » voulons. Pas de ces mauvaises choses de » M. Ingres, si dures, si froides sous prétexte » qu'elles sont purement dessinées. Que nous » fait le dessin? Nous voulons être belles, c'est-

» à-dire séduisantes comme nous sommes
» quand Victorine nous a habillées et que
» nous sortons des mains de Plaisir. » M. Kinson a pris ses précautions en conséquence.
Des os, des muscles, de la peau, fi donc ! c'est
bourgeois, commun, trivial ! Qui est-ce qui a
de la peau, des os et des muscles ? Une femme
qui se respecte un peu n'a rien de tout cela !
Sa tête est un masque qui fait une grimace
adorable ; ses bras sont de gros tubes de verre
blanc remplis d'une certaine pâte amidonnée,
légèrement sillonnée d'azur ; sa gorge est quelque chose de soufflé, de poli, qui donne l'idée
de ces coupes antiques que le sculpteur prenait dans un onyx laiteux ; ses pieds sont de
petits embouchoirs à bas de soie et à souliers
de satin ; ses mains sont un système de cinq
salsifis bien longs, bien ratissés, accidentellement noueux aux phalanges. M. Kinson s'est
rendu compte de cela ; il s'est identifié avec
cette nature, et il a composé, Dorat et le
blanc de plomb aidant, quelque chose de miraculeux qui tient de l'étain, de l'agate, de
la nacre et du taffetas ; quelque chose de fluide
et de dur qui, étendu sur une toile et balayé

avec un léger blaireau, est de cet effet ravissant qui a fait tourner la tête à tant de femmes et peut-être à M. Hayter lui-même.

Ce peintre a voulu lutter contre M. Kinson; de pareils combats coûtent cher! On aura pu encourager M. Hayter; on aura pu le louer de ses efforts; on aura pu séduire un jour la déesse aux cent voix et obtenir en faveur de l'artiste anglais une de ces éclatantes proclamations qu'elle avait jusqu'alors réservées pour M. Kinson tout seul : la majorité des suffrages reste encore au peintre de madame Lafont et du prince de Hohenlohe[1]. Ne monte pas qui veut à cette hauteur; il faut de longues années pour se faire une célébrité aussi solidement établie! Le bonheur vous grandira pendant quelques heures, mais vous reviendrez bien vite à vos proportions humaines : les dieux seuls sont éternellement grands. Hercule étouffa des serpens à son berceau; dès son début dans la peinture, M. Kinson a étouffé la critique; puis il a fait ses douze tra-

(1) Portrait en pied, exposé en 1827.

vaux. M. Hayter n'a pas étouffé de serpens ; il a étranglé l'*amiral Codrington*, sorti de ses mains rouge comme un apoplectique, et ce n'est pas une action si méritoire qu'il faille lui en savoir gré. M. Hayter n'a guère qu'un rapport avec Alcide : celui-ci nettoya les écuries d'Augias ; le peintre a nettoyé la palette de Lawrence si fort et si bien que, de tons mêlés, rompus, fins, harmonieux, il n'en est pas resté l'apparence. C'est dans les sept tranches de l'arc-en-ciel qu'il trempe son pinceau. Il s'est fait aimer d'Iris ; plus heureux encore, M. Kinson a dérobé sa ceinture à la Vénus du dix-huitième siècle. Une jeune personne me disait de M. Kinson : « Il est tendre et galant » comme Racine. » Une dame me disait de M. Hayter : « Il est coloriste comme Rubens. » Pauvre Rubens ! pauvre Racine ! Que vos ombres pardonnent à ces folles ! Ce n'est pas d'aujourd'hui qu'on toise à vos statues colossales les grands hommes de nos coteries ! Qu'on ait mesuré M. Hayter à M. Kinson, c'était déjà de la témérité : mais le guinder sur le piédestal de Rubens !

Tant de bonne opinion a perdu M. Hayter.

Peut-être serait-il arrivé, avec des conseillers moins enthousiastes, jusqu'à balancer un jour la gloire de M. Delaval, grand peintre de portraits, comme le prouve son *Prince de Condé*(1); peut-être aurait-il égalé M. Ducis, à qui nous devons cette année une *Égyptienne* à la figure lilas de Perse, aux yeux de porcelaine bleue, à la bouche de faïence, à l'expression tendre d'une odalisque provinciale, au costume bariolé des couleurs du spectre solaire : ensemble ravissant qui brille comme une boutique de rubans derrière une gaze d'argent, qui chatoie comme les rayons lumineux qu'on voit, au lever du soleil, traverser une église, chargés des couleurs affaiblies qu'ils ont empruntées à un vitrail moderne. M. Hayter est condamné à ne pas s'élever jusqu'à MM. Ducis et Delaval, quoi qu'en disent ses admirateurs. En Angleterre il aurait de meilleures

(1) Il paraît que le *Prince de Hohenlohe* de M. Kinson n'a pas laissé dormir M. Delaval ; l'artiste s'est mis à l'œuvre, et a produit ce portrait du dernier des Condé, qui n'a presque rien à envier à l'image molle, cassante et lustrée du vieux Bartenstein.

chances. Ici M. Kinson fera toujours monter le plateau de la balance où l'on a mis imprudemment celui qu'on voulait lui donner pour rival.

Un rival à M. Kinson! Demoustiers a-t-il des rivaux? Et les portraits de M. Kinson valent bien les *Lettres à Émilie!* On contrefait ces belles choses, on les parodie; on ne les recommence pas. Des poëtes comme Demoustiers, des peintres comme M. Kinson, la nature en est heureusement avare; elle se repose un siècle après les avoir produits. M. Hayter est peut-être venu cent ans trop tard ou trop tôt; et puis, il est venu dans un pays où les sublimités abondent. N'ayant pu se faire prophète à Londres, il a compté sur le bon goût de quelques salons de Paris, et il a pris le paquebot. On a fait ici grand bruit de son talent; on lui a offert une hospitalité retentissante de politesses. Mais le jour de l'exposition est venu; c'est alors qu'il a fallu compter avec le public, avec les artistes, avec la critique. Le public est encore pour M. Kinson, et ne s'est pas aperçu de la présence de M. Hayter; les artistes ne sont ni pour M. Hayter ni pour M. Kinson; la critique est sévère, parce que l'amitié

fut trop indulgente. La critique n'est cependant pas injuste; elle reconnaît que le *portrait de M. le comte Cradock* (un grand monsieur qui se promène dans un rocher, la croix de Saint-Wladimir au cou) est de beaucoup meilleur que celui de l'amiral Codrington; mais, pour être équitable envers tout le monde, elle se fait un devoir de déclarer qu'aucun des portraits féminins peints par M. Hayter ne vaut un portrait de femme (madame de ***) exposé par mademoiselle A. Pagès. Il est vrai que ce portrait, dont les cheveux blonds sont assez joliment faits et dont la pose est agréable, est meilleur qu'aucun de ceux de M. Kinson. Mademoiselle Pagès s'est inspirée de gravures anglaises connues; M. Kinson a suivi la seule impulsion de son génie.

Une dernière observation sur M. Kinson : Le soin minutieux de ce peintre à rendre les détails est une des choses que j'ai surtout entendu vanter par les dames. Ce mérite m'a frappé beaucoup : l'artiste l'a poussé très-loin dans ses portraits. Il avait à peindre quelques femmes d'une jeunesse douteuse; il leur a azuré le menton pour faire voir qu'elles se font la barbe.

La Liberté, par M. Eugène Delacroix.

J'ai reçu la lettre qu'on va lire :

« Eh bien ! Monsieur, défendrez-vous cette année votre Monsieur Delacroix ? Nous direz-vous encore que c'est un homme de génie ?

» Comment trouvez-vous son tableau de *la Liberté ?* Est-il possible de voir quelque chose de plus trivial, de plus commun, de moins noble que cette scène ? En vérité, ce serait de quoi faire détester la révolution de juillet que de voir quelles gens l'ont faite ! c'est une race de bandits et d'ignobles cannibales. Heureusement, M. Delacroix a calomnié le peuple ; il n'est pas si laid, si repoussant que le peintre veut bien le dire.

» Cet homme armé d'un fusil, qui marche à la droite de la Liberté, est-il assez affreux! On en aurait peur au coin d'un bois. Quel type M. Delacroix a choisi! Est-ce la mission de l'art de représenter ce qu'il y a de plus horrible dans l'espèce humaine? Tous les personnages, chez l'artiste que vous aimez tant, sont dégoûtans, hideux, mal bâtis, repoussans. C'est une famille de pervers et de scrofuleux; ils puent à l'œil; on dirait des échappés de cette Cour des Miracles, peintes de couleurs si horriblement vraies par M. Victor Hugo dans son beau livre de *Notre-Dame de Paris*.

» La figure de *la Liberté* vous semble-t-elle belle comme elle devait l'être? Où est la grandeur, la noblesse, l'élégance de la déesse? Dans cette fille qui a l'air d'une dévergondée, je ne vois pas la femme forte qui d'un regard fait trembler les rois et d'un revers de sa main renverse les trônes. Et puis, comment est-elle drapée? Son cotillon tient à peine sur son corps, dont il dessine mal les formes. M. Delacroix a déshabillé par en haut sa *Liberté*, et il semble que ce soit seulement pour

se donner le plaisir de lui faire une gorge et des bras sales.

» Le ton général du tableau est cadavéreux ; les morts sont décomposés, les blessés se décomposent, les vivans sont bien malades.

» Vantez-nous maintenant, si vous voulez, cette étrange peinture : vous ne nous forcerez pas à l'admirer. La nature de la Morgue nous répugne.

» Votre pauvre M. Delacroix est perdu cette fois sans ressource.

» J'ai l'honneur d'être, etc.

» PENTAMÈRE DE BEAUGENCY,
» *Associé libre de l'Académie des Arcades.* »

Voici ce que j'ai répondu à M. Pentamère :

«Monsieur,

» Qui voulait vous forcer d'admirer *mon* M. Delacroix? je n'ai jamais eu la prétention de contraindre les goûts, et d'imposer ma critique comme article de foi. C'est mon opinion que je donne, et non un cours que je professe ; je dis librement ce que je pense, sans

songer à réduire tyranniquement les idées d'autrui aux proportions des miennes.

» Il y a dans le talent de M. Delacroix quelque chose qui me remue, qui me surprend; c'est une poésie nouvelle, une énergique expression de pensées neuves et hardies; une couleur que je pourrais appeler cruelle; une diablerie, si vous voulez, comme dans Hugo et Paganini. Je sens bien cela, et je l'analyse mal.

» Tout ce que votre lettre contient d'accusations contre le tableau de M. Delacroix, je le savais déjà; qui est resté un quart d'heure dans le grand salon devant cette peinture, a entendu les adversaires du système de l'auteur s'ébattre en gais propos, s'en donner à cœur joie, et répéter tous, comme une leçon apprise à l'école, les mêmes épigrammes.

» Vous trouvez triviale, commune, sans noblesse, la scène du 28 juillet; j'ai entendu dire la même chose à bon nombre de bourgeois et de peintres, de l'observance davidienne. Moi, je la trouve dramatique, vraie, puissante.

» Je voudrais, comme vous, que le type des

figures de M. Delacroix ne fût pas si uniformément laid ; le laid ne me plaît pas : mais il faut prendre M. Delacroix tout entier avec son caractère spécial, les défauts de ses qualités, son originalité, sa bizarrerie, et l'étrangeté de son style. C'est un homme tout d'une pièce ; on ne peut l'aimer ou le haïr médiocrement. Vous êtes, Monsieur, pour le style élégant, épuré, pour le coloris éclatant, pour la sage ordonnance, pour la beauté convenue des formes; M. Delacroix ne voit pas la nature des mêmes yeux que vous; lequel de vous deux voit bien ? Je n'oserais prononcer; il est probable cependant que c'est vous, puisque vous êtes académicien et que M. Delacroix ne l'est pas.

» Cet ouvrier qui marche à la droite de la Liberté, et que vous trouvez un peu chenapan, me semble fort bien. J'avoue pourtant que je lui préfère l'enfant armé d'un pistolet, qui est à gauche de la *virago* demi-nue; c'est bien là le gamin de Paris, insouciant, brave, tapageur. Cette figure est très-heureuse d'expression et de mouvement. Celle d'un jeune homme qui sort sa tête de la barricade, à gauche, est peut-être encore meilleure.

» Je suis fâché que l'allégorie soit mêlée ici au positif; au lieu de la Liberté, déesse au bonnet phrygien, au sein découvert, j'aurais voulu voir dans cette mêlée une de ces Parisiennes intrépides qui ont tant honoré leur sexe dans notre guerre des trois jours. La belle Marie Boucault, par exemple, grande, forte, énergique, jolie autant que patriote. Cette vérité historique aurait été d'un plus grand effet que l'apparition d'un être mythologique sur les redoutes de Paris; du moins je le crois. Le peintre a eu ses raisons pour adopter le parti que je désapprouve, et c'est du point de vue où il s'est placé qu'il faut le juger. La poitrine et les bras de la Liberté sont d'un ton un peu sale, j'en conviens; mais ce ton n'est pas sans finesse.

» Une chose très-louable et dont vous ne parlez pas, Monsieur, c'est le jeune homme mort, sur le premier plan. Je ne sais pas bien pourquoi il est déjà dépouillé, pourquoi il a encore un bas et sa chemise; c'est probablement parce que M. Delacroix voulait dessiner et peindre des cuisses et des jambes; quoiqu'il en soit, cela est vraiment beau de couleur et

de dessin. Les soldats étendus aux pieds de la Liberté sont aussi d'une grande et belle facture. La touche de M. Delacroix, dans cet ouvrage, est libre et fière; vous avez oublié de le remarquer. Je pense que vous lui accorderez ce mérite.

» La couleur du morceau est plus sévère que brillante; le soleil manque à l'éclat de ce drame que M. Delacroix a fait plus triste qu'il ne fut en réalité. Le caractère de fête qu'eut la lutte parisienne contre la tyrannie était bon à conserver; le peintre a voulu être grave: il est un peu gris.

» Vous regardez Delacroix comme un homme perdu! Rappelez-vous, Monsieur, qu'on disait aussi, après la publication des *Orientales*, que Victor Hugo était enterré: il a ressuscité bien vite. Vous appelez avec raison *Notre-Dame de Paris* un beau livre : souffrez qu'on appelle *la Liberté* un beau tableau; le peintre est presque l'égal du poëte.

» J'ai l'honneur d'être, etc.

» Le 25 mai 1831. »

Portrait d'une actrice anonyme.

<div style="text-align:center">
Une énorme Aricie, au teint rouge, aux crins blonds,
N'est là que pour montrer deux énormes
M^{me} DESHOULIÈRES.
</div>

Voici la petite pièce ; c'est le drame bouffon après la tragédie, le grotesque après le sublime.

Ici vous pouvez rire, quoiqu'il y ait trace de révolution. Entrez avec mademoiselle de Saint-Omer chez *mademoiselle F..., artiste du théâtre de...*, (au diable soit la discrétion du livret qui nous laisse une double énigme à deviner!) et laissez à la porte Juillet si grand, si pathétique. Dans ce boudoir point de fumée, point de sang, point de combattans acharnés; une balle qui brise une glace, une

femme effrayée qui se bouche les oreilles, s'écarquille les yeux, perd la tête et autre chose encore, et se roule sous une table; c'est tout.

Que faisait mademoiselle F... quand la balle est venue briser son miroir? Ceci m'embarrasse un peu, je vous l'avoue. L'actrice est en chemise; elle n'a qu'un pied chaussé; elle est assise sur son tapis, et ce n'est pas la frayeur qui l'y a fait choir; la balle serait tombée avant elle, et vous voyez le projectile appliqué encore à la table de la glace. La chemise est garnie d'une mousseline plissée; c'est un luxe dont je ne veux tirer aucune conséquence, bien que j'aie entendu dire qu'il n'est guère probable qu'une femme ait des garnitures à ses chemises, si ce n'est pour les montrer. Je remarque que cette chemise est garnie et que cette garniture est plissée, seulement pour faire compliment au peintre de cette partie de son ouvrage; une repasseuse n'eût pas fait mieux. L'écharpe bleue dont l'artiste du théâtre de..... est entourée me ferait croire que mademoiselle F... dansait un pas de châle devant sa psyché quand la balle

est arrivée; mais on ne danse pas, un pied chaussé et l'autre nu; on a deux souliers, ou point. C'est peut-être cependant une de ces bizarreries qui se rencontrent quelquefois chez les personnes de génie; Buffon mettait des manchettes pour écrire son *Histoire naturelle*, Rousseau s'habillait en Arménien. Si mademoiselle F... danse toujours chez elle, le pied gauche libre de bas et de soulier, l'autre emprisonné, le livret aurait bien dû nous l'apprendre; c'eût été un chapitre à ajouter à l'histoire des bigarrures de l'esprit humain.

Mais ces longs cheveux épars? ces colliers, ces couronnes de fleurs? Pourquoi tout cela dans un tel désordre?

La gorge nue et qui s'échappe de la chemise avec l'intention de se montrer, le pied nu, les cheveux longs et détachés, la chemise plissée donnent à rire aux méchans.

La chemise est bien blanche; les cheveux sont bien noirs; le pied est peut-être joli, mais il est si mal dessiné que c'est un effet manqué. La gorge est d'une vilaine forme, aussi bien que d'une vilaine couleur; quand on fait faire son portrait dans un négligé provocateur

comme celui où est mademoiselle F..., il faut s'adresser à un artiste plus habile à séduire que mademoiselle Cochet de Saint-Omer. Voilà ce que l'on dit.

Diderot a écrit quelque part qu'une femme nue n'est pas indécente, mais qu'une femme nue qui a une cornette et des mules l'est prodigieusement : il a raison. Mesdemoiselles F... et de Saint-Omer n'ont pas pensé à cela. Je me ravise : il y a de la pudeur dans ce dévergondage de gorge égarée et de pied nu; mademoiselle F..., qui permet d'exposer au Louvre son portrait, parodie de celui que Racine a fait de Junie épouvantée par l'audacieux Néron, ne s'est pas adressée à un homme; elle a choisi un peintre-demoiselle. Cette observation ne vous porte-t-elle pas à croire avec moi qu'il y a là dedans beaucoup d'innocence, de l'innocence poussée un peu trop loin seulement ?

J'ai vu quelques personnes s'obstiner à dire que c'est mademoiselle Léontine Fay qu'a représentée mademoiselle de Saint-Omer. Fi donc! belle et modeste, en quoi l'actrice du Gymnase ressemble-t-elle à cette figure dé-

nudée et laide qui me rappelle, malgré moi, les enseignes de certaines maisons dont parle Pétrone, où l'on ne sacrifiait pas à Vénus pudique?

L'exécution du portrait de mademoiselle F... est aussi étrange que sa composition. Il y a dans les lignes de perspective une si singulière combinaison qu'il semble au premier coup d'œil qu'on ait voulu représenter une scène de tremblement de terre; en vérité, la pose de mademoiselle F... serait beaucoup mieux justifiée par cet événement que par l'intervention d'une balle de juillet. Le dessin, le coloris, l'effet sont meilleurs toutefois que dans le tableau du même auteur qui représente notre brave compatriote M. le colonel Poque recevant les soins de sa sœur, après l'affaire de Rambouillet (le 3 août 1830) où cet officier fut blessé. On dirait cet ouvrage peint avec de la suie et de l'ocre jaune. Le portrait du docteur Fournier-Pescay (mulâtre) est fort supérieur à tout le reste des travaux de mademoiselle de Saint-Omer. Il y a de la vérité dans cette peinture, les mains surtout sont assez bien; malheureusement les cheveux sont mal rendus.

M. Decamps, et quelques autres peintres d'animaux.

Un *bourgeois*, bourgeois renforcé s'il en fût, était devant l'*Hôpital des chiens galeux* de M. Decamps; il haussait les épaules. Sa femme faisait une grimace très-plaisante ; cette mine disait : « Fi l'horreur ! »

Deux artistes s'étaient arrêtés là pour la dixième fois peut-être. « Dieu ! que c'est bien ! » dit l'un, et machinalement il me regarda ; je ne le connaissais pas, mais je repris naturellement : « Admirable ! » Mon bourgeois me poussa alors pour s'éloigner, et je l'entendis dire, d'un ton ironique, à sa moitié : « Quels connaisseurs, ma chère ! Peinture horrible ! — Et dégoûtante ! » s'écria la dame. Puis, ils nous

quittèrent, nous laissant pour adieu un de ces regards méprisans qui font tant de bien quand ils vous tombent de certains yeux.

« Oui, bourgeois, cela est admirable; je ne m'en dédis point, et personne, excepté vous, ne m'en dédira. Certes, des chiens malades, ce n'est pas gai, ragoûtant, gracieux; mais qu'importe? Etes-vous venu voir la peinture pour la peinture ou pour les sujets? Si c'est pour les sujets, allez trouver *la Françoise de Rimini* de M. Darondeau, drame galant joué par trois figures de bois enluminées de rose. Allez voir *la Rosemonde* de M. Ducis, scène de boudoir, où deux cygnes et deux amans folâtrent sur l'eau; beaux comme des oiseaux de verroterie et des amoureux de théâtre; brillans comme la neige, l'or et l'opale. Allez donner la main au *Roméo* de M. Delanoë descendant du balcon de *Juliette*. Allez causer avec *Socrate* et *Alcibiade* chez Aspasie, où vous introduira M. Ansiaux, qui vous mènera de là chez *Apelle*, où vous trouverez *Alexandre* et *Campaspe*; puis, vous irez chez l'éternelle *Psyché* quittée par le vieux Cupidon. Régalez-vous de ces belles choses! Il y a de

quoi vous plaire dans toute cette peinture sèche, maniérée, commune ou burlesquement historique; c'est pour vous que les auteurs ont travaillé, c'est à vous qu'ils ont voulu plaire. Passez donc devant les ouvrages de M. Decamps en souriant de pitié ou en vous bouchant le nez; réservez votre admiration pour MM. Ansiaux, Ducis, Darondeau et Delanoë: mais sachez que, dans toute l'œuvre si aimable de ces artistes, il n'y a rien qui vaille un de ces chiens galeux dont le dessin et la couleur sont excellens.

» Les chiens, vous les aimez pourtant! Je vais gager que *le Chien du pauvre* de M. Vigneron vous a plu; que vous avez acheté *le Chien du tambour* et *le Chien du trompette* gravés d'après Horace Vernet; que vous vous êtes récrié sur *le chien* du prince de Condé qui figure dans le tableau de l'*Arrestation des princes* (1); que vous admirez le chien d'Edouard V (2); que vous avez loué le petit toutou placé par M. Hayter sur les genoux

(1) Par M. Horace Vernet. (2) Par M. Delaroche.

d'une grande dame peinte et dessinée comme M. Hayter dessine et peint; que vous avez compris le chien maratiste de la *Charlotte Corday* de M. Scheffer; je le parie... Mais tous ces chiens sont fort intéressans, fort dramatiques : ceux de M. Decamps sont malades, et voilà ce qui vous répugne. Avez-vous jamais quitté le théâtre quand Philoctète y traînait sa blessure puante ? non. Philoctète est pourtant aussi répulsif que les pauvres chiens galeux ; il leur est de plus (je parle de celui de l'auteur du *Lycée*), comme objet d'art, bien inférieur sous le rapport de la vérité et de la vigueur du coloris. Enfin, il est beaucoup plus grand, et ennuyeux autant qu'il est grand. Retournez à Philoctète, bourgeois, et laissez-nous jouir de cette bonne et consciencieuse peinture ! »

Il était bien loin et je l'aprostrophais encore. Pauvre fou ! que de sottises on dit quand on est en colère ! C'est que j'étais sérieusement en colère ! Ce brave homme, il était bien libre de trouver le tableau de M. Decamps mauvais ! Il a le droit de juger : il paie des contributions ; il est électeur, juré, membre

de la garde nationale et peut-être d'une académie chantante... J'ai eu tort de me fâcher. Si je le rencontre jamais, je lui demanderai excuse de cette sortie qu'il n'a pas entendue, mais qui n'en est pas moins une atteinte à sa liberté.

Qu'un citoyen, qui a fait toute sa vie métier de se connaître en draps, en soies, en huiles ou en sucre, n'estime pas les productions de M. Decamps, je le conçois maintenant que je suis plus calme; mais qu'un peintre n'aime pas l'*Ane aux chiens danseurs*, c'est ce que je ne conçois pas. J'en ai rencontré un, un seul à la vérité; je ne le nommerai point, parce que je ne veux pas qu'on lui dise ce qu'impatienté je dis un jour à un de ses confrères, qui, dans une exposition où se trouvaient plusieurs de ses tableaux, les plus médiocres qui se pussent voir, s'amusait à analyser en charge une belle esquisse de Delacroix : « Mon Dieu, Monsieur, quand on fait comme cela (je lui montrais un portrait de lui), comment peut-on se moquer de celui qui fait comme ceci! » Donc, un peintre s'est trouvé qui ne trouve pas bien l'*âne* de M. Decamps. Qu'y reprend-il?

Il ne s'est point expliqué là dessus. Tout le monde le trouve bien; c'est une large compensation. Il y a dans cet ouvrage puissance et finesse de ton, vérité d'expression, fermeté de dessin, énergie et simplicité d'effet, largeur et habileté de touche, tout ce qui fait un beau morceau, une chose très-remarquable. M. Decamps a pris sa place à côté des meilleurs maîtres hollandais et flamands : qu'il fasse seulement, à l'avenir, des tableaux comme sa petite *Marche d'Arabes*, où se trouvent un si joli ciel, un terrain si vrai, un petit âne si fin, une tête d'homme à barbe si bien dessinée, un homme qui marche si naturellement; et cette place conquise, il ne la perdra pas. M. Decamps paraît avoir beaucoup de facilité; je désire qu'il n'en abuse point. S'il ne fait pas un trop grand nombre de tableaux, ceux-ci seront un jour d'un très-haut prix. Il est sans doute agréable de battre monnaie avec son pinceau, et de se faire chaque semaine une pile de philippes d'or ; mais il faut prendre garde de se répéter, de faiblir, d'éparpiller son talent. Je parle ici contre mes intérêts, car je ne pourrai avoir un Decamps dans ma mo-

deste collection que s'ils deviennent bon marché, c'est-à-dire nombreux.

M. Verboeckhoven n'a pas la force et l'originalité de M. Decamps ; ses ouvrages sont cependant très-dignes qu'on les loue. Il dessine bien, il peint finement ; il a enfin des qualités précieuses. Le *Repos d'animaux* qu'il a exposé cette année est un bon tableau qu'on peut mentionner honorablement, même après ceux dont je viens de parler. Il en est de même des *moutons* qui figurent au Louvre sous le n° 259, et dont M. Brascassat est l'auteur. C'est d'une touche ferme et d'un ton vrai ; le paysage dans lequel sont les animaux est très-bien aussi. M. Brascassat est un paysagiste distingué ; il tient un des premiers rangs parmi les peintres qui courent la même carrière que lui.

M. Berré fait scrupuleusemet et avec naïveté le genre qu'a agrandi Paul Potter. Il est un peu froid ; on voit ses tableaux avec le plaisir qu'on a à lire l'*Épitre sur les paysages* de Fontanes, et les *Fleurs* de M. Castel.

Je n'ai rien à dire de ces peintres d'animaux, exacts comme la grammaire, qui font à la loupe les poils d'un lion, l'œil d'un chat ou les écailles

d'une carpe. Leur travail minutieux est utile aux élèves de l'école du Jardin des Plantes. Voilà ce qui les recommande. Qu'y a-t-il de commun entre un tigre de M. Huet et les tigres de M. Delacroix? Ceux de M. Delacroix vivent, pensent, sont capables d'obéir à leur instinct féroce; ils ont une poésie, une force, une couleur; celui de M. Huet sera propre, scrupuleusement représenté de la tête à la queue, tacheté avec soin; il ne lui manquera rien, et qui le verra dira : « Quel joli tigre! » On ne s'avise pas d'en dire autant devant les deux sauvages animaux de M. Delacroix. M. Huet a cependant du mérite; sa peinture est comme les descriptions analytiques d'un professeur d'anatomie.

M. Jadin a peint des animaux morts; ses groupes de lièvres, canards, butors, plongeons, etc., sont bien composés et *nature*, comme on dit en termes d'atelier. M. Lepaulle s'est essayé dans le même genre; il y a réussi, mais moins heureusement que M. Jadin.

A propos d'animaux, on a fait une remarque : c'est qu'à aucun salon peut-être il n'y a eu autant de canards qu'à celui-ci. On en

trouve dans plus de vingt tableaux. Les meilleurs, après ceux de M. Jadin, sont ceux de M. Jules Coignet, paysagiste; ils sont dans de petites proportions et figurent au milieu d'un paysage dont la fraîcheur humide est vraie. M. Coignet a exposé quelques bonnes études, et un aspect de l'*Illumination de Saint-Pierre de Rome* d'un effet assez original. Parmi les ouvrages de cet artiste, il ne faut pas oublier le paysage, heureux accessoire d'un des portraits de M. Kinson; il est largement traité. Mais, je m'en avise, ceci est peut-être une révélation inopportune. Je me souviens maintenant qu'on m'a dit que cette particularité devait rester secrète. Va donc pour M. Kinson paysagiste; à lui revient l'éloge que je donnais à un autre. Ce paysage est, sans comparaison, ce qu'il a fait de mieux.

Persévérance.

> Et l'avenir des arts écrit en assurance
> Au pied de ses écueils le nom de l'Espérance.
> H. DELATOUCHE.

ALPHÉE, *Héro et Léandre*. — MM. Lancrenon et Delorme.

Patience vous aurez toute l'histoire érotique des fleuves de l'antiquité. M. Lancrenon ne vous fera faute d'aucune galanterie de ces demi-dieux barbus que l'Amour visitait quelquefois dans leurs grottes humides. En 1824 *Scamandre*, *Alphée* en 1831; puis viendront *Rhône embrassant Saône*, *Cocyte séduisant Alecton*, *Styx éprise de Pallas* (le fils de Créius); que sais-je encore! Il faudra que

M. Lacremon se hâte s'il veut épuiser son sujet ; il n'est plus de la première jeunesse, et Hésiode ne compte pas moins de trois mille fleuves ! Si la fluviomanie de M. Lancrenon nous vaut beaucoup de choses aussi jolies qu'Alphée et Scamandre, nous ne devrons pas nous plaindre. Scamandre était lilas, Alphée est rose. On vous en donnera de toutes les couleurs. Pour la forme, c'est différent; elle est invariable. Le peintre a un moule où il jette ses figures mythologiques. Elles en sortent élégantes, parfumées, minaudières, propres, coquettes, comme étaient dans l'ancien opéra les divinités des eaux qui dansaient des entrées en costume de satin vert tendre, portaient de la poudre, un chapeau à trois cornes vert comme leur tunique, des souliers à talons et à boucles de diamans, des bas de soie et un long roseau enrubané à la manière des houlettes de trumeaux. Je sais des gens qu'Alphée a fâchés tout de bon : moi, je le trouve ravissant. C'est un anachronisme très-gai, dans lequel M. Lancrenon persiste avec une bonne foi merveilleuse ; c'est le dernier siècle des arts qui proteste par son pinceau galant et mignard

contre l'envahissement de la vérité et de la couleur. *Alphée* arrive à point tout aussi bien qu'arriverait une églogue de Demahis ou une idylle du chevalier Bertin. Ne vous semble-t-il pas comme à moi que ce soit de la peinture à vertugardins et à paniers?

M. Delorme est aussi un des fidèles de la vieille école qui compte encore avec M. Lancrenon quelques hommes de la force de MM. J. Langlois, Guillemot et Granger. La réforme ne le gagnera pas; il résiste au torrent. Vous le feriez plutôt martyr que protestant. Le grand saint de ses litanies est saint Girodet; c'est lui qu'il invoque quand il prend sa palette. Nous devons à cette dévotion de M. Delorme *Héro et Léandre*, production dans le sentiment de la *Scène du Déluge*. Dessin, couleur, drame, expression, tout procède de Girodet; mais l'œuvre du disciple est plus froide qu'aucune de celles du maître. Grâce convenue, style qui vise à une élégante correction, voilà ce qu'on trouve dans ce groupe de deux figures horizontales qui peut-être auraient un certain mérite statuaire, mais qui n'appartiennent point du tout à la peinture. La dou-

leur de la prêtresse de Vénus est exprimée par quelques grosses larmes de marbre qui roulent sur le globe vitré d'un œil bordé d'un cercle rose. Y a-t-il là de la femme, de l'amante ? Ah ! qu'une jeune fille pleure bien différemment sur le corps de son bien-aimé ! Héro pose ; elle tourne son visage de notre côté pour nous faire voir qu'elle a du chagrin, un chagrin de théâtre. Où est la passion dans cette fille calme qui joue le rôle d'une amante éplorée ? La Héro d'Ovide s'écrie : *Non patienter amo.... Sit novus nostri finis amoris amor*: et vous la faites froide, pleurant par bienséance comme la veuve d'un mari, et comme si tout Abydos était là témoin de la mort de Léandre, qu'elle serait trop ingrate de ne pas regretter un peu ! Où sont les convulsions du désespoir ? Il n'y a point d'âme dans ce corps de femme ; il est vrai que le peintre s'est arrangé aussi pour qu'il n'y eût pas de chair sur ce long mannequin. Carton vernis que cela, scène d'opéra exécutée par des danseurs du genre noble. Dieu ! l'ennuyeuse peinture ! J'aime encore mieux une héroïde de Colardeau. Et la mer de M. Delorme, qu'en dirai-je ? Allez voir

la mer de Gudin et d'Isabey; celle-ci est de fer-blanc peint. Quelqu'un trouvait cette eau bien rendue; et comme on lui faisait remarquer la crudité du ton, il répondit: C'est une mer *historique*. Le mot m'a paru assez bon pour être conservé.

Historique! ils ont tout dit quand ils ont dit cela. Ils ont inventé un paysage historique, un style historique, une couleur historique; voilà de l'eau historique maintenant. Une femme historique ne se roulera pas en désespérée sur le cadavre de son amant à demi submergé; elle y mettra de la dignité; elle s'étendra sur une vague verte au travers de laquelle un œil un peu pénétrant découvrira tout de suite le matelas où le peintre a couché son modèle! La nature, la vérité, c'est bon pour le petit genre; le genre historique rejette cela comme une grimace ou comme une pauvreté. Vivent les beautés de convention! M. Delorme y tient; admirable persévérance! Avec cela on arrive à l'Académie, et l'on meurt inconnu.

Les tableaux commandés.

Les concours n'ont guère réussi jusqu'à présent; ce n'est pas une raison pour que ce système soit mauvais. Un jour viendra où il portera de bons fruits; tout ce qu'il y a d'hommes de talent y prendra part. Une forme de jury meilleure que celle où la routine nous retient depuis long-temps sera adoptée, et alors nous aurons, pour tous les travaux importans, les artistes les plus distingués. On résistera encore quelques années à ces idées-là, mais on y viendra à la fin.

Qu'a-t-on à opposer aux concours? les résultats qu'ils ont produits récemment? Mais il n'y a eu que peu d'essais, et pour condam-

ner ce mode de distribution des travaux publics, il faut attendre qu'une trentaine de concours ait éclairé pratiquement la question. Quant au système des travaux commandés, nous avons, depuis vingt ans, assez de témoignages contre lui. Si la moitié des tableaux et des statues, faits par l'ordre des ministères et de la préfecture de la Seine, sont bons ou au moins d'une honnête médiocrité, il ne faut pas changer de système; mais j'en appelle aux plus ardens adversaires de mon opinion : est-il possible de croire que vingt années de concours nous donnent plus de mauvaise peinture que nous n'en avons eue par le choix des commis? A nombre égal de tableaux faibles ou passablement bons, j'aime mieux le concours que le choix ministériel, parce que personne n'est exclu de la participation aux étroites faveurs du budget. Donnez-moi une génération de grands peintres, une forme de gouvernement qui admette des encouragemens que l'économie constitutionnelle ne viendra pas restreindre, un directeur des beaux-arts homme de goût et d'impartialité, et je voterai contre les concours. Mais tant

que nous aurons ce que nous avons, mon sentiment ne changera point.

Ce n'est pas que tous les travaux du gouvernement doivent être mis au concours; il est bien entendu qu'il y a de certaines choses que le choix libre de l'administrateur des fonds destinés aux beaux-arts peut faire : les portraits, en général, et toutes les copies. Mais les tableaux qui doivent orner les églises, les palais ou les tribunaux, comme on doit souhaiter que ce soit des monumens, il n'y a aucune raison pour que le ministre, le préfet ou leurs délégués, déterminés par leur goût particulier, ou cédant à des considérations étrangères à l'art, se chargent de leur exécution. Dans cette question, il y a de bons argumens des deux côtés, je le sais; mais il en est un au profit de l'idée que je défends, qui me paraît invincible : avez-vous trouvé un distributeur officiel des travaux qui ait satisfait la majorité des artistes les plus distingués?

Dans le livret de cette année, je trouve que vingt-cinq peintres ont obtenu des travaux, soit du ministère de l'intérieur, soit de la préfecture, soit de la liste civile. Parmi eux, je

distingue MM. Schnetz, de La Roche, Sigalon, Gudin et Léon Cogniet; personne ne se plaindrait, si la faveur du choix ministériel tombait toujours sur des hommes de cette portée. Mais M. Ansiaux, M. Lordon, M. Granger, M. Delorme, M. Lafond, M. Guillemot, qui peut leur mériter cette distinction, et, pour quelques-uns d'entre eux, cette continuité de bienveillance? Au concours, ces messieurs-là auraient-ils quelque avantage? il est permis d'en douter. M. Ansiaux est un des plus heureux entre tous ses camarades; il n'y a guère de salon où on ne le voie arriver chargé d'un ou deux tableaux commandés; en 1831, l'*Elévation en croix*; en 1827, l'*Adoration des Mages* et la *Résurrection de Notre-Seigneur*; en 1824, la *Flagellation de Jésus-Christ*; en 1822, *saint Jean*, *Moïse sauvé des eaux* et *Jésus bénissant les enfans*; en 1819, la *Retour de l'Enfant prodigue*, l'*Education de l'Amour* et *Mercure et Páris*...... Ne remontons pas plus haut. De compte fait, dix tableaux en treize ans; Raphaël n'aurait pas eu de plus belles chances. Je serais bien fâché de nuire aux intérêts de M. Ansiaux; mais, ici, c'est une question d'art

compliquée d'une question de budget, et je demande si la prédilection des directeurs a une excuse dans le mérite du peintre. Je ne parle pas de génie : le génie est si rare qu'on peut encore être un homme fort estimable sans en avoir une dose quelconque; mais le talent, où est-il chez M. Ansiaux? Un style trivial, des idées vulgaires, un dessin lâche et incorrect, une couleur froide et fausse, voilà ce que je vois dans toute l'œuvre de cet artiste. Qui lui a donc valu la confiance des distributeurs de travaux? dites-le-moi.

A propos de M. Ansiaux, voici une observation assez sérieuse. Que fait-on des tableaux qu'on a commandés? On les accroche dans les églises, on les envoie dans les musées des départemens, on en fait l'ornement des préfectures et des cours royales. Sans doute, c'est avec l'intention d'offrir aux amateurs et aux élèves des modèles à imiter, à étudier, qu'on adresse aux provinces ces morceaux que le ministère paie. On sait que l'art a peu d'adeptes en France; on sait qu'il faut éclairer le public, qui a de fausses idées; on prétend donner au goût une bonne direction, et ce sont généra-

lement de fort mauvaises choses qu'on expédie de Paris aux Lyonnais, aux Rouennais, aux Bordelais, aux Nîmois et aux habitans de Montpellier.

Je vis, il y a un an, un jeune homme copiant avec une sorte d'enthousiasme un tableau déplorable qui fait partie de la collection de la Maison Carrée; je pris la liberté de lui demander pourquoi il s'était attaché à ce malheureux ouvrage: il me répondit vivement: « Malheureux ouvrage, monsieur! un tableau de M. *** dont le roi nous a fait cadeau l'année dernière! M. *** a beaucoup de réputation; ce morceau a obtenu beaucoup de succès; tous les journaux en ont parlé. » Je tâchai de démontrer à l'artiste de Nîmes que le tableau était au dessous du médiocre; je l'assurai qu'il n'avait pas été distingué au salon par les connaisseurs; je lui expliquai comment quelques journaux, par obligeance pour l'auteur, et d'autres pour faire valoir officiellement le cadeau de Charles X à une ville qu'il aimait, avaient fait l'éloge d'une mauvaise peinture. Notre jeune homme irrité reprit sa palette avec une sorte de fureur; il continua à bou-

siller, et je suis sûr qu'il ne vit dans ma critique qu'un acte d'opposition malveillante.

Puisqu'il y a des peintres auxquels on accorde des travaux à titre d'encouragement, que ce ne soit donc qu'à ceux qui méritent qu'on les encourage, c'est-à-dire à ceux qui ont fait preuve d'heureuses dispositions. Mais ceux qui ne sont pas assez habiles pour faire de bons tableaux, faut-il leur permettre de donner, en échange des fonds du budget, de mauvaises compositions, des ouvrages originaux qu'on est obligé d'utiliser parce qu'ils sont payés, et qui vont pervertir le goût de la province ? Non, cent fois non. Un peintre a besoin d'argent ; s'il est sans talent, que le ministre de l'intérieur lui envoie un secours, comme il fait à tout citoyen qui souffre : s'il a un talent réel, qu'on achète ses tableaux : s'il n'a qu'un talent ordinaire, mais s'il sait dessiner et peindre, qu'on lui commande des copies. Une passable copie d'un tableau remarquable vaut beaucoup mieux, pour la ville qui attend un modèle, que le chef-d'œuvre de tel ou tel peintre moderne. M. Guillemot copierait très-bien un Titien ; M. Dassy, qui

fait des postiches des peintres contemporains de Léonard de Vinci, copierait habilement un Fra Bartolomméo; M. Chabord, M. Couder, M. Forestier rendraient à l'art un bien autre service en reproduisant avec tout leur soin et leur intelligence quelques belles pages romaines ou bolonaises, qu'en donnant des choses de leur propre fonds. M. Granger et M. Delorme pourraient copier aussi. Mais M. Ansiaux, M. Lafond et M. Lordon le pourraient-ils encore? Ce que je dis pour la peinture historique, je le dirai aussi pour le paysage: une belle copie de Rudydhaël par M. Dagnan irait mieux à un musée que sa *Vue de Paris prise du quai de la Cité*, quoique ce tableau ne soit pas sans mérite. J'aimerais beaucoup mieux voir partir pour Saint-Dié une copie de Poussin, comme M. Rémond pourrait la faire, qu'un *Stanislas* qui n'apprendra pas grand'chose aux amateurs des Vosges.

Des copies aux hommes d'un certain talent et aux jeunes peintres qui ont fait de bonnes études; l'achat des tableaux de quelques artistes supérieurs; le concours pour les choses importantes : c'est tout.

Ce n'est pas beaucoup d'artistes qu'il faut encourager; c'est quelques-uns. Qu'importe à la France qu'il y ait deux mille peintres ou sculpteurs? Ce qui lui importe, c'est qu'il y ait deux ou trois hommes supérieurs dans chaque faculté. A ceux-là seulement elle doit quelque chose; aux autres, pas plus qu'aux artisans. Le grand mal vient de ce que les arts sont devenus un métier. Autrefois, on faisait un de ses fils abbé; maintenant on le fait peintre, parce que les chambres votent annuellement 2,500 fr. d'encouragement aux beaux-arts. Encore une fois, la nation ne peut payer des contributions pour aider la médiocrité à vivre. Renfermez dans le portrait, l'enseigne et le tableau qui plaît à l'épicier, tout ce qui n'est pas véritablement capable : c'est une industrie libre comme une autre; protégez-la autant que vous protégez celle du vitrier et du marchand de draps. C'est tout ce qu'on peut exiger de vous. Quant à l'artiste digne de ce nom, citoyen utile qui contribue à la gloire de la patrie, aide, honneur, récompense! C'est de l'argent bien placé.

Plaisanterie sérieuse.

Philoctète, Ajax, Prométhée, les armes de Cimon. — MM. Libour, Brodier, Brocas et Misbach.

Voici quatre hommes d'esprit qui ont voulu se moquer de l'école académique. Il faut l'avouer : leurs *charges* sont ravissantes et du meilleur goût. Il y a dans les quatre tableaux une allure de bonne foi qui trompera plus d'un spectateur, j'en suis sûr; pour moi qui, grâce au ciel, ai la vue bonne, j'ai découvert la plaisanterie. Ma foi, vivent MM. Brodier, Libour, Misbach et Brocas! ce sont d'habiles mystificateurs. Ils tiennent leur sérieux d'une manière fort risible, et c'est le mérite des vrais comiques. La parodie n'est bonne que lors-

qu'elle est grave; celle-ci est impayable. Il n'y a rien de plus drôle que cet *Ajax* et ce *Philoctète* levant au ciel de grands bras, et vomissant des imprécations qui ont l'air de sortir de leurs bouches en vers laharpistes. La froide exagération des poses qui sentent d'une lieue le modèle de l'Académie; le dessin *poncif* du maître, la couleur louche de ces grands corps verts et rouge-brun, le ton étrange de la mer et du ciel, les détails anatomiques qui élèvent les deux héros à la condition de statues un peu sèches: tout cela est d'un rare bonheur d'imitation. On ne saurait railler le système et le troupeau esclave qui a suivi David avec plus de finesse et d'apparente naïveté.

M. Brocas a poussé l'épigramme aussi loin que possible. Le tête-à-tête de son *Prométhée* avec le vautour est une scène que rend fort amusante l'expression de la douleur du patient. Le profil de Prométhée est une création dans le genre caricature; c'est du front au menton la ligne sacramentelle que tout rapin de l'école de l'empire avait dans la main après trois mois de dessin. La bouche est une merveille; ouverte en accolade, }, elle fait une gri-

mace qui voudrait effrayer le vautour; mais celui-ci ne se dérange pas; au risque de contrarier beaucoup le fils de Japet, il continue à manger un morceau du foie qu'il a fort adroitement extrait de la poitrine de cette victime de Jupiter. La position de la tête de Prométhée, perpendiculaire au torse horizontalement attaché sur un petit rocher du Caucase, est une de ces idées bouffonnes que Granville enviera au peintre. L'auteur des *Métamorphoses* n'aurait presque rien à faire pour traduire dans sa langue le tableau de Prométhée; il changerait le vautour en rossignol et l'homme en un serpent qui fascine l'oiseau. Un des accessoires de l'ouvrage de M. Brocas qui me paraît très-spirituel, c'est le manteau de Prométhée. Il ne sert à rien, il ne couvre rien; il est là seulement parce qu'il n'y doit pas être : car quelle apparence que Mercure entraînant le condamné, lui ait dit : « Prenez votre manteau; » comme un gendarme qui fait une arrestation, dit au prévenu : « Prenez votre bonnet de nuit? » Si Prométhée avait un manteau quand Mercure est arrivé, il était attaché, il doit l'être encore. M. Brocas l'a

étendu soigneusement sur le rocher, l'a plissé avec soin, et c'est la reproduction de ce non-sens, fréquent dans l'école, qui prouve le talent du parodiste. Le manteau de l'*Ajax* de M. Brodier est bien ingénieux aussi. Le naufragé de Capharée, sortant à peine de l'eau, est drapé dans sa pourpre tyrienne comme s'il suivait Bonaparte sur le mont Saint-Bernard par ordre de David.

Quelque mérite qu'il y ait dans les tableaux de MM. Bordier, Libour et Brocas (et j'ai mis de l'empressement à reconnaître ce mérite), je crois que les *Armes de Cimon* sont un morceau encore plus profondément satirique. M. Misbach n'était pas connu ; il débute d'une manière brillante. Cette feinte bonhomie dans la charge est un caractère original qui le distingue de tous ceux qui suivent la même carrière. On ne dirait jamais que M. Misbach a fait des études, tant il les dissimule adroitement. Il se donne un air de peintre de trumeaux et de paravens, qui est le plus innocent du monde. A la teinte chocolat-au-lait de toutes ses chairs, à la couleur rosée de ses nuages, à la forme de ses arbres, vous croiriez que

l'œuvre historique de M. Misbach est sortie du pinceau d'un enfant qui enlumine sans art une image d'almanach. Mais l'artiste savant se trahit bientôt : voyez les figures ! Ils sont là une vingtaine de gaillards à demi nus et de cette tournure héroïque qu'avaient les comparses du Théâtre-Français quand ils se redressaient pour porter les faisceaux devant Talma ; ils contractent leurs muscles, font les Horaces et les Tatius, que c'est un plaisir ; il n'y en a pas un qui ne soit une critique très-fine du style des imitateurs de l'auteur de *Brutus* et de *Léonidas*. C'est le beau de David réduit au trivial. De peur qu'on ne se méprît sur son intention, M. Misbach, en parodiant, a emprunté des bras, des jambes, des mains, des figures entières au maître. Il a voulu prouver que l'école ancienne ne se bornait pas à l'imitation du style, mais qu'elle était plagiaire. Il y a beaucoup de talent dans les *Armes de Cimon* ; M. Misbach est plus fort que MM. Brocas, Libour et Brodier. Le pari que ces quatre messieurs ont fait d'être ridicules en faisant du sublime, c'est lui qui l'a gagné. C'est un caricaturiste plus fin que Henri Monnier ; il cache mieux son esprit.

Deux nouveaux venus.

Un peintre et un sculpteur. Le peintre a nom *Joseph Guichard*, le sculpteur *Antonin Moine*. M. Guichard est de Lyon; je ne sais où est né M. Moine. M. Guichard n'a pas vingt-cinq ans, M. Moine en a plus de trente. Tous deux ont encore une longue carrière à parcourir; tous deux ont du talent pour s'illustrer.

J'gnore quels sont les antécédens de M. Moine, et quelle fatalité le jeta d'abord dans un art où il ne devait pas réussir. Je ne connais ni sa naissance, ni sa fortune, ni sa première destinée. Cette page de biographie sera donc incomplète; et franchement j'en suis fâché, parce que d'un artiste remarquable il n'y a rien d'indifférent. Quoi qu'il en soit du passé pour lui, il est un fait actuel plein d'intérêt:

M. Moine s'est adonné pendant dix ans à la peinture sans que personne s'en soit douté, excepté ses amis intimes et moi, qui suis à l'affût de tout ce qui se produit. Enfin il y a renoncé, et le voilà sculpteur. Il y avait en lui un art, une pensée; mais il s'était trompé d'instrument et de langage. Un jour sa vocation véritable lui fut révélée. Comment? c'est ce qu'on ne m'a pas dit; mais je suis tenté de croire que c'est en voyant la sculpture nouvelle, originale, élégante de mademoiselle de Fauveau. Il quitta le pinceau qui était impuissant à rendre ses idées, et il revint à son instinct mal compris si long-temps.

Quant à M. Guichard, c'est une autre histoire. Il appartient à une ville marchande, à une famille marchande; il fut élevé pour le commerce, c'est-à-dire qu'on le destina à la pratique d'un des arts qui concourent au développement d'une industrie. A Lyon, c'est presque toujours ainsi : on met un crayon à la main de son fils, et on lui dit : « Fais des yeux et des nez, afin de devenir un jour dessinateur de fabrique. » L'art en lui-même est assez peu considéré dans la seconde ville du

royaume; ce qu'il a de sublime importe peu; nourrit-il l'artiste? voilà l'essentiel. Vienne un Titien à l'école Saint-Pierre (1); et il sera réduit à donner des leçons de dessin à 2 fr. le cachet, à faire des portraits pour la Rue-Longue (2) et la Grenette (3), ou bien, ce qui serait plus terrible peut-être, des tableaux comme MM. Revoil et Génod. Et c'est tout simple; une seule idée préoccupe les négocians, le négoce. La science, les arts, la poésie sont des spéculations que d'autres spéculations plus positives regardent comme des folies. On dit d'un jeune homme qui se livre avec passion aux travaux de l'esprit: « Ce garçon-là donnera bien du chagrin à ses parens ! il n'est bon à rien; il ne gagnera jamais sa vie. » Gagner sa vie est une chose fort nécessaire; mais on n'est pas absolument un mauvais sujet parce qu'on a de l'imagination, du talent, et qu'on se livre à des études qui devront se résoudre un jour en productions dis-

(1) École de dessin. — (2) Où habitent les marchands de rouennerie. — (3) Quartier des grainetiers, des charcuitiers et des tourneurs en bois.

tinguées, capables de mettre leur auteur dans la position honorable où se trouvent généralement en France les hommes de mérite, littérateurs et savans. On comprend bien à Lyon qu'il faut payer l'apprentissage du commis drapier et du canut; mais l'apprentissage du poëte et du statuaire, peu de Lyonnais consentent à le payer. On conçoit le chimiste, parce qu'il sera apothicaire, et qu'il faut des apothicaires puisqu'il y a des médecins et des maladies : et puis il composera un bleu comme a fait M. Raimond; et dans une ville où l'on teint la soie, c'est une chose de première importance qu'une couleur de nouvelle composition. Le poëte ne se conçoit guère ; c'est un paresseux qui aime mieux rêver que de peser des roquets de soie, d'aller chez les brodeuses ou d'auner et plier des étoffes. Un bon sujet qui fera son chemin c'est celui qui tient proprement la *main courante* et donnera avec intelligence la tâche aux ourdisseuses. Lamartine ou Rubens seront fort mal vus d'une foule d'honnêtes gens, s'ils font gauchement une lettre de commerce ou la mise en carte d'un dessin de fabrique. Le génie des affaires

est là le premier des génies; et, encore une fois, c'est tout simple. Je ne critique pas : je raconte, j'explique.

Or c'était pour gagner sa vie que M. Guichard dessinait et peignait à Lyon. Sa famille l'avait fait entrer dans le papier peint, comme ils disent; ce fut pour se perfectionner qu'il vint à Paris. Il apporta avec lui ses essais, la recommandation bien expresse de s'avancer dans son *état*, et un sentiment intérieur qui l'avertissait qu'on l'avait fourvoyé dans une mauvaise route. Il avait le cœur artiste; il comprenait de l'art mille choses dont ses maîtres ne s'étaient jamais doutés. Il lui fallait donc rompre avec sa première éducation, avec ses habitudes; il y était tout disposé. « Allez chez
» M. Ingres, lui dit un ami; c'est le seul
» homme qui puisse vous sauver; il vous ten-
» dra la main, vous tirera de l'abîme, puis vous
» indiquera la voie nouvelle où il vous faudra
» marcher. Cette voie est rude, je vous en
» préviens; c'est celle que traça Raphaël, et
» qui, depuis sa mort, tentée par tout le monde,
» est restée, comme ces chemins anciens que
» la végétation a reconquis, impraticables aux

» voyageurs. Avec du courage, et la conscience
» d'une force peu commune, M. Ingres a ou-
» vert un sentier. Il a marché où tant d'autres
» avaient à peine fait un pas. Laissez-vous gui-
» der par lui. Vous aurez à souffrir; il y a de
» grandes difficultés : mais le but est si glo-
» rieux ! Et puis votre constance sera mise à
» une terrible épreuve. C'est de la vie des pri-
» vations que vous vivrez : le galetas, la mai-
» gre pitance de l'ouvrier, l'habit râpé, voilà ce
» qui vous est réservé pendant trois ou quatre
» années. Le papier peint vous nourrirait, la
» peinture vous assure une sorte d'indigence.
» Consultez-vous, et songez à notre compa-
» triote Bonnefond. Il a fait de plus grands
» sacrifices que vous n'en ferez. Il avait une
» gloire d'une lieue carrée ; il était grand pein-
» tre de Vaize à Perrache, de Fourvière aux
» Brotteaux. Ses tableaux se vendaient fort
» cher; il avait beaucoup d'élèves; il commen-
» çait à capitaliser, et à Lyon on disait que son
» atelier était une boutique bien achalandée
» qui pouvait faire promptement du peintre
» un électeur. Il a renoncé à tous ses avan-
» tages ; il est parti pour Rome. Rome était

» pour lui ce que M. Ingres est pour vous. » M. Guichard se décida ; M. Ingres le reçut, lui donna des soins, et il a maintenant une éducation solide qui le met en passe de produire des ouvrages distingués. Il n'a encore fait que des portraits, et je peux les louer d'un mot : ils ne sont pas estimés des *bourgeois*. Quel bonheur de n'être pas goûté par de certaines intelligences ! « Je ne ferais pas peindre ma femme ou ma maîtresse par ce monsieur-là, me disait un jour un homme riche qui passe pour amateur.—Je le crois bien, parbleu ! par M. Dubufe, à la bonne heure : n'est-ce pas ? » Je devinais juste ; mon amateur admire M. Dubufe ; il est passionné pour le *marchand d'esclaves* ; il adore cette *Alsacienne* qui montre, je ne sais pourquoi, sa gorge, et pleure peut-être de se voir aussi mal traitée par l'artiste. Dessin, couleur, arrangement, tout lui plaît dans les ouvrages de M. Dubufe. Je l'ai entendu se récrier sur tous les mérites de ce peintre, et dire du plus grand sang-froid du monde : « Au moins cela est vrai, naturel, vivant ! » Toutes les modistes à sentiment, et bon nombre de grandes dames qui aiment la

nature du boudoir et de la chambre à coucher que M. Dubufe se plaît à reproduire, habile qu'il est à se faire un public, sont certainement de l'avis de notre homme. Des mains si blanches, des gorges si blanches, des draps si blancs, des robes si blanches, des rideaux si blancs, des yeux si noirs, des cheveux si noirs et si luisans, des portraits qu'on regarde, des larmes qui coulent, une mésange qu'on regrette, n'est-ce pas de quoi séduire toutes les âmes sensibles, tous les cœurs un peu libertins, tous les esprits à idylles ? M. Dubufe a du succès comme M. Paul de Kock le romancier. Le peintre et l'écrivain ont un mérite à peu près égal; tous deux ont des partisans et un grand nombre de champions très-décidés, ma foi ! Allez parler de M. Ingres et de M. Delacroix devant les uns, de Walter Scott et de Cooper devant les autres: vous verrez comme vous serez accueilli. Ingres est sec, Delacroix barbouille, Scott est diffus et bavard, Cooper est inintelligible avec sa manie de détails maritimes. « M. Dubufe, M. de Kock, parlez-nous de ces gens-là ! c'est de la chair, du sentiment,

de l'esprit, du drame, de la gaîté. Et puis tout le monde comprend cela ; c'est à la portée de toutes les intelligences ; on trouve chez eux ce qu'on a vu partout : ils peignent, écrivent comme tout bon chrétien peut faire. »

Aux enthousiastes de M. Dubufe je me garderai bien de présenter M. Guichard avec son culte pour Raphaël et la nature épurée. Je sais peu de marquises et de marchandes qui consentissent à poser quinze jours devant cet artiste pour sortir de ses mains comme en est sortie cette pauvre femme à la tête penchée, aux yeux baissés, à la coiffure si simple, à la robe de laine grise. Pas l'apparence de coquetterie; une étude profonde et vraie, et point de flatterie, point de ces mensonges charmans qui font tant de plaisir aux dames. M. Guichard ne saurait pas rajeunir son modèle ; il lui donnera ce que dans les arts on appelle de la tournure ; mais cette tournure n'est pas celle qu'entendent nos fashionables ; ce n'est pas élégant, à la mode, busqué, serré, pincé ; c'est le beau côté de la nature, ce n'est pas toujours le joli côté. Il ne met pas la taille d'une femme dans un de ces étuis qui se ter-

minent d'un côté par une ceinture, et de l'autre par un entonnoir de blonde. On sent les formes sous la robe, on n'y trouve pas le mannequin. Pour moi, j'estime son parti fort raisonnable; j'aime cet art sévère, consciencieux, exact. Il a de la grandeur et un charme particulier. Dans cette étude sous le n° 1020 je loue un beau dessin, un modelé fin et ferme dans la lumière, un caractère de pureté que la peinture désapprend tous les jours, des étoffes bien copiées, sans lazzis, sans largeur outrée. Ce que je ne louerai point, c'est la partie d'ombre; elle est dure, noire, sans transparence. Là est l'affectation. Il est bon d'aimer les anciens; mais ce qu'il faut imiter en eux ce n'est pas ce qu'ils ont d'exagéré, aujourd'hui que le temps a modifié leurs tons et tranché durement ce qui était jadis harmonieusement joint. L'effet peut s'obtenir autrement que par des transitions brusques; je crois que les Romains et les Vénitiens y arrivaient sans opposer ainsi le noir au blanc. On voit ce que sont maintenant leurs ouvrages; on ne s'enquiert pas assez de ce qu'ils étaient quand ils sont sortis de dessus leur chevalet. Les admi-

rables choses que nous connaissons de Titien, de Raphaël et des autres grands peintres seraient-elles moins sublimes si trois siècles n'avaient voilé de leur vernis sombre la moitié de leurs ouvrages? Où nous lisons à peine, où nos yeux ne découvrent plus rien, il y avait des beautés sans doute, comme dans ce qui nous est manifeste encore ; nous sommes donc forcés de deviner ce qui nous est caché. Pensez-vous que, si nos illustres morts revenaient, ils estimeraient de leurs œuvres ce que vous en imitez si peu judicieusement ? Ils gémiraient sur la décomposition de certaines couleurs, sur l'altération de certaines teintes combinées par eux autrefois avec tant de soins; ils plaindraient l'infirmité d'un art qui a pour agens matériels des substances modifiables par l'air, l'humidité et le soleil, substances qui les ont trahis et laissent leurs pensées incomplètes.

J'aime peu les vieux tableaux d'hier; ce sont des adolescens qui affectent la caducité, de jeunes filles qui se déguisent en grands-mères. Faites de la couleur vigoureuse, je le veux; mais laissez-vous un avenir. Si vous

êtes noirs à présent, comme le sont les maîtres du quinzième sciècle, que serez-vous en 2831?

Le noir est moins sensible dans le portrait que M. Guichard a fait de Nourrit que dans ses deux études raphaëlesques. Ce portrait, comme tout ce qui sort du pinceau de l'artiste, est très-bien peint. Une tête barbue qui, pour l'effet comme pour le style, la couleur et le costume, est une imitation de l'école bolonaise, me paraît fort remarquable. Le petit côté se profile sèchement en ombre sur le ciel, et j'en blâme l'auteur; mais le côté de la lumière est d'un beau modelé et d'un ton satisfaisant. M. Guichard aime la couleur, il ne serait pas étonnant qu'il recherchât désormais cette qualité préférablement à toute autre; il n'y court aucun danger : il sait dessiner et ne sacrifiera jamais la forme. Les portraits de M. Guichard me font concevoir beaucoup d'espérance; ils me semblent promettre un peintre. Nous saurons qu'en penser au salon prochain; car, probablement, d'ici là il aura fait quelques tableaux.

Je reviens à M. Moine. La sculpture de la

renaissance l'a séduit, et il s'est fait tout de suite contemporain de Jean Goujon. Son début est cette femme du quinzième siècle que vous voyez écornée, fruste, comme si elle provenait d'une fouille des environs d'Anet. C'est un essai, une mystification qui a retourné à l'avantage du trompeur. M. Moine a exécuté cette tête, l'a fait mouler, et le mouleur l'a présentée partout comme un débris vénérable d'un ancien monument; on l'a cru, parce que le pastiche est parfait. Puis, quand assez d'artistes ont attesté le mérite de l'imitation, l'auteur s'est fait connaître : il avait habilement dérouté les préventions et les jalousies. Il a continué le genre qu'il s'était choisi; médaillons, bustes et bas-reliefs, il a tout composé et exécuté dans le sentiment de son premier ouvrage. Dans ses médaillons, il y a des figures délicieuses. Cette originalité, dans une copie des œuvres du moyen âge, est chose vraiment curieuse. Peut-être cependant M. Moine fera-t-il bien de ne pas pousser trop loin la gageure; ainsi, il a un Bonaparte qui est un véritable anachronisme : le général de l'armée d'Italie n'est pas un héros dantesque; il faut

le représenter avec les formes du dix-neuvième siècle; on n'écrirait pas sa vie poétique dans la langue de Rabelais. Les productions les plus importantes de M. Moine sont deux bas-reliefs en plâtre dont les sujets sont : *un cavalier près de tomber de cheval, et les lutins en voyage.* Le cheval qui s'abat est plein d'énergie; il manque de correction, mais non pas de sentiment. L'homme nu qui le monte est une étude largement et vivement traitée; il y a de l'action, de la vie dans toute cette musculature mise en jeu par la crainte de la chute et par l'effort que fait le cavalier pour retenir et relever l'animal qui glisse. La scène fantastique du voyage des lutins est du même genre de mérite; le monstre qui galope au travers de la nuit, emportant sur sa croupe les jeunes démons, est à peu près celui de l'Art poétique d'Horace : tête de cheval et queue de poisson. Son col est tendu, ses naseaux sont ouverts, ses yeux lancent des regards de flamme; il conduit au sabbat les lutins qui se poussent, en riant de ce rire dont les poëtes initiés aux mystères de la diablerie prétendent que sont prises les puissances infernales quand

elles traversent un rayon de la lune. Le plus jeune des deux lutteurs est charmant; sa pose est gracieuse, naturelle, pittoresque. Les mouvemens de l'un et de l'autre sont bien combinés; le groupe qu'ils composent est fort joli. L'exécution de ces figures laisse peu à désirer : un membre de l'Académie y trouverait sans doute à reprendre; mais on peut reprendre à tout, même aux critiques d'un membre de l'Académie. Il est bien entendu que je ne parle pas de ses ouvrages.

Le Gigot de M. Villemsens.

> Aimait mieux d'un gigot la fidèle peinture
> Que l'imitation de la belle nature.
> BERCHOUX. *La Gastronomie*, 2ᵉ chant.

C'est une merveille que ce gigot! Néron, qui aimait que son *triclinium* fût orné de belles peintures, aurait élevé M. Villemsens au rang des sénateurs.

On ne fait pas mieux que cela, aujourd'hui qu'on a perdu la tradition des Sneyders, des Kalf et des Zorg. Quel gigot!

La peau, les muscles superposés, les tégumens qui les séparent, les veines de graisse, l'os du manche, tout y est; c'est à faire illusion. On dirait un gigot de présalé vu dans la lorgnette retournée.

Il est bien fâcheux que le peintre ait fait dans de si petites dimensions cet admirable gigot; il n'y a pas un boucher, je dis un boucher amateur, qui n'eût payé ce morceau dix mille francs pour en orner son salon.

Autour de son petit gigot, placé sur un billot de bois, M. Villemsens a mis une cuisine, une cuisinière, un chat, un jeune homme qui regarde le gigot avec un œil d'envie, que sais-je encore? Tout cela est subordonné au sujet principal, lâché et traité à la manière des accessoires. L'artiste a réservé son fini, sa couleur, la pureté de sa touche pour ce membre de mouton auprès duquel les deux figures humaines sont, comme dans un gigot en daube, le lard, le pied de veau, les carottes et les oignons.

C'est une idée originale d'avoir composé un tableau entier seulement pour un gigot. J'en sais un gré infini à M. Villemsens, parce que j'estime ce qui n'est pas commun. J'ai vu des gens qui se moquaient de cela; assurément ils ne se connaissent pas en bonnes choses! Peut-on ne pas aimer le gigot!...

Préjugé, Talent.

Ces deux mots sont inscrits sur les plateaux d'une balance placée dans un tableau de M. Wiertz.

Que veulent-ils dire ces mots ? Voyons, et procédons par ordre logique.

D'abord, où est la balance ? A la porte du paradis terrestre, aux pieds d'*Adam* et d'*Eve*.

Je ne me plains pas de l'anachronisme. C'est un symbole que cette balance ; inventée ou non, il n'importe. Nous savons ce qu'elle peut exprimer d'ordinaire. M. Wiertz avait une idée à rendre, il s'est servi de ce signe convenu : il n'y a pas grand mal. Mais quelle est

cette idée que M. Wiertz voulait nous faire comprendre? Cherchons.

Ce ne peut être le complément de la pensée du tableau. Adam et Eve, après le péché, réfléchissent sur le bien qu'ils ont perdu; ils ont auprès d'eux le petit Caïn qui se délecte à la vue de l'Eden dont il aperçoit au loin les jardins enchanteurs. Quels préjugés existaient alors? quels talens? *Talent* et *préjugé* ne se rapportent donc point aux trois premiers membres de la grande famille humaine; est-ce à l'auteur, M. Wiertz? Le peintre veut peut-être protester à l'avance contre la critique. Il a incliné la balance du côté du *préjugé*, ce qui le ferait croire; mais pour rendre son idée claire, que n'a-t-il écrit son nom au dessous du mot *talent?*

Pourquoi M. Wiertz redoute-t-il le public? Quel préjugé y a-t-il contre lui? Est-ce parce qu'il est inconnu? qu'il a traité un sujet usé? qu'il tient à une école plutôt qu'à une autre?

Inconnu! Mais on accueille très-bien aujourd'hui les inconnus. M. Odier, par exemple, n'était connu de personne; son *Chasseur mort*

et défendu contre un vautour par un chien est reçu cependant avec faveur ; ce morceau a du succès : c'est qu'il est bon, c'est qu'il y a du *talent*. M. de Triqueti ne s'était pas encore révélé au monde des arts; il paraît avec son *Galilée*, son *Assassinat du duc d'Orléans*, son bas-relief de *Charles-le-Téméraire*, et on s'empresse de lui rendre justice; on ne loue pas le dessin de ses figures, l'exécution de toutes les parties de ses tableaux : mais le ton général, l'aspect, les fonds, certains détails vivement colorés trouvent des appréciateurs impartiaux ; son bas-relief plaît généralement : c'est que dans tout cela, il y a un talent, incomplet encore, mais qui sera réel quand la manière aura fait place au naturel et l'instinct à l'étude sérieuse. M. Jeanron était comme MM. Triqueti et Odier, comme M. Wiertz, et ses *petits Patriotes* ont bien réussi ; la naïveté des poses, l'énergie du drame, la chaleur du coloris ont signalé le tableau de ce jeune peintre à l'attention des amateurs. Il n'y a donc pas de préjugés contre les nouveaux venus, parce qu'ils sont inconnus; il peut y avoir indifférence si leurs ouvrages ne sont que

médiocres : l'*Adam et Eve* de M. Wiertz n'est pas médiocre.

Est-ce parce qu'il a traité un sujet usé que M. Wiertz serait en butte aux préjugés de la critique? Certes, les sujets usés sont ennuyeux; mais ils ne nuisent pas trop à qui sait s'en emparer et les traiter avec talent. Que M. Bergeret fasse une *Ariane abandonnée*, M. Estienne une *Psyché*, M. Libour un *Philoctète*, M. Lancrenon une *Aréthuse* dans les bras du fleuve Alphée, M. Delorme une *Héro*, M. Ansiaux une *Descente de croix*, M. Brodier un *Ajax*, M. Lafont une *Sapho*, M. Lordon une *Madeleine*, M. Granger une *Annonciation*, M. Maillot une *Assomption de la Vierge*, M. Lecerf une *Présentation au Temple* ou une *Adoration des bergers*; assurément on ne leur fera pas fête, parce que, ce qu'il y a de rebattu dans ces sujets, ils n'auront pas su le dissimuler sous un peu d'invention : mais que M. Sigalon fasse une *Vision de saint Jérôme* ou un *Christ en croix*, et cette peinture puissante, d'un grand style, d'un effet large et poétique, d'une profonde expression, obtiendra l'assentiment général; on admirera ces beaux anges qui ré-

veillent le saint michelangesque; on donnera des éloges justement mérités à la Vierge, à la Madeleine, à cette sainte femme effrayée de l'évanouissement de la mère du Christ; on ne s'apercevra de l'ancienneté des sujets que pour louer le peintre de les avoir rénovés. Le talent est là; le préjugé n'y peut rien; et si M. Sigalon avait mis les balances de M. Wiertz auprès de sa signature, c'est du côté du talent qu'il aurait pu incliner le fléau.

C'est peut-être parce qu'il tient à une certaine école qu'on méconnaîtra le talent de M. Wiertz. Mais à quelle école appartient-il? je n'en sais rien. Pour le dessin, c'est un disciple de l'ancienne; pour le paysage, c'est une victime de la nouvelle. Il cherche à être coloriste: le rose dont il a teint les doigts des pieds de son *Adam* en peut faire foi. Il veut être dessinateur: le nu de ses trois figures le prouve. Point de prévention d'école contre M. Wiertz; point de prévention soulevée par le choix de son sujet; point de prévention née de sa position de débutant: je ne comprends donc pas le mot *préjugé* écrit par l'artiste sur le plus lourd des bassins de sa balance. Quant au mot *talent*,

il serait peu modeste, si l'explication du symbole de M. Wiertz est celle que je suppose. A la vérité le peintre a fait son talent léger, puisqu'il est dans le plateau qui monte. Pour nous tirer d'embarras à cet égard M. Wiertz aurait bien dû donner sur la balance des explications, dans le livret, comme il en a donné sur la scène biblique qu'il a représentée.

Cette page du catalogue est curieuse ; la voici :

« 2158. ADAM ET ÈVE. Assis dans un lieu d'où
» l'on découvre une *partie* du paradis terres-
» tre, nos premiers parens *semblent* rêver aux
» momens délicieux passés dans ce séjour. Le
» jeune Caïn, ignorant encore la malédiction
» divine, éprouve le désir *naturel* d'être trans-
» porté dans ces beaux lieux; *ce qui le porte*
» *à faire des questions auxquelles Adam et*
» *Ève ne peuvent répondre.* »

J'avoue que je serais tout-à-fait comme nos premiers parens si Caïn me faisait de certaines questions sur la partie du paradis terrestre que nous a montrée M. Wiertz. Que lui répondrais-je s'il me disait : « Éprouvez-vous le désir naturel d'être transporté dans ces beaux lieux ? » Par

politesse pour l'artiste, il me faudrait dire : Oui. La politesse est un préjugé de société dont nos premiers parens n'avaient pas d'idée; ils étaient plus heureux que nous. Que répondriez-vous si le naïf enfant vous demandait ce que c'est que ce point lumineux qui de terre où il est appuyé, entre des arbres, jette au ciel des rayons d'argent ? Vous comprenez sur ce fait l'embarras d'Adam et d'Ève. Cet embarras, M. Wiertz l'a fort heureusement exprimé. On voit très-bien, à l'air des père et mère de Caïn, qu'ils sont incapables d'une idée. Peut-être même est-il permis de dire que l'artiste a calomnié l'intelligence de nos premiers parens.

Vade mecum.

A madame Noëmi A...ée.

Vous avez fait vos conditions, Madame ; vous ne voulez vous arrêter que devant les tableaux dont les sujets ont du charme. L'exécution vous touche assez peu ; cependant vous aimez mieux une bonne peinture qu'une mauvaise image. Si je ne me trompe, ce sont les termes de votre lettre. Savez-vous que vous me mettez là dans un grand embarras? car enfin qu'entendez-vous par *les sujets qui ont du charme ?* Qu'est-ce, selon vous, que la *bonne peinture ?*

Une femme en chemise, étendue sur un

divan, les épaules à demi couvertes par un manteau de soie violette doublé de satin blanc, tient dans sa main une *mésange* morte; elle se perd en regrets sur le défunt oiseau; elle fait de la philosophie sur la vie et le *ce que c'est que de nous*. A côté d'elle est un guéridon recouvert d'un tapis de laine ou plutôt de porcelaine; derrière elle est une campagne propre, peignée, cirée au vert comme mes bottes le sont au noir. Est-ce là un sujet qui a du charme? Et cette peinture de M. Dubufe dont rêvent tant de femmes est-elle la *bonne* peinture que vous aimez?

Une *Jeune Novice*, assistant au pansement d'un beau sous-lieutement de cavalerie qui a été blessé en duel, se trouve mal. Le sang qu'elle voit couler, la figure intéressante de l'officier l'ont émue; la voilà en syncope. Des sœurs hospitalières lui donnent des secours pendant qu'une vieille mère continue ses fonctions de chirurgien. La novice est fraîche, blanche, jolie, pouparde; il ne tient qu'à vous de croire qu'elle est amoureuse du chasseur, que c'est pour elle qu'il s'est battu; enfin le roman que vous voudrez. Ceci est un peu froid, un peu

mou, mais agréable en somme. Le sujet est-il des vôtres ? la peinture de M. Arachequesne vous semble-t-elle bonne ?

J'espère que vous avez trop de goût pour aimer la *Rosemonde* de M. Ducis, quoique ce soit gracieux comme une chanson de Bernis le cardinal. Aussi je n'ai garde de vous proposer de faire une station devant cet ouvrage, au prix duquel les anciens groupes pastoraux de biscuit et de faïence peinte qui ornent encore la cheminée de votre grand-père sont des chefs-d'œuvre de naturel et de couleur.

Ne vous laissez pas prendre non plus à une certaine *Psyché endormie* de M. Aulnette de Vautenet. Le lit et tous ses accessoires vous rappelleront l'ameublement de la chambre où David a placé son *Hélène*; la Psyché est inférieure en mérite au reste. Je voudrais qu'elle valût l'*Hélène* de David, qui n'est pas cependant une bien bonne chose.

La foule vous menera aux tableaux de M. Delaroche; il y a de l'esprit de détail dans le *Mazarin* et le *Richelieu* de quoi vous occuper une heure. Ne plaignez pas ce temps-là ; ces deux morceaux sont charmans. Vous trouverez à

côté de M. Delaroche une tête de *jeune fille lisant*, par M. Steuben. C'est de ce peintre ce qu'il y a de mieux au salon. L'expression de cette jolie personne est agréable. M. Steuben n'est pas coloriste, mais la couleur de cet ouvrage vous plaira. Pour moi, je l'aimerais mieux un peu plus vigoureuse et dans une harmonie moins grise. Tout près du tableau de M. Steuben est une jolie production de M. A. Scheffer : le *Christ aux enfans*. Si la teinte séculaire qui voile toute cette petite page rembranesque ne vous rebute pas au premier coup d'œil, regardez avec soin cette composition ; vous y trouverez des détails charmans.

Passez tout droit devant le *Guttemberg* de M. Laurent ; c'est bien poli, bien fini, bien propre et bien mauvais : je vous dis cela entre nous. Il y a dans cette peinture, où tout est également rendu, le mérite d'un bout-rimé bien rempli.

Donnez un souvenir à *Ruth et Booz*, à *Gustave Wasa*. M. Hersent a fait cette année les portraits que vous trouverez sous les n[os] 1062, 1063 et 1064. Priez pour la convalescence du peintre.

Par toute l'autorité que me donne le titre que vous m'avez permis de prendre de *directeur de votre conscience pittoresque*, je vous défends de regarder plus d'une minute les portraits de M. Hayter. Ce gentilhomme a beaucoup de réputation, que son talent n'a pas encore justifiée. On m'a dit qu'il a refusé la place de directeur de l'Académie des beaux-arts de Londres, vacante par la mort de Thomas Lawrence; cela prouve du moins que, imitateur de Lawrence, il a senti quelle distance le sépare de ce grand peintre. On dit aussi que les portraits de M. Hayter se paient de 10 à 20,000 fr. Si vous mettez jamais ce prix à un portrait, je vous dirai à qui vous ferez bien de vous adresser.

Vous m'avez écrit que vous estimez le talent de madame Haudebourt Lescot; voilà d'elle (1040) le portrait d'une dame en toque noire (madame Visconti) qui vous fera grand plaisir. Cela ressemble un peu à la peinture de M. Decaine, dont je vous recommande les portraits de madame *Malibran*, de madame *Désorme* et de M. le *duc d'Orléans* en costume d'artilleur. Il y a de jolies choses dans

le tableau d'une *Fête populaire aux environs de Rome* par madame Haudebourt; mais peut-être trouverez-vous comme moi que le rouge domine trop dans les chairs et les alourdit.

Voyez la *Laitière de Montfermeil* de M. Grenier; c'est simple et vrai, également éloigné de la faiblesse et de l'exagération. Voyez surtout du même auteur, *le Mauvais sujet et sa famille*. Cette page de l'histoire des mœurs de nos grandes villes vous rappellera peut-être *le Joueur* du théâtre de la Porte-Saint-Martin où Frédéric était si horriblement beau; où madame Dorval était si dramatique, si intéressante, si simple, si naturelle, si admirablement résignée. Le Mauvais sujet de M. Grenier est un paresseux, gras, fort, vermeil, insouciant du mal présent et du mal à venir, vicieux par habitude plus que par tempérament; il marche suivi de sa femme souffrante, en pleurs et portant un de ses enfans dans ses bras, un autre sur ses épaules. Une petite fille est à côté de lui, fatiguée, trébuchant à chaque pas, priant son père de la prendre comme sa mère a pris sa jeune sœur; celui-ci n'a cure d'une telle demande; il est trop chargé du poids d'un

petit paquet fait dans un mouchoir rouge qui pend à son bras droit; il continuera sa route en sifflant et les deux mains dans ses goussets, ou si par hasard il en retire une, ce sera pour donner à sa fille un soufflet pour l'aider à marcher. Ce drame est profond; il frappe vivement. L'expression des personnages est très-bonne. Il n'y a là aucun effort d'effet, aucun tapage de couleur; c'est tout bonnement la nature. Si bonne que soit la peinture qui charge la réalité d'une couche de prétendue poésie, je préfère celle-ci. J'espère que vous serez de ce sentiment.

Je vous recommande M. Beaume; c'est un jeune homme plein de mérite. Voyez son *Maître d'école endormi*; je ne sais en vérité si ce n'est pas aussi spirituel et aussi naïf que Wilkie. Les écoliers profitent du sommeil de leur pédagogue : les uns jouent, les autres se gourment; celui-ci prêche en nazillant dans un coin de la classe comme le magister fait dans son grand fauteuil; celui-là met les cornes d'âne à qui les lui a prodiguées; un troisième essaie les larges lunettes du maître; un quatrième lui vole son martinet; un cinquième

reprend la toupie qu'on lui avait confisquée. Tout cela est plein de vérité; ces enfans espiègles sont très-gentils. Le maître, avec son vieux bonnet, sa culotte courte, ses souliers de cuir et de lisière est une bonne figure. Il y a du mouvement, de la gaîté, de l'observation, une touche large et franche, un dessin correct, une bonne couleur dans ce morceau qui ferait une jolie gravure. Les *Pêcheurs* de M. Beaume sont aussi fort bien; je les aime mieux que ses deux *Savoyards* morts sur la neige. M. Beaume a fait avec M. Mozin, autre peintre de talent, *le 28 juillet à l'Hôtel-de-Ville*. Vous trouverez probablement, avec la majorité des visiteurs du Louvre, que ce tableau est le meilleur qu'ait inspiré le souvenir des journées de la révolution de 1830. C'est en effet très-bien: les figures de M. Beaume et l'architecture de M. Mozin ont un égal mérite. Vous vous étonnerez sans doute qu'à cet ouvrage si complet dans son genre je préfère celui de M. Delacroix, que vous verrez au dessus de la porte d'entrée du grand salon. Je dis que vous le verrez; mais vous ne le verrez pas: vous avez la vue basse, et d'ailleurs vous

n'aimez pas M. Delacroix. Aussi, ne vous arrêterai-je pas au *Cromwell* de cet artiste. Vous me diriez que le Protecteur est trop laid, et vous ne tiendriez aucun compte au peintre de cette figure d'espion royaliste qui observe Cromwell méditant devant le portrait de Charles Ier; elle est cependant fort bien.

Passez donc à la petite scène villageoise de M. Duval-le-Camus, qui est à côté du *Cromwell*. On prépare du chanvre, on se livre à d'autres travaux champêtres; vous serez content de la vérité d'observation et d'expression qui distingue ce petit tableau. C'est le propre de M. Duval-le-Camus. Le *Départ pour l'école* et le *Retour* sont de ces choses que vous estimerez certainement. Il y a de M. Duval une foule de petits portraits en pied fort agréables. Ce genre lui a réussi beaucoup; ses portraits ne coûtent pas 20,000 fr.; ils sont vrais, sans manière, sans prétention à la tournure ou à la couleur: ils auraient plus de succès à Londres que ceux de M. l'écuyer Hayter n'en ont eu à Paris.

Parmi les tableaux de M. Duval vous aurez remarqué la *Déclaration*, où la jeune fille est

un peu sèchement peinte ; le nigaud d'amant, sa maîtresse qui l'écoute en passant entre ses doigts l'ourlet de son tablier, sont d'assez drôles caricatures. C'est la grâce de *Jean-Jean* et la pudeur de la *bonne* dans la pièce des Variétés : *les Bonnes d'enfans.* Le même sujet a séduit M. Pigal. Il a fait la *Première entrevue ;* la composition de cette scène bouffonne est très-bien entendue. Je ne vous recommande cela ni sous le rapport du dessin, ni sous le rapport de la couleur ; l'expression vous plaît, et c'est tout ce qu'il faut dans une *charge* de cette espèce. La *Mère nourrice* est une plaisanterie du même genre. L'enfant au maillot est d'une laideur idéale ; il paraît avoir quarante-cinq ans ; son père est beaucoup plus jeune. Si vous rencontrez sur votre route je ne sais combien d'hommes, de femmes, de bouteilles dans les plus étranges positions, debout, couchés, renversés, ne regardez pas cette page licencieuse de M. Pigal. L'*Orgie* ne devrait pas être au Louvre. C'est la meilleure peinture de l'auteur ; le jury n'aurait pas dû l'admettre. Je ne suis pas bégueule ; mais j'aime qu'un artiste respecte un peu le public. Ce qui

serait bien dans le cabinet d'un vieux libertin va mal au Louvre, où se promènent des femmes et de jeunes filles.

M. Pigal n'est qu'un caricaturiste; M. Bellangé n'est pas moins spirituel, et il est bien plus peintre. Vous verrez de lui un tableau très-agréable dont le sujet est la *Main chaude*. Il y a huit figures, différentes d'âges et de caractères, qui sont toutes bien rendues. La scène se passe dans un village. Le *Passage du bac*, où est un Tancrède de la vieille garde impériale qui dit dans sa langue énergique que la patrie est chère à tout bon Normand, vous sera également agréable. L'autre tableau est plus capital. Celui-ci a une poésie dont le premier manque un peu. Je ne vous parle pas d'un tableau militaire de M. Bellangé. Pour vous M. Bellangé et Charlet, M. Eugène Lami et Horace Vernet, M. Charles Langlois et M. Garnerey, c'est tout un. Le genre bataille ne vous plaît point; ce n'est donc pas le *Combat de Claye* par M. Lami que je vous engage à voir, quoique ce soit très-bon, mais le *Charles I*er *à Newport*. Il y a un talent réel dans ce morceau, qui a peut-être le défaut d'avoir l'air d'une scène

vue dans le miroir noir. La figure de l'échappé d'Hampton-Court est bien pensée ; elle a une teinte profonde de mélancolie ; celle de la jeune demoiselle qui présente à Charles une rose a le caractère d'une pitié naïve que vous comprendrez, vous qui répandiez des larmes quand Charles X passa devant votre porte à Maintenon, et cependant vous n'êtes pas royaliste. Vous estimez le Charles d'Holy-Rood à peu près autant que le Charles de Carisbrook !

Voyez avec soin tous les ouvrages d'Horace Vernet, ce peintre qui a le génie de l'esprit, si je puis dire ainsi ; mais surtout examinez attentivement la charmante tête de la paysanne d'*Aricia*, *Judith*, *Vittoria* et l'*Arrestation des princes*. Il me faudrait plus d'une page, et à plus forte raison plus d'un petit paragraphe dans une lettre, pour vous dire ce que ces quatre morceaux ont de remarquable.

Je ne vous avais pas signalé comme un des points de station dans votre voyage au salon le tableau de M. Eugène Isabey (n° 2591) représentant un souterrain où des prêtres et des moines font l'exercice du fusil pour se mettre en mesure de paraître convenablement dans

la guerre de la nouvelle ligue qu'ils rêvent.
C'est de la belle peinture, large et ferme,
mais austère, et qui ne vous séduirait guère
plus que l'*Alchimiste* du même auteur, ouvrage puissant et riche de ton, qui manque
pour vous de l'intérêt du sujet. Je ne veux pas
vous arrêter davantage aux productions de
M. Granet; vous les comprendriez moins encore. M. Granet est un talent solide; il a fait
d'excellens tableaux d'intérieur; il a encore
une couleur magistrale, mais il tombe dans
une dureté qui vous rebuterait.

M. de Forbin n'est pas dur; quelquefois
même il pêche par le défaut contraire; mais
il a le secret de la lumière et des effets agréables. Il plaît. Je ne vous dirai pas que cette
mer, qui entre dans la galerie d'un cloître et
jette des naufragés aux soins pieux de quelques
moines grecs, soit aussi belle et vraie que celle
des *Contrebandiers* de M. E. Isabey, ou que
celle de la *Baie de Sydi-Ferruch* qui nous fit
danser si bien, Gudin et moi, le 16 juin 1830.
Les flots ne sont qu'un accessoire chez M. de
Forbin; c'est le soleil qui est le principal, et
il est très-bien placé dans le tableau numé-

roté 780. Il n'est pas moins beau à la cîme de cet édifice, que je crois être un vieux château provençal. Il y a de la poésie, du charme, de l'esprit, une étrangeté piquante dans le talent de M. de Forbin ; son exécution manque peut-être un peu de solidité, mais elle est originale. Vous apprendrez avec lui l'Asie, aussi bien que vous apprenez l'Italie avec MM. Schnetz, Robert et Roger, l'Afrique avec M. Gudin (*Coup de vent du 16 à Torre-Chica, canonnade d'Alger*) et Labouëre (*Vue générale d'Alger, prise de la route de Bélida*), la Grèce avec M. Dupré (*Voyage à Athènes*), n° 688.

Il est au salon un tableau de M. F. Biard, de Lyon, représentant une *citerne aux environs d'Aboukir;* ce sont les tableaux syriens de M. de Fortin qui m'y font penser. Vous ne trouverez pas cela bien agréable ; c'est en effet de la peinture grise, plate; mais il s'en faut qu'elle soit sans mérite et sans originalité. La femme qui est à droite devant vous et celle qui est accroupie auprès de la citerne sont d'un joli mouvement et d'un goût de draperie que je trouve bon. Le tableau dont je parle me paraît supérieur à celui de l'*Auberge es-*

pagnole, où s'arrêtent des voyageurs français. *Les cabaleuses* (n° 149) vous amuseront. Ce sont cinq ou six vieilles sorcières qui font de la magie pour trouver des numéros heureux à la loterie. L'une consulte des tarots, l'autre marmotte des paroles diaboliques en jetant de l'eau bénite dans la marmite où une troisième va plonger un chat noir. Les têtes de ces femmes sont d'une expression très-comique. Il est fâcheux que le tableau soit généralement terne et gris. M. Biard avait fait en 1827 un intérieur dans le genre de celui-ci (*Une diseuse de bonne aventure*), qui avait le même défaut. Ce peintre avait été mordu à Lyon par le génie de M. Revoil. Il en guérira.

Je n'ai pas besoin de vous dire, sans doute, Madame, que vous devez regarder longuement les charmans ouvrages de M. Camille Roqueplan. Sa *Jeune malade* est un petit tableau qui vous fera faire le péché d'envie. Votre père a un tableau de Watteau d'une couleur délicieuse; vous lui comparerez la *Lecture* de M. Roqueplan, jolie imitation de la manière du peintre de Valenciennes, qui se fit une si brillante renommée à Paris en 1700. M. Ro-

queplan a une grande facilité ; il fait de tout : ses petits portraits sont gracieux ; ses paysages sont d'une finesse de couleur et d'une vivacité de touche remarquables ; ses marines lui donnent un rang tout près de MM. Isabey et Gudin, qui marchent égaux, à la tête d'un genre dans lequel s'est illustré Joseph Vernet, dépassé aujourd'hui par ces deux jeunes peintres, égalé un moment par M. Crépin, qui n'a plus aucun reste du talent auquel on doit le combat de *la Bayonnaise*.

Vous verrez les romans de M. Destouches sans que je vous les recommande, vous qui raffolez de Greuze. Le *Contrat rompu* et l'*Amour médecin* pourraient me donner matière à quelques pages ardentes de sentiment et d'indignation : je pourrais m'emporter vertueusement contre ce jeune libertin qui, après avoir trompé une pauvre fille, l'a délaissée ainsi que son enfant pour épouser une autre fille qu'il trompera peut-être aussi ; je pourrais peindre la confusion de cet homme quand sa maîtresse vient déclarer que, père par ses séductions et époux par ses promesses faites en face de Dieu, il ne peut conclure avec

celle à qui il allait donner son nom et sa main ; je vous dirais la pauvre fiancée se trouvant mal, sa mère atterrée, son père furieux, le notaire interdit, une voisine curieuse jouissant de cette scène comme d'un spectacle dont la moralité est peut-être un reproche pour elle ; je pourrais vous mener de cette cabane dans un château dont le propriétaire se mourait d'amour, et vous montrer la jeune villageoise qu'il aimait lui apportant la vie avec cette parole : « Guérissez vite, M. Adolphe, et vous m'épouserez. » Là tout est joie : les deux vieilles mères sont heureuses, l'une parce qu'elle établit richement sa fille qui devait être le partage de quelque petit cultivateur ; l'autre parce que son amour maternel l'a emporté sur le préjugé. Le jeune malade et sa timide future sourient ; le médecin, vaincu comme celui de Séleucus, se félicite d'une cure que son art était impuissant à faire, et voit arriver avec plaisir cette autre Stratonice (1). De pareilles analyses ne me convien-

(1) Ce tableau a probablement été inspiré à M. Des-

nent pas ; Greuze appartient à Diderot. D'ailleurs je suis pressé ; je ne puis que vous indiquer les ouvrages, et c'est tout au plus si j'ai le temps de vous dire ce que je pense du talent des auteurs. Faites vous-même le Drame et la Nouvelle devant les deux toiles de M. Destouches ; et quand vous aurez retourné les sujets à votre aise, quand vous aurez donné des expositions et des dénouemens à ces scènes intéressantes, vous regarderez les tableaux comme tableaux. Les expressions des personnages, la vérité du dessin, une certaine coquetterie de couleur, le naturel dans les compositions, la simplicité de l'effet, la facilité de touche à laquelle un peu de fermeté ne messiérait pas, sont des qualités qui vous plairont.

Une *Femme déguisée en poissarde* vous paraîtra très-agréable, j'en suis sûr. Elle est bien. Vous n'hésiterez probablement pas si je vous dis de choisir entre cette poissarde de M. Destouches et le *Déguisement des ouvrières* de M. Franquelin. Il y a de l'esprit cer-

touches, qui, poëte lui-même, comprend les bons poëtes, par la ravissante idylle d'André Chénier : *le Malade.*

tainement dans cette dernière composition. Cette femme aux bras solides, aux pieds presque virils dans des bas de soie et des souliers de satin, aux formes vulgaires qui bientôt se cacheront sous un habit de bergère d'opéra; ce désordre dans la chambre, ces mauvais bas noirs rapiécés que la Philis de la mansarde vient de quitter; tout cela est bien observé; mais la peinture manque de laisser-aller; elle est trop minutieusement traitée, trop finie partout. La meilleure critique de la tête de cette ouvrière est le masque qui se trouve auprès d'elle : la carnation de la femme et celle du carton verni se ressemblent beaucoup. La *Coquette* de M. Franquelin, qui se ressent du défaut que je reproche à l'auteur, est cependant gentille. La dame déguisée en page et recouverte d'un domino, qui figure dans le n° 840 (le *Carnaval*), me paraît maniérée. La *Leçon de guitare*, imitation des maîtres hollandais, n'est pas heureuse. La tête et les épaules de la musicienne sont lourdes et d'un dessin incorrect; la robe de satin est assez bien faite, moins bien pourtant que celle de Ninon dans la *Toilette de Ninon*,

charmant tableau de madame Dehérain. Cette dame a un talent très-distingué; elle tient à l'école de M. Decaisne. Le ton de ses tableaux est fin et brillant. Vous aimerez *Louis XIV et mademoiselle de Lavallière;* il y a de la grâce, de la naïveté, une jolie couleur et un effet agréable. Cette largeur d'exécution, je vous prie de la trouver préférable à la préciosité du pinceau qui a fait *Louis XIII et mademoiselle de Lafayette.* Certainement ce petit tableau de M. Franquelin ne manque pas d'agrément; mais comme celui de madame Dehérain vaut mieux! Des deux artistes, il semble que l'homme soit madame Dehérain.

Je ne vous dis pas de trouver sans charme l'*Odalisque* de mademoiselle Volpelière; elle me plaît assez; je l'aime surtout beaucoup plus que la *Favorite du prince noir* par M. Durupt, auteur d'un estimable tableau de *Clodoalde*, pendu aux murs du grand salon où vous ne le verrez pas, parce qu'il est trop haut et que d'ailleurs vous ne recherchez pas les grands tableaux. L'*Odalisque* de mademoiselle Volpelière est simple; celle de M. Durupt veut être absolument fille d'un coloriste.

Elle sort de son naturel; elle a beau faire, elle ne sera que brillante et coquette.

Il faut que je vous signale, à propos des *ouvrières* dont je vous parlais tout à l'heure, *la Mansarde* de M. Roëhn (Alphonse); c'est un tableau que vous trouverez bien; car je ne vous crois pas si exclusivement du parti de la couleur que quelque chose d'un peu gris vous déplaise, quand d'ailleurs il y a une jolie idée et des détails agréables. Deux grisettes étaient couchées ensemble; l'une, éveillée plus tôt que sa camarade, a pris une paille dans leur oreiller et s'amuse à chatouiller l'autre, qui s'éveille comme la servante de La Fontaine, entrouvrant un œil et étendant un bras. Voilà tout le sujet. Ces deux jeunes filles sont à demi nues et point indécentes. J'aimerais ce petit tableau; il y a de la vérité et une certaine grâce; c'est peint comme sont écrits les jolis petits contes de notre ami Vial. M. Roëhn est auteur d'un tableau représentant l'inhumation des braves morts pour la patrie, en juillet 1830. C'est un des meilleurs qu'on ait faits sur les glorieux événemens de notre dernière révolution.

Une chose qui vous amusera, je l'espère, c'est le *Napoléon* de M. Bouvet. Figurez-vous, sur un gros et lourd cheval gris, je ne sais quel grotesque, coiffé du chapeau à la Bonaparte, qui fait de grands yeux, et va galopant par la plaine comme un homme que la peur aiguillonnerait. C'est là le héros tel que l'a conçu le peintre. Napoléon est bossu comme le feu capitaine des gardes-du-corps de Monsieur, le marquis Le Tourneur, qui était si plaisant quand il passait, bardé d'un grand cordon de Saint-Louis, et monté sur son coursier rouge et blanc qui avait l'air d'un marron d'Inde. Quant au cheval de l'empereur, il faut qu'il ait de la force et du courage pour soulever gaillardement, comme il fait, sa croupe, son ventre, ses larges flancs et le *Quasimodo* (1) militaire dont M. Bouvet l'a chargé.

Voilà, Madame, une longue liste de tableaux à voir. Je ne veux pas cependant restreindre là vos plaisirs; je vous ferais tort de trop d'ouvrages qui méritent que vous les

(1) Personnage horriblement difforme de *Notre-Dame de Paris*.

examiniez. Mais vous compléterez la froide nomenclature que j'ai l'honneur de vous envoyer, avec tout Schnetz, tout Robert; *la Lecture* et *les Enfans d'Edouard* par M. Delaroche; les *Pêcheurs d'Ischia*, *la Femme du brigand* et *la Chasse au buffle* par M. Roger; les paysages de M. Jolivard et ceux de M. Gué, vrais comme la nature; l'extérieur du *château d'Anet* par M. Bouhot; les ouvrages de M. Léopold Leprince (que vous voudrez bien ne pas confondre avec M. le prince de Crespy, à qui nous devons la scène du *Mariage de raison* où Gontier est représenté faisant une dernière déclaration à mademoiselle Léontine Fay, et allongeant le cou en levant la tête comme un veau qui meugle); les études vraies et spirituellement faites de M. Ferréol; *l'Enfant et la chèvre* de M. Colin, qui a imité de l'anglais un *Matelot noyé trouvé par des pêcheuses*, et qui, en sa qualité d'imitateur, est resté bien au dessous de son modèle si dramatique, si touchant; *Lénore* et *les Adieux du matin*, peinture fantastique par M. Cottrau, artiste plein d'esprit et d'imagination; *le Tasse malade* par M. Larivière, dont il faut voir aussi deux capucins dont un, jeune en-

core, est troublé dans sa méditation par le bruit mondain d'une danse villageoise (1); les deux cadres où MM. Johannot frères ont rassemblé les petits tableaux qui traduisent si heureusement les pensées de Walter Scott et qu'on grave fort bien pour l'édition de M. Furne; un *petit Paysan mort*, par M. L. Dubois; l'*Odalisque*, l'*Eglise de Saint-Prix* et quelques autres ouvrages de M. Gassies; *Luc Giordano, Héloïse et Abailard*, par M. J.-B. Goyet; les beaux dessins à la sépia de M. Alexis Joly; ceux de MM. Hubert et Gérard; l'aquarelle géante de M. Champin; la *Gabrielle de Vergy* un peu lourde de M. Monvoisin; la vue des *Thermes de Julien*, par M. Monthelier; une vue de *la Mare aux cannes* (forêt de Saint-Germain), un peu trop précieusement faite

(1) M. Larivière a exposé aussi un grand tableau de *la Peste à Rome* sous le pape Nicolas V, ouvrage plein de bonnes choses. Tout le plan inférieur de la composition est d'une exécution remarquablement facile et énergique. Ce morceau annonce un homme de talent pour les grandes machines. Mais comment faire aujourd'hui des grandes machines?

seulement, par M. Rauch; *la Vue d'une Mosquée*, par M. Dauzat, ouvrage empreint de la couleur orientale, que le jeune auteur est allé chercher, avec notre bon ami M. Taylor, en Égypte et en Syrie, et qui rappelle un peu cette ravissante peinture de M. Decamps, qui représente un petit canal dans une ville turque (je vous recommande cet admirable tableautin, où M. Decamps se montre supérieur à Canaletti, et même à Bonington); *la Prise du château de Rotzberg* en 1308, par M. Lugardon, homme de talent dont la manière dans cet ouvrage rappelle un peu celle de Prud'hon; *le Bivouac du Louvre* (23 décembre 1830), où M. Gassies a représenté dans le costume de la garde nationale plusieurs artistes connus, galerie spirituellement faite qui vous amusera une heure; *une jeune Femme allaitant son enfant*, gracieuse étude par M. Steuben; ce que vous voudrez de M. Ricois; une jolie et naïve figure de petite fille entrant au bain, par M. Rioult; la belle vue de Naples, par M. Smargiassi... Je suis effrayé de nos richesses quand j'en fais le dénombrement.

J'ai peur d'être injuste en oubliant quelqu'un de mérite, et je fais un grand effort de mémoire pour me rappeler tout ce qui a droit à un de vos regards. Faites voir ma lettre à M. L***; il complétera le catalogue que j'ai dressé à la hâte, ou plutôt il en arrachera plus d'un paragraphe; car il fait profession d'être difficile. J'ai le bonheur de l'être moins que lui; partout où je vois un peu de talent, j'aime à le reconnaître. Où je ne rencontre pas le dessin, si je trouve une certaine couleur ou un sentiment à peu près vrai de la nature, je suis content. Si la couleur manque tout à-fait, et avec elle le dessin, je sais encore gré à l'artiste d'une intention spirituelle ou naïve. Je ne m'applique point à me gâter mon plaisir; sévère comme un autre, je sais être facile à propos. Il est tels talens, que nos connaisseurs méprisent, qui trouvent grâce devant moi, parce que je ne suis pas exclusif et que je n'ai pas un patron applicable à tout ce qui se fait. Il faut être ainsi, Madame : quand il s'agit d'un grand ouvrage d'art, ou de l'œuvre d'un important que la vanité et l'amour de soi rendent cruel à ses rivaux, point de

concessions, point de grâce; mais pour le tableau d'un artiste qui a voulu amuser sans prétention, qui a un talent qu'une école n'a pas enrégimenté, qui cherche à être lui, pour celui-là indulgence, encouragemens.

Le 10 juin 1831.

P. S. En vous parlant des ouvrages de M. Destouches, j'ai oublié de vous citer l'*Enlèvement*, par mademoiselle Pagès, tableau qui appartient au genre du *Contrat rompu* et de l'*Amour médecin*. C'est un morceau agréable, inférieur toutefois aux productions qui me le rappellent. Il est placé dans la galerie, à droite, près des portraits de madame Joest et de madame de Curmieux, par M. Kinson.

M. Schnetz.

Ce serait bien le cas de faire une belle dissertation sur la question de savoir quelles sont, en définitive, les conditions de la peinture historique; mais j'ai au moins trois raisons pour ne pas me laisser aller à ce plaisir bavard.

D'abord, il n'y a peut-être de condition que le génie de l'artiste, et le génie est hors de la discussion ;

Ensuite toute dissertation est inutile aujourd'hui qu'un fait est plus concluant qu'une théorie ;

Enfin je n'ai pas le temps d'entrer dans les controverses. Je cours, j'ébauche, je formule

rapidement mon opinion sur des ouvrages que j'ai longuement examinés; et si j'avais du loisir, ce n'est pas à l'exposition de principes plus ou moins faux que je l'emploierais : je motiverais plus analytiquement les arrêts que je porte; je chercherais des formes ingénieuses pour mes chapitres; je tâcherais d'être amusant, spirituel, éloquent, gai, divers, selon l'expression de Montaigne; en un mot je ferais la toilette à mon livre, que je donne mal classé, écrit comme un catalogue, et fort incomplet.

Donc, point de dissertation.

Il s'agit de M. Schnetz. Je n'ai pas besoin de répéter ici ce que j'ai dit ailleurs du talent de ce peintre (1); son éloge est désormais un lieu commun. Parlons des tableaux qu'il a exposés cette année. J'ai entendu dire que ses *Malheureux implorant les secours de la Vierge*, et sa *Famille de Contadini se sauvant au travers des eaux du Tibre débordé*, n'étaient

(1) Voir *l'Artiste et le Philosophe* publié pendant le salon de 1824, et les *Esquisses, Croquis, Pochades*, sur le salon de 1827.

que deux immenses tableaux de genre; que les dimensions de ces ouvrages étaient en disproportion avec l'intérêt des sujets; qu'il n'y avait pas là apparence de style historique. Je ne suis pas touché de ces observations. Y a-t-il apparence de vérité, de réalité? Y a-t-il un intérêt dramatique qui m'attache? L'exécution est-elle bonne? Voilà tout ce que j'ai besoin de savoir. Pourquoi ne voudriez-vous pas que je me plaçasse au point de vue où s'est placé l'artiste? S'il a fait ainsi, probablement il avait ses raisons qu'il faut chercher à comprendre avant de le condamner. Ce sont de grandes études qu'il a voulu faire, plutôt que de grands tableaux. Les sujets sont familiers, je ne vois pas que ce soit un reproche sérieux. Déshabillez ses pauvres affligés; rasez le menton de celui-ci ou allongez-lui la barbe; mettez un autel à Esculape à la place de l'autel à la Vierge; drapez à l'antique tous ces gens-là, et vous aurez pour résultat un tableau que vous appellerez historique; le style n'aura pas changé, la couleur sera la même, M. Schnetz n'aura pas contrefait son dessin, vous lui ferez pourtant l'honneur de le ranger dans les pein-

tres d'histoire ; tel qu'il est vous le faites seulement peintre de genre !

Je m'estime heureux de ne pas reconnaître ces dénominations convenues, de ne pas comprendre ce qu'on appelle le style; pour moi M. Schnetz est un peintre d'histoire. C'est l'histoire des Romains modernes qu'il nous donne en petits ou en grands tableaux. S'il nous faisait un jour, dans les proportions du *Virginius* de M. Lethière, un homme du peuple tuant sa fille pour la soustraire à un cardinal impudique, ce serait de l'histoire aussi bien que la *Mort de Virginie*; il est à parier même que ce serait de la meilleure peinture. Il y a bien du préjugé dans ces distinctions d'*histoire* et de *genre*. Je suppose que Raphaël s'occupait assez peu de savoir s'il faisait des tableaux d'histoire; je pense qu'il cherchait à être peintre-poëte, et voilà tout.

Une famille frappée dans la personne d'un jeune fils, a transporté le malade dans une chapelle, et le recommande par ses prières et ses larmes à la pitié de Marie. Cela n'est-il pas aussi intéressant que le *Sacrifice à Esculape* de M. Guérin ? La douleur des parens n'est-

elle pas profonde ? La ferveur de leurs vœux n'est-elle pas ardente ? L'enfant assis sur le pavé de l'église n'est-il pas bien souffrant ? Dans la composition tout ne va-t-il pas au même but ? L'intérêt est-il divisé ? Les personnages accessoires usurpent-ils la place des principaux acteurs de cette scène grave et religieuse ? Sous tous ces rapports l'ouvrage de M. Schnetz me paraît excellent. Chacune des expressions est sentie, vraie, belle. Prise à part, chaque figure est irréprochable; celle du jeune malade est un chef-d'œuvre ; il n'y a rien de plus réel que les têtes du père et de la vieille femme adossée à la colonne; tout cela est très-bon. Je ne vois qu'un défaut à reprendre ici, et il tient au système de l'auteur : tout est également fait; les seconds plans ne le cèdent pas de ton et d'exécution aux premiers; la couleur, partout solide, manque de dégradation. C'est, si vous voulez, une note belle, pleine, sortant d'une vaste poitrine, mais si long-temps soutenue qu'elle finit par n'avoir aucun charme. Dans les *Contadini*, mêmes qualités, même part faite à la critique. Le groupe de l'homme qui emporte sa vieille

mère est très-beau; ne le préférez-vous pas, comme moi, au groupe analogue de la *Scène du déluge* de Girodet? Il me semble que s'il y a ici moins de grandeur cherchée et moins d'esprit, il y a plus de force et surtout un meilleur modelé, un coloris plus vrai. Quelques parties des carnations sont rouges et dures, dans le tableau des *Contadini*. M. Schnetz tourne un peu à cette exagération depuis quelques années; de ses *deux Baigneuses*, qui sont très-jolies pourtant, une est toute envermillonée. La *Jeune fille assassinée par son amant pour un bouquet de fleurs* est rouge. Les *Jeunes paysannes qui se parent de fleurs pour aller à une fête* ne sont que roses, mais elles le sont bien également. La composition de ce morceau n'est pas heureuse; cette superposition des deux figures est désagréable. Le petit pâtre est charmant dans le tableau de *la Moissonneuse*; l'enfant qui joue du tambour de basque (n° 1912) est très-bien aussi. De tous les petits tableaux de M. Schnetz, le meilleur, selon moi, est celui qui représente une *Napolitaine attendant le réveil de sa mère*; le moins bon est celui où l'on voit une *Femme effrayée*

par un taureau. Dans ce dernier encore il est des qualités précieuses qui manquent absolument à de certains ouvrages remarqués et loués partout. Une production où l'on ne reconnaît pas M. Schnetz, c'est le *Paysage aux condottieri* (n° 1909), dur et couleur de chocolat. M. Schnetz n'a rien à risquer pour sa réputation à faire un mauvais tableau ; il peut se tromper impunément et montrer au Louvre un ouvrage malheureux. Mais M. Spindler ! il a fait un *Vert-vert* en voyage et il l'a exposé ; où sont sa *Madone aux consolations*, ses *Contadini*, son *Mazarin*, sa *Sainte-Geneviève* ou ses *Baigneuses* ?

Madame de Mirbel.

« *A madame de Mirbel.*

» Madame, c'est à vous que je veux parler de vous.

» Seule vous avez le secret de votre talent qu'on peut louer, avec des formules plus ou moins ingénieuses, mais qu'on ne peut analyser complétement. Je sens autant qu'un autre ce qu'il a de rare ; pourquoi tout ce que je cherche à en dire au public ne me satisfait-il point ? L'expression me manque, et je me travaille vainement pour trouver des termes qui rendent à peu près ma pensée ; aidez-moi donc, madame.

» Dites-moi comment il se fait que vous n'avez ni manière ni type. Vous ne vous ressemblez jamais et vous ressemblez toujours à la nature.

» Est-ce un don ou une étude, cette éminente faculté que vous avez de voir si bien ? Vos yeux ont-ils une organisation plus finie que les nôtres ? ou n'est-ce pas votre intelligence qui regarde, comprend, sépare, épure et dicte à votre main ?

» Elle est bien habile votre main ! Quel instrument admirable pour votre pensée ! Elle obéit en esclave ; vous ne lui avez laissé prendre aucune habitude ; elle ne sait pas ce que c'est que le métier du miniaturiste ; elle invente toujours quand vous voulez inventer. Il est tant de peintres chez qui la main est maîtresse ! Des points, des points, larges ou petits jusqu'à ce qu'elle soit fatiguée; du sentiment, jamais ! Ces artistes-là me font l'effet de nos barbouilleurs de boutiques qui, avec une brosse et le manche d'une autre brosse, font du granit sur les murs; quand c'est propre, égal, ils sont contens.

» Vous cherchez toujours; il y a des gens

qui croient avoir trouvé. Ils se sont arrangé une forme, une couleur, une facture; à droite, en face, à gauche, brune, blonde, c'est pour eux toujours la même tête; une espèce d'image blanche sur laquelle ils passent un de leurs trois ou quatre tons. Vous, madame, vous n'avez rien de tout cela; votre exécution change avec la forme et la couleur de l'objet que vous avez à peindre, précieuse ou puissante suivant que votre modèle est une des charmantes demoiselles Pourtalès ou le général Lamarque. Comment êtes-vous parvenue à vous tranformer ainsi?

» Les gens que je dis ont adopté un caractère où tous les caractères viennent aboutir; ils appellent cela de l'originalité. Votre originalité consiste à être toujours diverse et toujours copiste fidèle des caractères qui se présentent à vous. Votre dessin est naïf; comment faites-vous pour qu'il ne perde pas cette qualité en s'élevant jusqu'à l'élégante pureté que vous lui donnez?

» Vos têtes pensent; il y a l'homme sous le masque prodigieux que vous faites. Interrogez-vous vos modèles pour connaître leurs

goûts, leur tempérament, leur humeur, ou bien devinez-vous tout cela en les étudiant le pinceau à la main ?

» Je croyais qu'il n'était pas possible de faire mieux que le beau portrait de M. le duc de Fitz-James, exposé par vous en 1827; je le croirais encore, madame, si vous aviez cessé de peindre en 1828. Vous avez fait l'impossible : le portrait de M. le président Amy, et, dans un autre genre, celui de M. le général comte de M..... sont plus étonnans encore. Si j'avais à apprécier votre talent, ces deux ouvrages, avec le portrait de M. de Pourtalès et cette dame si simplement coiffée d'un petit chapeau noir seraient ce que je voudrais citer entre vos chefs-d'œuvre, parce qu'il y a quatre peintres habiles dans ces quatre morceaux. Le cadre de votre exhibition prouve l'admirable facilité que vous avez à passer d'une nature à l'autre, tantôt fine comme Terburg, tantôt coloriste et gracieuse comme Lawrence, tantôt ferme comme Petitot; égale à tous trois, supérieure à tout ce qui fait aujourd'hui de la miniature, à tout ce qui dans la peinture de portrait est renommé

pour l'harmonie, la vérité et l'expression. Voilà ce que je ferais remarquer aux amateurs pour qui j'écrirais ; mais je m'adresse à vous, madame, et je ne saurais comment m'y prendre pour vous dire ces choses-là d'une manière convenable. Vous n'aurez donc point d'éloges de moi ; je voudrais cependant vous exprimer combien vos aquarelles m'ont semblé merveilleuses ; combien le modelé m'en a paru souple, varié, savant ; combien j'ai été frappé de l'énergie et de la suavité, de la profondeur et de la délicatesse de votre coloris. Tous ces mots sont froids, et ne répondent pas du tout à la sensation que vos ouvrages ont faite sur moi. Jamais notre pauvre langue ne m'a paru plus étroite, plus incomplète ; j'ai bien besoin, madame, que, vous analysant vous-même, vous veniez à mon secours. Vous écrivez sur votre art presque aussi bien que vous le pratiquez ; rien ne vous est donc plus facile. Vous me donnerez un modèle de critique comme vous donnez à tous les portraitistes des modèles de grâce, de sentiment et et d'exécution.

» Un artiste disait l'autre jour, en présence

de vos miniatures : « C'est un fort joli talent de femme! » Je ne dénoncerai point ce juge à votre gaîté; il fut puni sur-le-champ par un de vos confrères, artiste d'un mérite notoire, qui lui répondit : « Je ne connais pas beaucoup d'hommes de talent qui ne s'estimassent heureux de changer avec cette femme. » Je dois dire que ni l'un ni l'autre ne s'occupe de miniature.

» J'ai l'honneur, etc. »

Le 29 mai 1831.

Pastiches.

> Ce n'est qu'aux inventeurs que la vie est promise.
> André Chénier. *L'Invention*

Un amateur. L'école s'en va, monsieur.

Le critique. Une autre arrive.

L'amateur. Oui, elle est belle votre nouvelle venue !

Le critique. Il y a une bonne tendance chez le plus grand nombre des artistes ; ils se défendent de l'imitation ; ils cherchent à être eux.

L'amateur. De l'originalité ! il y en a dans trois ou quatre têtes, et c'est tout. Nous sommes poursuivis de copies, de pastiches.

Le critique. Oh ! voilà qui est d'une sévérité !...

L'amateur. Sévère ! vous croyez cela ? Eh bien ! voyons. M. Eugène Deveria, par exemple, pastiche de Paul Véronèse.

Le critique. Il se dégage un peu, et il finira par avoir une manière qui procédera toujours peut-être des Vénitiens, mais qui ne sera celle d'aucun d'eux en particulier. C'est un jeune homme de talent.

L'amateur. M. Lancrenon, pastiche de Girodet. C'est la silhouette du maître ; le niez-vous ?

Le critique. Oh ! je me tais sur le chapitre de ce peintre mythologique.

L'amateur. M. Delorme, autre pastiche de Girodet. Un peu plus de talent que M. Lancrenon ; voilà tout ce que je puis dire en sa faveur.

Le critique. Sa *Vierge au pied de la croix* n'est pas sans mérite ; il y a de l'expression, un sentiment de dessin meilleur que dans tout ce que nous voyons ici de l'ancienne école.

L'amateur. Oui, ce n'est pas mal ; mais connaissez-vous un certain Christ d'Agnèse Dolci, qui est dans la galerie italienne, à gauche, contre une fenêtre ? Regardez cette Vierge, rappelez-vous le Christ, et dites-moi si le con-

temporain n'est pas pastiche de la Florentine de 1660 !

Le critique. C'est avoir la manie des pastiches que d'aller chercher si loin.

L'amateur. Passons. M. Scheffer, pastiche de Rembrandt.

Le critique. Son coloris rappelle en effet celui de ce maître ; mais il a un type à lui : il s'est fait un genre. Je le compte parmi nos artistes originaux.

L'amateur. Je ne nie pas son talent, mais j'en suis pour ce que j'en ai dit. M. Bodinier, pastiche de Schnetz.

Le critique. Oui, et c'est dommage. S'il voulait n'être pas à la suite d'un autre, il marcherait un des premiers dans l'école romaine, qui compte Schnetz, Robert, Roger, Perrin, Orsel, Bonnefond et lui Bodinier.

L'amateur. Votre M. Paul Huet, pastiche de Watteau et de Constable. Dites-moi après qu'il a du mérite, j'y consens ; mais ce mérite serait plus réel s'il n'était pas gâté par la manière. M. Huet est du parti des vieux tableaux : il broie du noir pour la postérité.

Le critique. Vous avez raison ; je n'aime pas

cette affection qu'ont quelques-uns de nos jeunes peintres de faire de gothiques tableaux. La plupart gâtent un beau talent; mais ils reviendront de cette erreur, qui, n'ayant pas séduit le public, finira par être abandonnée. Ils ont cru aller au naïf; ils sont devenus prétentieux; ils ont surchargé leur palette de tout ce que la couleur a de prestigieux, et c'est du bonheur de cette combinaison matérielle qu'ils se sont fait une poésie. Ce mélodrame du coloris passera, sans qu'il reste peut-être un nom pour le défendre dans l'avenir.

L'AMATEUR. M. Louis Boulanger est de la religion des coloristes; il s'est mis derrière M. Delacroix, dont il est le pastiche. Il y avait cependant en lui de quoi faire un peintre original; mais le besoin d'imiter! c'est le mal incurable en France. On ne sort d'une imitation que pour entrer dans une autre. On n'a plus voulu faire comme David, parce que David avait eu de si maladroits imitateurs que son système en était presque déshonoré; et voilà qu'on imite M. Delacroix, qui lui-même a imité un peu Géricault. Imitation! imitation! tout est imitation et pastiche! Au théâtre, en poésie,

en romans, en peinture, je ne vois que cela.

Le critique. Les hommes de génie font des victimes, c'est tout simple.

L'amateur. Les hommes de génie! vous êtes fort honnête! Que Hugo, Delacroix et Charlet aient des imitateurs, des copistes, je le conçois; mais combien d'autres en ont qui sont loin d'être des hommes de génie! On copie tout, et mademoiselle Pagès fait du Dubufe à présent. Non, il n'y a plus d'originalité que par éclairs. Quand un homme a trouvé une idée, c'est à qui la lui arrachera; copies, imitations, contrefaçons, parodies pleuvent tout de suite; et la pauvre idée, polluée par cinquante plumes ou pinceaux, devient une espèce de lieu commun qu'on finit par reprocher à celui qui l'a produite. Elle est devenue fatigante, ennuyeuse, et l'on est tenté de maudire le cerveau qui l'a engendrée. C'est cela qui rend injuste envers David et Delacroix, envers Racine et Hugo...

Mon amateur continua sur ce ton pendant un quart d'heure; je m'esquivai assez heureusement, et le laissai aux prises avec un jeune artiste, qui se mit à défendre de toute la puis-

sance de ses poumons les novateurs qui font la procession derrière les auteurs des *Massacres de Scio* et des *Orientales*. Comme je repassais près de la banquette, j'entendis le vieillard criant de toutes ses forces : « Madame de Deherain, pastiche de Decaisne; M. Lepoittevin, pastiche de Beaume et d'Eugène Isabey; M. Destouches, pastiche de Greuze; madame Emma Debay, pastiche de M. Destouches; et vous, jeune homme, défenseur des pastiches! »

Il mit son chapeau, et sortit furieux. Il avait un peu raison.

MM. Robert et Roger.

Deux hommes qui marchent dans la même voie : l'un à côté de Schnetz, l'autre à quelque distance. Je ne veux pas établir lequel est le plus maître, le plus habile, de Schnetz ou de Robert : ce sont gens d'un grand talent, ayant des rapports communs de sentiment et de goût. M. Roger leur est inférieur, mais c'est une infériorité encore bien honorable que celle-là.

M. Robert nous a donné, en 1827, *le Retour de la fête de la Madone de l'Arc*, un des tableaux de genre les plus complets qu'ait produits l'école française : c'est ce qui établit sa

supériorité sur M. Roger, qui exposait la même année un *Épisode* de cette *fête de la Madone de l'Arc*, ouvrage très-agréable. Son contingent dans l'exposition de 1831 le maintient non-seulement au rang qu'il avait conquis, mais le met à la tête de tous ceux qui se disputent la première place.

M. Roger avait fait, il y a quatre ans, *une Femme poursuivie par un buffle dans les marais Pontins;* c'était une fort bonne chose. Il nous montre cette fois *une famille de Pêcheurs d'Ischia, la Femme d'un brigand défendant le corps de son mari*, et *une Chasse au buffle dans les marais Pontins.* Ce dernier tableau est peut-être le pendant de celui de 1827 : j'aime mieux l'autre. Il était bien plus expressif et intéressant; il n'était pas mieux exécuté. Les pêcheurs d'Ischia sont dans une barque conduite par un jeune homme, qui me paraît la meilleure des quatre figures; une femme tient un petit enfant qui embrasse son père, dont la tête est renversée sur les genoux de l'épouse. Tout cela est un peu uniformément rouge; mais c'est la nature locale, c'est la carnation de ces Ischiotes constamment

nus et brûlés par le soleil. La dureté du ton des chairs ressort d'autant plus que tout le groupe se profile sur le bleu cru de la mer et du ciel. Ce morceau est d'un bon dessin, d'une expression tranquille; il est loin, sous le rapport du charme et de la grâce, de valoir *la Fête de la Madone de l'Arc. La Femme du brigand*, armée d'un fusil, et prête à tirer sur les gendarmes qui font mine de vouloir s'emparer du corps de son mari qu'ils ont tué, est d'un caractère élevé. Il y a de l'énergie dans cette peinture. *La Prise de voile* est remarquable par quelques détails, et notamment par la robe rose de la jeune religieuse. L'ensemble n'a rien qui saisisse ; les têtes sont lourdes, jaunes, fatiguées. Cet ouvrage a été marchandé, on le voit ; il n'est pas sorti tout d'un coup du pinceau de l'artiste. Il était probablement plus grand d'abord ; il a été réduit à un seul groupe, qui n'a que l'intérêt de l'exécution, et malheureusement cette exécution est très-finie et un peu froide. Cela ressemble à la moderne peinture allemande.

Les Pifërari de M. Léopold Robert sont une belle chose ; mais la fermeté y est poussée

jusqu'au noir et au dur : c'est un malheur. Je ne puis me ranger à l'avis de ceux qui trouvent que cette exagération est un caractère louable; je ne sais aucune exagération qu'on doive louer. Qui dit exagération, dit : au delà de la nature; et c'est seulement la nature que l'art doit chercher à reproduire. Le dessin des quatre figures du tableau de M. L. Robert est pur; il s'élève et devient grand dans la tête de celui des deux musiciens qui souffle encore dans l'outre à la voix criarde. Ceci est de la vraiment bonne peinture. On peut reprocher à M. Robert d'être un peu trop également *finisseur*, et d'avoir des seconds plans qui ressemblent tout-à-fait aux premiers. Il faut que cela tienne à une manière de voir qui est devenue sacramentelle à Rome; car on retrouve dans les tableaux de nos principaux Romains de France le même défaut. Est-ce pour être plus simple qu'on ne se permet pas la dégradation des tons? Cette abnégation de la perspective aérienne est concevable dans l'enfance de l'art; elle n'est pas même sans charme, parce que là elle est naïve. Je ne l'approuve pas dans les ouvrages qu'on fait aujourd'hui,

parce que ce n'est qu'un système. Les Chinois sont pardonnables, les Français ne le sont pas de négliger cette partie importante de l'imitation de la nature, qui donne de l'harmonie, de la profondeur aux tableaux. MM. Aligny, Corot et Édouard Bertin, qui sont d'ailleurs des artistes distingués recommençant aujourd'hui le Giotto, manquent à leur mission de coloristes. Ils emploient de beaux tons, ils ont de belles lignes dans leurs paysages ; mais, autant par l'uniformité de leur couleur que par celle de leur touche, ils font de la peinture plate et sans ressort. Il y a cependant une exception pour *les Druides, les Baigneuses* et *le Château Saint-Ange*, de M. Aligny, qui ont de l'effet et de la puissance. Au surplus, l'excès de simplicité de MM. Bertin et Aligny me paraît préférable à l'autre excès dans lequel s'est jeté M. Paul Huet.

Revenons à M. Robert. Ses deux *jeunes filles de Sonino* sont jolies, mais un peu dures, comme *les Piférari*. Un morceau charmant d'expression, de naïveté, d'élévation, et je pourrais dire de grandeur, est le tableau représentant *la jeune Femme des environs de*

Naples, pleurant sa maison renversée par un tremblement de terre. Le contraste entre la douleur de cette mère qui verse des larmes sur sa fortune détruite et l'insouciance de l'enfant qui joue avec les débris de la cabane où il est né, est bien senti : c'est une page de poésie élégiaque d'un style et d'une couleur graves, qui fait infiniment d'honneur au talent de l'artiste.

Une scène d'un intérêt, non pas plus profond, mais plus mélodramatique, c'est celle que joue, sur le bord de la mer, une pauvre femme qui voit s'engloutir dans la tempête la barque où est son époux. Cette mer violette, ce ciel noir et sans transparence sont mauvais; mais la femme au désespoir, les bras tendus vers le ciel, la tête renversée, est d'un grand caractère de beauté. Il est bien fâcheux que le ton général de ce tableau soit désagréable. La première figure dans de grandes proportions que nous ayons vues de M. Léopold Robert est celle d'un *Grec aiguisant son poignard*. Toutes les qualités de l'auteur sont dans ce morceau que le public a peu remarqué, peut-être parce qu'il sort du genre où s'exerce d'ordinaire le

peintre ; peut-être aussi parce qu'il a été exposé en même temps que *les Moissonneurs*, qui ont absorbé toute l'attention des amateurs.

C'est pour parler des *Moissonneurs* qu'il me faudrait un autre vocabulaire. Je ne sais quels superlatifs pourront suffire à l'intention de mes éloges. Sublime est le seul qui dise toute ma pensée ; mais il a été tant prodigué par les coterie, on l'a fait tomber si bas, qu'en vérité je ne crois pas qu'il ait une valeur au-dessus de bon et de passable ! Peu de productions, depuis bien des années, ont frappé le public aussi vivement que celle-là, et cependant il n'y a aucun charlatanisme d'effet, aucun tour de force, aucune violence d'expression ; c'est comme si, par le drame qui court, *Iphigénie* descendait du ciel au Théâtre-Français avec la pureté de son style, sa simplicité de composition, l'énergie de la passion d'Achille, le noble dévouement d'Iphigénie, le désespoir de Clytemnestre et d'Agamemnon. Tout le monde s'est récrié d'enthousiasme devant ce tableau de Robert, qui est au dessus de ce qu'avait donné de beau jusqu'à ce jour le peintre du *Retour de la fête de l'arc*, comme

ce tableau lui-même était au dessus des ouvrages du même genre exécutés par les artistes contemporains. Les défenseurs des différens systèmes qui se partagent les arts se sont réunis dans un commun sentiment d'admiration pour ce morceau, qui n'a pas son égal dans l'école française depuis le Gros de l'Empire. Les coloristes y trouvent une puissance de ton, une lumière éclatante, une profondeur aérienne, une fermeté qu'on rencontre rarement dans notre peinture. Les partisans du dessin pur et élégant, du style élevé, du caractère calme, poétique et religieux, de la composition simple et noble, de la pantomime modérée, de l'expression grave, sont encore plus satisfaits de ce chef-d'œuvre de grâce sans manière, de force sans exagération. Le type des figures de Robert se rapproche beaucoup de celui que Raphaël emprunta au ciel des chrétiens; c'est la nature idéalisée, divinisée, mais cependant tenant à la terre par une réalité que chacun peut comprendre; c'est le beau vrai, qui est le vrai beau, en dernière analyse. Les personnages sont des paysans; ils ont leur beauté propre : la vigueur, l'élégance énergique, la

solidité du teint, la belle proportion des formes; on voit qu'ils sont capables de l'œuvre pénible qu'ils ont à accomplir; on voit qu'ils sont les hôtes naturels de cette campagne ardente que recouvre un ciel si chaud qu'il écraserait quiconque ne serait pas constitué pour lutter contre lui, comme un mortel qui aurait pénétré auprès des forges de Vulcain aurait été consummé à l'instant même. Il n'y a peut-être pas dans tout ce qui nous reste de l'antiquité grecque et romaine une figure plus belle de mouvement, de pose, de contour, de naturel et de style que le bouvier qui se repose entre ses deux buffles suants. L'autre bouvier, assis sur le derrière du buffle de gauche, et armé de son aiguillon, est-il assez beau? Les deux femmes qui arrivent, chargées d'épis de froment et de blé de Turquie, sont de ce caractère raphaëlesque que sa désignation loue suffisamment. Le jeune homme qui se prépare à dresser la tente, le vieillard qui lui en donne l'ordre, le moissonneur qui danse, ceux qui arrivent en chantant, celui qui joue de la cornemuse, les femmes déjà arrivées et qui se reposent sur les premières gerbes, sont d'excel-

lentes figures. La moisson va commencer ; elle sera bonne, la Vierge est là ; car c'est la Vierge Marie, cette belle jeune femme qui tient dans ses mains le bambin emmailloté ; elle est debout sur la charrette, au sommet de la composition, comme si elle venait présider à la récolte et la bénir. Il y a dans l'expression de ce personnage quelque chose qui inspire le respect et l'amour : c'est de la poésie, belle comme les belles pensées de Virgile. Qu'il y ait çà et là quelques duretés, quelques reflets opaques, c'est ce que je ne puis nier ; mais qu'importent ces petits défauts ? ce sont les taches du soleil. Vus de près, *les Moissonneurs* sont un tableau qui fait penser, comme ces précieux vestiges de l'art antique que la terre nous rend quelquefois ; vus de loin, ils étonnent, ils appellent ; il n'y a rien de plus attractif que la silhouette ferme de cette gracieuse composition sur le ciel lumineux et vaste qui la couronne. Ce tableau, il faut le voir souvent, le méditer pour en bien saisir toute la beauté ; j'espère qu'il nous restera, et que le gouvernement en enrichira la collection du Luxembourg.

M. Léopold Robert a un frère qui commence la peinture. M. Aurèle Robert étudie sous M. Léopold; il l'imite, et il est à craindre que cette imitation ne le mène à être un copiste trop servile. Son tableau *des Moines périssant à la cascade de Terni* est bien, mais c'est un calque de la manière de M. Robert l'aîné, qui a tous les inconvéniens du calque et peu des avantages du système original. M. Aurèle Robert sera forcé de se dégager de cette voie, à moins que son ambition ne le porte à être seulement ouvrier dans les tableaux de son frère.

Je me plaignais plus haut du trop *rendu* partout : c'est un défaut qui, chez M. Orsel, refroidit beaucoup le talent. Son *Moïse présenté à Pharaon par Termuthis* est un ouvrage très-estimable, mais où toutes les figures ont la même importance. C'est une bonne chose que l'étude consciencieuse de chacune des parties d'un tableau, mais il y a nécessité de sacrifier certains détails pour laisser aux groupes principaux l'importance dramatique. L'unité d'intérêt ne peut s'obtenir qu'à ce prix, comme l'effet pittoresque. L'exécution du morceau de M. Orsel

est très-soignée; sa peinture est de celles qui ont besoin d'être vues de près. On perd à la voir de loin une grande partie de son mérite. La tête de la mère de Moïse, inquiète du sort qui est réservé à son fils, et cachée parmi les personnes du palais, de peur d'être reconnue, est d'une expression très-heureuse. Le groupe de Termuthis et du petit Moïse est plein de grâce. Derrière le trône de Pharaon est une figure de jeune homme d'un charmant caractère.

Statistique des talens féminins.

Cent soixante-deux dames ou demoiselles! tout autant. Voulez-vous que je vous les nomme? En voici la liste par ordre alphabétique; j'y joindrai, en courant, quelques observations.

Mesdemoiselles Allart et Amic, madame Appert, madame Assegond. Jusqu'ici rien de bien remarquable; de la porcelaine, des portraits.

Madame Augustin. Des miniatures dans le système de M. Augustin, à peu près bonnes comme celles de M. Augustin, qui ont été estimées autrefois.

Mademoiselle Barbier, madame Beaudin, madame Belloga-Collin, mademoiselle Blanc, mademoiselle Blanchard, mademoiselle Bleschanp, mademoiselle Bonnal, madame Bonvoisin. Avez-vous remarqué quelques peintures signées de ces noms-là? J'ai cherché partout sans en trouver aucune. Ce sera ma faute, et voilà que fort peu galamment je vais faire tort à ces dames d'une part de gloire qui leur est peut-être justement acquise. Je leur en demande humblement pardon.

J'ai vu les tableaux de mademoiselle Colin; elle a traduit Walter Scott à peu près comme M. Defauconpret. Sa version n'a pas toute la grâce, l'élégance et la force de l'original; le dessin de ses figures manque de correction; il est un peu mou. C'est le malheur des poëtes de changer de physionomie en devenant prose.

Madame Cabanne, mademoiselle Cadeau, mademoiselle Caillet; j'ai du malheur! rien de ces dames ne m'a frappé.

Madame Caillault. Il y a de la grâce et un ton agréable dans son groupe de trois enfans (miniature) faisant des bulles de savon.

Mademoiselle Capron, madame Clerget-Melling. J'ai fait en 1827 l'éloge de cette dernière artiste, dont les nouveaux ouvrages attestent les progrès.

Mademoiselle A. Cogniet. Son portrait d'Ali-Hamet n'est pas mal; son *Intérieur de cuisine* vaut cent fois mieux que celui de M. Willemsens, moins le gigot cependant, qui recommande tant celui-là!

Madame Colin, mademoiselle Comte, mademoiselle Couché, madame Coussin, mademoiselle A. D***, mademoiselle Zélie D***. Une pléiade qui m'a échappé tout entière.

Madame Dabos. Sa mollesse accoutumée; c'est peut-être de la grâce! Il faudrait s'entendre sur le mot; mais je n'ai pas le temps de définir. Le tableau numéroté 429 est une page de morale en action pour montrer aux bonnes d'enfans le danger de s'endormir le soir auprès de leurs poupons sans éteindre la chandelle.

Madame Dalton, madame Daubigny, mademoiselle Dauby, mademoiselle Dautel. Le chien de madame Dalton vaut beaucoup mieux que celui dont M. Hayter a chargé les

genoux de madame Arthur de La Bourdonnaie.

Madame Emma Debay. Avec du travail, des conseils éclairés et du temps, cette dame parviendra à dessiner un peu correctement et à peindre sans mollesse. Elle commence, et il ne faut pas être sévère sur le style pour qui en est encore à la grammaire.

Madame Debon. Où est, dans cette porcelaine, le ton magique et la grâce de Prudhon? A la vérité la grâce et la couleur se copient difficilement, et le procédé de la porcelaine est un obstacle de plus pour arriver à rendre la finesse des tons et la suavité des contours de maîtres tels que Prudhon et Corrège.

Madame Deherain. Femme de talent. Je ne serais pas embarrassé de faire son éloge s'il en était besoin. Vous avez vu sa *Ninon* et sa *Lavallière*.

Mademoiselle Delacazette, madame de la Ferrière, mademoiselle Delaval, mademoiselle Demarcy, mademoiselle Denné, mademoiselle Denois, madame de Romance Romany, madame Deschamps, madame Desnos, mademoiselle Desplas, madame Despois, madame Du-

basty..... Arrêtez-moi donc, et demandez une mention particulière pour mademoiselle Delaval; je la donnerai volontiers. Mademoiselle Delaval tient parmi les femmes artistes un rang plus distingué que son homonyme, l'auteur de certain *Tableau du sacre* qui a l'air d'être fait par plaisanterie après la révolution de 1830, parmi les peintres de l'autre sexe.

Madame Ducluzeau. Une *Sainte Thérèse* de porcelaine un peu lourde, mais non pas sans mérite.

Mesdemoiselles Dufour, madame veuve Dumeray (c'est le F. Dumont des dames (1); madame Dumont, madame Duport, mademoiselle Duprat, mademoiselle Éloy de Beauvais.

Madame Empis. On m'a dit que cette dame fait bien; dans le déluge des paysages qui sont tombés au salon je n'ai pu trouver un seul des six ouvrages qu'annonce le livret à l'article de madame Empis. Ce qui me fait croire

(1) L'auteur d'un *Hommage au roi des Français*, où Louis-Philippe est représenté couronné par Lafayette et le général Gérard, et flanqué de deux artilleurs. Cette peinture ressemble à une complainte faite de bonne foi.

qu'en effet les tableaux de cette artiste sont bons, c'est que son mari, homme d'esprit et de goût, a permis qu'ils fussent exposés.

Mademoiselle Esmenard ; sa bouquetière est très-propre; c'est une femme d'émail.

Mademoiselle Faguet. Un peu de crudité dans sa Vue de Gommecourt, mais un sentiment assez vrai de la nature.

Madame Ferrand, madame Filon, madame la comtesse de Forget, mademoiselle de Fourmont. Je remarque, à propos du portrait ressemblant de ce Sidi-Mohamed-Macksen, qui a l'air de retenir son souffle pour arrondir ses joues, que presque tous les portraits de Turcs exposés au salon ont été peints par des dames ou des demoiselles.

Madame Frappart. Un faiseur de calembourgs ne manquerait pas de dire que la peinture de cette dame n'a rien de frappant. Je déteste les calembourgs.

Madame Gardie, madame Gautherin, mademoiselle Géraldy, mademoiselle Giraud.

Mademoiselle Goblain. Assez bon portrait de M. Aly-Heybah, Égyptien, élève en médecine.

Mademoiselle Godefroid. *Alter ego* de M. Gérard; elle peint, elle écrit comme et souvent pour son maître. C'est une personne de talent qui a fait quelquefois de bons portraits. Cette année elle n'a pas réussi.

Mademoiselle A. Granpierre. La *Mère aveugle*. Pour le mérite, je placerais cet ouvrage entre l'*Enlèvement* de mademoiselle Pagès et la *Christine* de madame de Bay; moins bien que le premier de ces deux tableaux, beaucoup meilleur que le second.

Mademoiselle Grasset, madame Guillot, mademoiselle Hadin.

Madame Haudebourt-Lescot. Ses grands portraits sont remarquables; ses tableaux, toujours spirituels, sont d'une couleur un peu rouge; elle avait autrefois un pinceau plus tranquille. Madame Haudecourt était avec madame Hersent à la tête des femmes qui font de la peinture de genre; madame Hersent se repose, et madame Deherain a pris sa place.

Mademoiselle Hayet, mademoiselle Henry, mademoiselle Iaser, mademoiselle d'Ivry, madame Jacquet.

Madame Jacquotot manque à l'appel; mais

je ne pouvais l'oublier. Tout ce que je vois ici de peinture sur porcelaine me la rappelle.

Madame Joubert. Son petit portrait du général Lafayette est très-ressemblant, très-naïf.

Mademoiselle Juramy, mademoiselle Kautz, mademoiselle Lajoie.

Mademoiselle Emma Laurent. Elle imite, copie et continue M. J.-A. Laurent comme Agnèse Dolci imitait et reproduisait Carlo Dolci son père. Cette peinture finie, froide et brillante, convient plus à une demoiselle qu'à un homme; aussi mademoiselle Laurent a-t-elle à mes yeux infiniment plus de talent que l'auteur de *Guttemberg* et de *Scarron*.

Madame Laurent ne fait pas mal le genre où excelle madame Jacquotot.

Nous avons une seconde mademoiselle Emma Laurent qui fait de la miniature presque aussi bien que la première fait de la peinture à l'huile.

Mademoiselle de Saint-Julien, mademoiselle Lauzier.

Mademoiselle Lebaron, mademoiselle Lebot. Une *petite Fille en pénitence*. Madame

Dabos voudrait être aussi ferme et aussi naïve; madame Delisle voudrait dessiner aussi bien.

Madame Lecoq, mademoiselle Leduc, madame Legentil.

Mademoiselle A. Legrand a fait des progrès comme peintre de miniature.

Mademoiselle G. Legrand, mademoiselle Legrand Saint-Aubin, madame Leroy, mademoiselle de Lespardu, mademoiselle Letort, mademoiselle Lothon, madame Macret, mademoiselle Eulalie Marigny. Il y a plus de mérite dans ces huit dames que dans toute une académie de province. Je ne prends pas mon point de comparaison plus haut pour ne pas effaroucher la modestie de ces dames, pour encourager les talens des départemens qui visent aux honneurs académiques, et puis pour ne pas blesser la vanité de quelques académiciens de Paris.

Mademoiselle Louise Marigny. Son tableau du *Meunier et son fils* ressemble à la peinture molle et faible d'un vieillard qui n'aurait plus la main sûre, et dont l'œil verrait tout en jaune. Si sa *Veuve de l'année* 1830 est une femme en noir sans voile, à genoux sur une tombe,

et ayant non loin d'elle une petite fille; c'est beaucoup mieux que le Meunier. La tête de la veuve est même d'un assez joli ton.

Madame Martin, madame Zoé Meynier, mademoiselle Miéville.

Madame de Mirbel. Un des plus beaux talens de la peinture contemporaine; le premier, sans aucune comparaison, de nos artistes dans un genre où on a acquis de la réputation, MM. Isabey, Saint, Millet, Aubry, Duchesne, Jacques, Gomien, Troiveaux, etc. Je suis en admiration devant les ouvrages de cette femme qui a l'énergie et la grâce, et dont tout l'esprit est d'être vraie comme la nature. Je ne sais pas un portrait au salon qui vaille mieux que son *Président Amy*; je doute qu'il y en ait un qui vaille sa tête d'un jeune Anglais.

Madame Monvoisin, mademoiselle Moré, mademoiselle Moreau, madame Morlay, madame Muidbled, madame Naderman, madame Negelen, madame Orsibal, mademoiselle Ostervald. Il m'en coûte de n'écrire à la suite de ces noms aucun mot d'éloge, d'encouragement, ou au moins de politesse; mais je veux être vrai, et la grande miniature de mademoi-

selle Moreau exceptée, je n'ai pas vu un des ouvrages de ces neuf dames. Il y a tant de tableaux! La scène d'incendie de mademoiselle Moreau n'est pas mal; c'est moins dur que les porcelaines de mademoiselle Leduc.

Mademoiselle Pagès. Elle s'est jetée dans les nudités, parce que ce genre avait réussi à l'auteur du *Souvenir* et des *Regrets*. Un portrait dont j'ai parlé ailleurs (pag. 38) est le meilleur ouvrage de ce peintre, qui n'est pas sans mérite, mais qui a le tort de se faire imitateur.

Mademoiselle Parran, madame Pastureau, mademoiselle Penavère, mademoiselle Persenet, mademoiselle Phlipault, mademoiselle Pithou, mademoiselle Poissant, madame Pourmarin. La chance n'est pas à la lettre P dans ce catalogue alphabétique des talens féminins.

Madame Rang. Le portrait historique de notre pauvre et héroïque camarade *Bisson* n'est pas heureux; celui de M. Rang, lieutenant de vaisseau, est très-ressemblant; celui de la mère de l'auteur est le meilleur des trois; il est bien. Madame Rang mérite qu'on l'encourage; je la loue de ses efforts avec bien du plaisir.

Madame Raulin, mademoiselle Revest, madame Reys, mademoiselle Ribault, madame Ribeiro, mademoiselle A. Riché, mademoiselle C. Richer, mademoiselle Riot, madame Rivière, mademoiselle Rossignon, madame Rouillard, madame Ruden, madame Rumilly. J'ai peur que la lettre R ne soit guère plus chanceuse que sa sœur aînée. Distinguons pourtant madame Rouillard, auteur de miniatures dont tout le monde dit du bien.

Madame J. de S...., mademoiselle Saint-Omer (voir page 46).

Mademoiselle Sarazin de Belmont. Cette demoiselle a du talent. Sa *Cascade du pont d'Espagne près de Cauteretz* est un paysage agréable. Il y a à gauche, à l'extrémité de la galerie, un grand cadre de cette artiste, qu'au premier aspect et de loin j'avais pris pour un de ces cadres d'échantillon de marbre que les entrepreneurs de peinture en bâtimens ont dans leur cabinet, comme les tailleurs ont la carte de leurs nuances; il renferme cinquante-quatre vues des Pyrénées. Quelques-unes sont de jolies études; elles sont presque en face d'études de MM. J. Coignet,

Giroux et Louis Fleury, qui ont sur elles l'avantage de la fermeté et de la couleur.

Mademoiselle Sommé. Je n'ai vu de cette dame anversoise que *la Famille de Rubens*. Le fameux chapeau de velours qui a pris, on ne sait pourquoi, le nom de *Chapeau de paille*, figure dans ce tableau; c'est ce qui me l'a fait remarquer. L'ouvrage de mademoiselle Sommé ne manque pas de charmes.

Madame Souleillon, mademoiselle C. Swagers, fille d'un peintre de marine et de paysage qui avait de la réputation en 1819. Elle a fait le portrait de cet officier de chasseurs de la garde nationale qui porte son lourd schako sur l'oreille droite comme les *Incroyables* de 1802 portaient leur léger feutre à plats bords. Sans cette singularité, qui a donné à ce portrait une sorte de notoriété plaisante, on n'aurait peut-être pas su que mademoiselle Swagers ne peint pas mal et qu'elle ne dessine pas bien.

Mademoiselle Thurot, mademoiselle Toulza, mademoiselle Treverret, madame Tripier-le-Franc. La manière de cette dernière dame est un peu celle de M. Kinson. Le portrait de sa

façon que j'ai examiné avec le plus de soin est celui de M. Lafont ; il est grêle et maniéré, ressemblant d'ailleurs. Madame Tripier l'a fait inscrire au livret en ces termes : « Portrait de M. Lafont, *célèbre* violon. » M. Pingret a écrit tout simplement : « Portrait de M. Paganini. »

Mademoiselle A. Trouvé, madame Verdé-Delisle. J'aurais un volume d'observations à faire sur les ouvrages de cette artiste, qui a des dispositions, et qui avec beaucoup de travail peut parvenir à égaler mademoiselle Ribault.

Mademoiselle M. Vidal a fait un tableau du *Vieux Sergent* de Béranger, un peu faible, mais bien supérieur à tous ceux de madame Delisle.

Mademoiselle Volpelière. Voilà plus de quinze ans que cette demoiselle a la réputation d'un peintre de portraits très-estimable. C'est un talent calme, raisonnable, sans écarts, auquel il ne manque qu'un peu de vigueur. L'*Odalisque* de mademoiselle Volpelière est jolie : c'est une esclave qui s'ennuie ; j'aimerais mieux que ce fût une maîtresse passionnée. Mais la passion sied mal au pinceau d'une demoiselle ;

et j'ai mauvaise grâce à exiger que mademoiselle Volpelière parle une langue qu'elle ne peut comprendre.

Madame O. Devilliers, madame Wartel, mademoiselle Wasset, madame Wyatt, enfin mademoiselle de Watteville. Cette dame fait des miniatures qui ne sont pas sans mérite. Le travail en est régulier et assez large; mais la couleur en est plus brillante qu'harmonieuse. Tous les modèles de madame de Watteville ont de très-grands yeux. M. Jacques aussi a vu poser devant lui force yeux aux paupières largement ouvertes. Mademoiselle Pélicié, passe, mais tout le monde! Je crois que les peintres qui exagèrent cette beauté, loin de donner de l'agrément au caractère des têtes qu'ils ont à reproduire, le gâtent le plus souvent.

Eh bien! je vous ai récité les cent soixante-deux noms que je vous avais promis; je vous ai dit ce que je savais des personnes qui les portent. J'aurais voulu être plus galant dans les formes de cette appréciation; mais je suis très-mal habile au madrigal. Il n'y a guère dans ce long catalogue que la grâce du procès-verbal et un style de commissaire-priseur;

je m'en accuse. M. de Chabrol disait que c'est avec des gants blancs qu'il faut administrer Paris; il faut plus de précautions encore pour critiquer les dames. Si j'ai offensé quelques-unes des artistes dont je viens de dire si rapidement ce que le salon m'en avait appris, je suis prêt à leur faire toutes les réparations imaginables; je confesserai ma sévérité un peu brutale; je me mettrai à la discrétion des plus irritées; mais j'espère, si grands que soient mes torts, qu'elles seront généreuses, et ne me forceront pas à lire pour pénitence *le Mérite des Femmes*, fort galant, mais fort ennuyeux poëme de M. Legouvé.

J. Deburau.

> Ainsi vont à Rouen les copards badinants
> Pour tout déguisement leur face enfarinants.
> LAFRESNAIE-VAUQUELIN.

Une face blanche, un vêtement blanc; deux yeux noirs au milieu de cet ensemble crayeux; au bout des bras du monstre, deux mains d'homme. L'être auquel vous avez peut-être déjà donné un nom, vous regarde; il est là, bête et spirituel, appuyé sur une balustrade; il ne pense pas, ou s'il pense à quelque chose, ce n'est pas à la méchanceté : il sourirait. Huit lettres sont tracées au bas de cette peinture assez bonne de M. Bouquet : J. DEBURAU.

Deburau! quel est ce personnage ? C'est un artiste; un artiste célèbre, du boulevard Saint-Martin à l'Arsenal; un muet qui parle mieux que n'a jamais parlé M^{lle} Duchesnois, si long-temps célèbre pour le charme de sa déclamation; un comédien plein de mérite, à qui il ne faudrait que des appointemens énormes, une voiture et un peu de bruit dans les journaux pour obtenir la vogue. Il ne se fait pas remarquer par le luxe de sa garde-robe; il n'a pas, comme autrefois Baptiste aîné, vingt habits brodés, pailletés, dorés, en soie, en drap, en velours; trois aunes de toile de coton lui suffisent. Ce n'est pas chez Fargeon ou Naquet qu'il achète son fard; un boulanger du Pont-aux-Choux lui vend la fine fleur de farine dont il masque ses traits sérieusement plaisans.

Il représente *Gilles*. Savez-vous bien ce que c'est que Gilles? Aimez-vous Gilles? Je l'aime à la passion, moi. C'est le plus étrange de caractère. Je le définirais : Satan-bouffon. Il y a en lui de la diablerie naïve, de la bonhomie cruelle; compatissant et égoïste, serviable et désobligeante, bon et traître, dévoué à Arle-

quin qu'il persécute, amoureux de Colombine qu'il cédera tant qu'on voudra pour une tarte à la crême, valet de Cassandre qu'il traite en maître, sot et fin, gourmand, taquin, poltron, vaniteux, avare; le tout par instinct, et, pour ainsi dire, par tempérament; c'est tour-à-tour Jocrisse et Falstaff, Caliban et le marquis de Mascarille, Narcisse l'affranchi et Sancho l'écuyer, Ulysse et Paillasse. Qui dirait toutes ses ruses, toutes ses peurs, toutes ses malices! Quelle plume suffirait à l'indication de tant de nuances d'un esprit que Rabelais aurait analysé d'une manière si originale, et dont Charlet nous montrerait toutes les faces, s'il voulait traduire cette charge philosophique et grotesque dans la langue profondément spirituelle et triviale qu'il a créée?

J. Deburau, à qui il faut faire honneur (car c'est justice) d'une bonne partie de ce mérite de Gilles, qui n'est complètement ni français, ni anglais, ni italien, mais qui procède de ces trois individualités nationales; Deburau est un homme d'un talent rare. Calme, sérieux, avare de gestes, il a une verve incroyable; son comique est communicatif; il n'a pas be-

soin de s'évertuer comme font tant d'acteurs renommés pour arracher un sourire. Il paraît, et l'on rit; on rit quand il mange avec l'avidité d'un procureur de l'ancien régime; on rit lorsque, désespéré d'avoir perdu à la loterie, bien que quatre des numéros qu'il a rêvés soient sortis, il brûle la cervelle à son image réfléchie dans un miroir; on rit quand il se bat en duel pour venger l'injure de Léandre, qui l'a payé pour ce bon office; qu'il soufflète ou qu'il soit souffleté, que Cassandre soit sa victime, ou qu'il soit lui-même victime de l'amant de Colombine, on rit; on rit toujours. Pourquoi? Parce qu'il est toujours vrai, naturel, comique.

On peut ne pas comprendre Deburau (il y a des intelligences si obtuses, des goûts si bégueules!), mais quand on l'a compris, on l'aime à la folie, on le voit tous les jours, comme tous les jours on veut lire Dante, Lafontaine et Molière, comme on veut voir Raphaël, Callot, Hogarth et Charlet, comme on veut entendre madame Malibran, comme on a voulu applaudir Talma et Potier.

Deburau joue au *théâtre des Funambules;*

et prenez bien garde à ce que je vous dis : au théâtre des Funambules, point au théâtre acrobate de madame Saqui. Les *Acrobates* sont aux *Funambules*, voyez-vous, comme M. Lafon, l'Achille du théâtre français, était à ce Talma que je nommais à l'instant, comme M. de Salvandy est à Châteaubriant, comme M. Alfred de Musset est à Victor Hugo, comme M. Hayter est à qui vous voudrez, depuis Mlle Godefroy jusqu'à Lawrence. Un mur sépare les *Funambules* des *Acrobates*; c'est le pas qui, selon le proverbe, mesure la distance du sublime au ridicule.

La Révolution et les Nudités.

> Sur ces merveilles
> Le sexe porte l'œil sans toutes ces façons.
> Je réponds à cela : Chastes sont ses oreilles,
> Encor que ses yeux soient fripons.
> LA FONTAINE. *Le Tableau.*

« Ma toute belle,

» Va, ne te plains pas de ton émigration; tu es plus heureuse dans ton château, que nous au milieu de ce peuple de révolutionnaires toujours prêts à s'émouvoir, toujours menaçans pour nous. Aucun plaisir ne nous est permis que la crainte ne vienne l'empoisonner; nous n'avons que nos petites soirées de la rue de Varennes où nous soyons à peu près

libres. Nous pensons, là, tout à notre aise, à cette royale famille qui dans un martyre dont le ciel abrégera le terme, expie le crime de ses vertus; nous pleurons sur le jeune Henri, l'espérance du monde royaliste et chrétien; nous nous amusons à de petits complots qui n'aboutissent pas à grand chose, mais qui nous font toujours passer quelques heures dans les joies de l'espérance.

» Les seules félicités que le ciel nous dispense aujourd'hui, d'une main bien avare, hélas! (Dieu me pardonne la plainte!) ce sont les bonnes nouvelles que nous avons de l'héroïque chouannerie. Ces braves Français de l'ouest, ils font des miracles! il n'y a pas de jour que leurs glorieuses bandes ne remportent quelques triomphes sur les *bleus*. Diot est l'ange exterminateur; il tue les soldats sans-culottes de Louis-Philippe avec son bon sabre d'ancien gendarme, comme Michel tuait les Assyriens avec son épée flamboyante. J'espère que le premier acte de Henri V, après son retour parmi nous, sera de le faire au moins maréchal de France. Je lui donnerais avec bien du plaisir ma fille en mariage!

» Je ne sors presque pas. Je vais à l'église le matin ; et, le soir, j'écris à nos amis de la province pour entretenir leur ardeur royaliste, qui pourrait s'éteindre si elle n'était attisée par notre comité fidèle. J'ai renoncé à l'opéra. Il n'y va plus personne ; des roturiers, de la banque, des artistes et des hommes de lettres, voilà ce que l'Académie royale de musique, si éblouissante autrefois de bonne compagnie, reçoit trois fois par semaine. Sans avoir les nerfs trop délicats, il est impossible de n'être pas révolté à l'odeur de démocratie que tout ce monde-là exhale.

» Tu me demandes si je suis allée au salon, et tu me dis que c'est surtout à cause de l'exposition du Louvre que tu regrettes de n'être pas à Paris. Console-toi, ma chère amie : tu ne perds pas autant que tu le crois à ne pas voir toute la peinture qu'ils nous ont donnée cette fois. Il n'y a rien de passable ; je ne dis pas sous le rapport de l'art, mais sous le rapport des sujets. Quelques tableaux de sainteté, héritage de la monarchie de Charles X, et qu'on n'a pas osé refuser, peut-être pour ne pas irriter les peintres, représentent les idées reli-

gieuses de cette époque d'impiété; du reste, rien pour l'église. Un seul portrait de prêtre, qu'on a eu soin de mettre en pendant à celui d'un Gilles des Funambules. D'évêques, de cardinaux, pas un. Les artistes sont sans courage! aucun n'a osé exposer l'image pieuse de monseigneur de Quélen. Je ne sais combien, au contraire, ont montré l'abbé Paravey, infidèle à la mission du prêtre, qui est évidemment la légitimité et l'opposition aux idées révolutionnaires, enterrant les morts de juillet. Cette action portera un beau profit dans le paradis à M. l'abbé! Parmi les tableaux où figurent des gens d'églises, il n'en est qu'un qui me plaise : c'est celui de Devéria, dans lequel le coadjuteur de Retz joue son rôle de factieux avec esprit et énergie. C'était un grand homme que le coadjuteur! Je l'aime tout plein; je suis sûre que notre bon archevêque, placé dans les mêmes circonstances, serait également beau.

» Un monsieur Arachequesne a cru faire quelque chose de bien louable en peignant M. d'Apchon, l'évêque d'Auch (M. de Rohan a été évêque d'Auch aussi!...), qui s'exposa dans un incendie pour sauver un enfant. Ne voilà-

t-il pas qui est merveilleux ? un prélat faisant le métier de pompier ! C'est comme leur éternel Belzunce avec sa peste de Marseille, et leur ennuyeux Fenélon avec sa vache et les blessés de Malplaquet !

» Oh ! quand reviendra le temps des beaux rochets de dentelles, des camails violets ou rouges ! cela donnait au salon une odeur sainte de sacristie. Au lieu de ce délicieux abbé Feutrier qui était la perle de la dernière exposition (1), voici la *Liberté* par M. Delacroix ; au lieu de M. de Villèle (2), des ducs d'Orléans, des ducs de Chartres en foule. Heureusement que les barricades et la *Liberté* sont mauvaises, et que les portraits de leurs princes usurpateurs ne valent guère mieux. La Liberté de Delacroix, ma bonne Clotilde, c'est pour en dégoûter les plus enragés ! imagine-toi une pensionnaire de Bicêtre, laide, noire, sale, déshabillée, tenant d'une main le drapeau de la révolte et

(1) Portrait de M. l'évêque de Beauvais par M. Hersent, exposé en 1827.

(2) Portrait de M. l'archevêque de Bourges par M. Robert Léfèvre (1827).

de l'autre un fusil, ayant la tête coiffée d'un bonnet à peu près rouge, et grimpant comme une folle sur des pavés et des morts. Pouah! la vilaine! Et de qui est-elle entourée? de quelques héros de grand' route. C'est à faire frémir!

» Excepté le portrait du duc de Chartres par M. Decaisne, qui est vraiment fort bien (et je suis forcée de l'avouer, quoique je n'aime pas ce jeune prince, qui est dans la révolution jusqu'au cou), tout ce que les peintres ont fait d'après la nouvelle famille est très-mal. Nos Bourbons à nous étaient plus heureux! Gérard et Gros les peignaient, et c'était admirable. Hersent, que j'aimais tant pour son portrait de M. de Beauvais, a fait une duchesse d'Orléans sèche et jaune; un petit duc de Montpensier mou et rose, et déguisé en Auvergnat de carnaval; un duc d'Orléans commun et lourd. Le régent a tout-à-fait l'air d'un épicier. Il n'est pas mieux dans un portrait équestre de M. Scheffer, et dans un autre portrait de la même espèce par M. Dirat; dans ce dernier il y a une figure très-plaisante du marquis de Lafayette. Je n'ai vu que deux jolies

choses parmi toutes les images des souverains de juillet: ce sont deux charmans portraits en miniature des princesses Louise et Marie, par M. Duchesne, je crois. Les pauvres jeunes filles ! je suis trop juste pour les accuser des torts de leur père, M. le duc d'Orléans; aussi je te dis, sans arrière-pensée, que cette peinture m'a plu beaucoup. J'ai aperçu un petit portrait en pied de madame la régente qui n'est pas mal non plus; on m'a dit qu'il était de M. Gosse. Il y a un portrait par M. Delaval qui m'a intéressée, Clotilde; c'est celui de cet infortuné prince de Condé que la révolution a suicidé. Car tu sais que c'est maintenant démontré, le crime est étranger au défunt; j'ai lu cela dans un journal de médecine, écrit par des hommes qui pensent bien.

» La seule chose qui m'ait fait un plaisir réel, c'est un portrait de M. le duc de Fitz-James supérieurement peint, à ce qu'on m'a dit, par M. Champmartin, et un magnifique portrait de notre excellent président Amy par madame Lizinka de Mirbel. La bonne cause n'a pas été trahie dans ces peintures, j'en suis ravie. Il y a un portrait de madame de Vaudreuil par

un artiste anglais que lady Stuart a vivement poussé dans le beau monde; je ne m'y connais pas assez pour te dire si cela est aussi bien que me l'a assuré madame de Giffort. Madame de Giffort a beaucoup de goût; elle brode, en soies nuées, des fleurs plus jolies que la nature; j'ai par conséquent de la confiance en son jugement sur les tableaux. A propos de madame de Vaudreuil, tu dois savoir qu'elle a une ambassade auprès d'un petit roi de la confédération; on ne pouvait pas choisir une plus jolie femme pour représenter les dames de la noblesse française en Allemagne.

» Outre le chagrin qu'une personne des bonnes opinions éprouve à voir le Louvre tapissé de scènes qui lui rappellent les malheurs récens de la France, il est un désagrément né aussi de la révolution dont il faut que je te parle, et qui diminuera beaucoup les regrets que te donne ton éloignement du salon. Jamais exposition ne fut plus immorale. Les libéraux criaient beaucoup contre ce bon vicomte de Larochefoucault parce qu'il faisait respecter les mœurs; ils doivent être contens aujourd'hui. Ces messieurs et ces demoiselles de la

peinture ont fait assaut d'indécence; oui, ma bonne, les demoiselles aussi! Figure-t-toi l'abomination: Mademoiselle de Saint-Omer a représenté une jeune personne se roulant par terre dans les convulsions de je ne sais quelle passion violente; elle est nu-pieds, en chemise, et de son tour de gorge sortent impudemment deux seins énormes prétentieusement étalés. A la vérité ils sont laids, et par cette raison moins dangereux, comme l'a fort bien dit mon directeur à qui je me suis confessée d'avoir regardé cette peinture; mais c'est égal, cela est horrible. Ce n'est pas tout; mademoiselle A. Pagès a montré des femmes au lit, nues, plus immodestes encore que l'actrice de mademoiselle de Saint-Omer; et ici il y a du danger, car l'immodestie est agréable à l'œil. Outre ces deux bustes de chair toute crue, mademoiselle Pagès a fait l'*Enlèvement* d'une jeune paysanne qui, au moment où elle quitte le toit paternel, est dans une mise à faire croire que le séducteur n'aura pas la violence à ajouter au rapt. C'est épouvantable. Tu sais que j'ai été enlevée par Anatole, un an avant mon mariage; mais j'étais dans un costume si dé-

cent que mon père, quand il me rejoignit à Villejuif où notre voiture changeait de chevaux, me rendit cette justice dans son désespoir : « Dites, s'écria-t-il, si à la voir on ne » croirait pas qu'elle va faire sa première com- » munion ! »

» M. Mauzaisse a fait aussi une femme endormie qui n'a pas même un linon sur la gorge, et elle est grasse comme toi. M. Bergeret a couché sur un lit Ariane toute nue; elle prend froid, elle est toute violette, et j'en suis enchantée; ça apprendra à cette dépravée à dormir sans peignoir sur le rivage de la mer. Il y a une génération entière de petites filles et de jeunes femmes par M. Rioult, qui sont nues comme la main. M. Marigny a étendu sur le gazon une *Psyché* qui nous montre son cou jusqu'aux talons comme l'épouse du roi Candaule. M. Pigal a représenté une *Orgie ;* c'est pis cent fois que tout le reste. L'abbé Terray et Messaline en auraient rougi. M. C. Boulanger nous a introduit dans le boudoir de la maîtresse du duc de Bourgogne Philippe-le-Bon, au moment où celui-ci crée l'ordre de la Toison-d'Or. Le peintre nous a fait assister aux

adieux de François I^{er} à la belle Féronnière ; c'est un peu moins honnête encore. François I^{er} donne un baiser criminel à sa maîtresse ; le libertin ! en vérité je ne serai pas fâchée d'apprendre que le bon Dieu l'a puni. Je ne te parle pas de M. Dubufe ; il avait trouvé grâce devant M. Sosthènes en 1827 ; cette fois il a été plus réservé ; ce n'est pas cependant encore de la peinture très-édifiante.

» Je ne finirais point si je voulais énumérer toutes les choses obscènes et scandaleuses qu'on voit au Louvre, sans compter des Adam et des Ève qui sont là comme si le figuier n'avait pas encore été créé. Console-toi donc, ma bonne Clotilde ; pieuse comme tu es, tu aurais trop à souffrir dans ce Louvre que la révolution a infecté de tous ses poisons. Oh ! le siècle, mon amie, le siècle ! Il ne croit plus à rien, il n'a respect pour rien ; il foule tout aux pieds, légitimité, religion, vertu !

» A propos, j'ai décidément rompu avec le vicomte. Mon confesseur l'a exigé ; et puis Monsieur prétendait que je l'affichais, sous prétexte que j'exigeais qu'il m'accompagnât à vêpres et au bois de Boulogne. Ces hommes,

qu'ils sont ingrats! Tu es heureuse, toi : tu n'as jamais connu de pareils chagrins! Tu as trente ans, tu es mariée, tu as un beau nom qui tient lieu de l'amour; conserve bien cette indifférence.

» Je t'embrasse.

» Eudoxie de Ma.....

» Paris, le 15 mai 1831.

» *P. S.* Ne montre ma lettre à personne; garde surtout que ta sœur ne la voie; elle est si sage, si prude, si janséniste! »

Note de l'éditeur. Cette lettre nous a été communiquée par M. *** ; il la tient d'un gardien du Louvre, qui l'a trouvée en balayant la grande galerie : elle était dans un livret, à la page 129. La suscription est :

A madame la marquise de P...., à son château de ... en Poitou.

Madame Malibran. — M. Decaisne.

Vous connaissez madame Malibran. Vous l'avez vue tragique et gaie, rieuse et mélancolique, énergique et tendre, et presque toujours admirable, soit qu'elle donnât à ses beaux yeux l'expression violente de la fureur, soit qu'elle fît son regard naïf et doux, soit qu'elle appelât le sourire de la coquetterie, de l'amour vrai ou de la raillerie sur sa bouche, la plus jolie, la plus gracieuse des grandes bouches. Vous l'avez entendue, inspirée par toutes les passions, chanter comme Talma parlait, comme parle mademoiselle Mars. Vous avez été séduit par ce talent si mobile, si vivant, si original,

si admirablement fantasque. Dites-moi : l'art est-il tout chez cette belle cantatrice qui est tour à tour tragédienne sublime et comédienne spirituelle ? Le naturel, le caractère n'y sont-ils pour rien ? Vous pensez que l'etude a développé seul ses dispositions ; je ne le pense pas, moi. La femme est sous l'artiste avec toutes ses fantaisies, tout le piquant de son esprit, tous ses caprices d'enfant gâté, tous les délicieux élans d'un cœur bon et charitable, toutes les mobilités d'une volonté à mille facettes. Je ne comprendrais pas l'artiste sans cette moitié féminine que vous lui croyez étrangère ; je complète madame Malibran, actrice et chanteuse ravissante, par madame Malibran aimable, boudeuse, franche, épigrammatique, bienveillante, entêtée. J'ai peut-être tort ; il n'y peut-être en elle rien de ces contrastes ; eh bien ! tout le monde me l'assurerait que je ne voudrais pas le croire.....

Si j'avais à peindre madame Malibran autrement qu'avec quelques traits de plume rapides, je serais vraiment désespéré ; je voudrais faire passer sur une toile morte cette âme de la femme et de l'artiste, ce génie capricant,

indéfinissable. Mais c'est impossible sans doute, puisque M. Decaisne y a renoncé. Il a peint *Desdemona* qui finit de chanter la romance du *Saule*, appuyée sur sa harpe et plongée dans la rêverie profonde où de sinistres pensées égarent son esprit. C'est bien Desdemona; est-ce bien madame Malibran? Le portrait ressemble, mais pas assez intimement; vous comprenez bien ce que je veux dire. La pose est trouvée, noble et pleine de grâce; le ton est brillant et simple tout à la fois; la touche est moelleuse, et a ce degré de fermeté qui convient à la reproduction des traits d'une femme. Les excellentes qualités qui caractérisent le talent remarquable de M. Decaisne se trouvent toutes dans le portrait de madame Malibran, mais à un degré supérieur dans celui de madame Clément-Desormes (une dame aux yeux noirs, vêtue d'une robe blanche et ayant une rose au dessus de sa ceinture). C'est une fort bonne chose que cet ouvrage, dont la large et brillante facture, ainsi que la couleur prestigieuse, rappellent celles de Lawrence. Plus solide de ton, le portrait de M. J.-B. Say est également louable. Le portrait en pied de M. le

duc d'Orléans, en costume d'artilleur, est l'œuvre d'un coloriste habile; j'en dois dire autant des *Derniers momens de Louis XIII*, tableau d'histoire d'une heureuse conception et d'une exécution qui fait beaucoup espérer de l'avenir de M. Decaisne.

Louis XIII n'est point alité; il est assis dans un grand fauteuil garni de larges coussins. A ses pieds sont le petit Louis XIV et sa sœur, entre les bras d'Anne d'Autriche, dont la tête est religieusement courbée sous la main du moribond royal, qui donne sa bénédiction à toute sa famille. Les regards du roi sont tournés du côté de Gaston d'Orléans, à qui il recommande les intérêts de son successeur. Derrière le frère de Louis XIII est le cardinal Mazarin. L'artiste a compris cette figure en homme d'esprit : Mazarin nous dit d'un coup d'œil l'avenir de la régence, sur laquelle il pèsera de tout le poids de son despotisme rusé. Il y a de la finesse et de l'hypocrisie dans cette tête que le peintre a fardée, et qui contraste avec la figure naïve de Vincent de Paule, venu là pour aider la conscience du roi. Quelques courtisans garnissent le fond de l'appartement. A gauche

est un autel, au dessus duquel se trouve la fenêtre, qui dispense toute sa clarté à cette scène calme que M. Decaisne a traitée avec une modération qu'il faut louer beaucoup dans un coloriste; car ce n'est pas, vous le savez, par là que se recommandent d'ordinaire les peintres maîtres d'une palette ardente et fascinatrice. Le ton général du tableau est plus harmonieux qu'éclatant, et l'effet y gagne ainsi que le drame religieux qui se joue devant nous. Le groupe d'Anne d'Autriche et de ses enfans est une chose gracieuse et aimable. Le ton des trois têtes est charmant; je trouve là d'heureuses inspirations de Rubens. Les accessoires, tapis, velours et le reste, sont vivement touchés; mais ils ne se font pas beaux aux dépens des chairs; ils ne sortent pas de la toile pour nous dénoncer le talent de l'artiste à peindre les choses matérielles mieux que le sentiment; ils restent à leur place, subordonnés à l'intérêt de l'action. Je sais la moitié de nos coloristes à qui cet éloge ne saurait convenir; le principal pour eux c'est le bois, le cuir, les étoffes, les métaux; la chair vient après, et souvent elle ne vient pas du tout;

ce sont d'habiles gens pour les décorations du théâtre, mais ne leur demandez pas la tragédie.

Avant de quitter M. Decaisne, je veux dire un mot de deux portraits que j'ai oublié de citer : celui d'une jeune Anglaise qui sourit, et celui d'une demoiselle blonde qui a la carnation très-rose. Ce sont deux jolis morceaux. Si le second était un peu plus solide de modelé, il serait parfait. Le premier est charmant; mais il y a quelques détails pratiques, tels que les touches luisantes des lèvres et du bout du nez, qui dénoncent trop l'intention de ressembler à Lawrence. Je n'y vois que ce défaut.

Quelques paysagistes et peintres de marine.

Je suis presque honteux de l'avouer, mais il faut avoir le courage de confesser mon mauvais goût; tant de gens font parade du leur!

En fait de paysage surtout, j'aime la nature toute simple, toute naïve, sans superposition d'esprit d'auteur. Je vois des artistes, d'ailleurs hommes de beaucoup de talent, qui s'appliquent à inventer une nature, comme si ce qu'il y a de mieux n'était pas cette bonne et vieille création, toujours nouvelle, toujours sublime. Il est vrai qu'ils disent : « Nous n'inventons pas; nous composons, nous arran-

geons, nous choisissons. » Eh! messieurs! arrangez, composez, choisissez; mais que la base de vos arrangemens soit quelque chose qui frappe tout le monde comme vraie, que vos compositions ne se perdent pas en étranges créations de poésie fantastique. Ne tâchez pas d'être plus beaux que la campagne, l'eau, les bois et le ciel. Si, en copiant cela avec l'intelligence, avec la force, avec la simplicité et l'élévation qui sont nécessaires, vous arrivez à faire à peu près illusion, vous serez de grands peintres. Je sais bien que vous allez me crier : « Fi! que c'est bonhomme, du paysage à la Jolivard ou à la Gué! » Eh bien! oui, bonhomme ; mais cette bonhomie, je vous en défie, messieurs. Faites-moi une petite cabane avec une mare, un arbre, et, au dessus de tout cela, des nuages marchant dans l'air; que ce soit la nature du Nord ou celle de notre Provence; que ce soit l'Italie ou l'Afrique; que ce soient les bords du fleuve Saint-Laurent ou ceux du Gange; tout ce que vous voudrez, mais la réalité d'abord.

Cette réalité, je la trouve dans les excellentes études de M. Jolivard, dans ses forêts non

moins belles; je la trouve dans ces petites vues rustiques, dans cette vue de l'église de Notre-Dame-du-Puy, dans cette mer du Puy-de-Dôme de M. Gué. Ce sont là, selon mon goût terre-à-terre, de bons paysages. Voulez-vous que M. Jolivard soit quelquefois un peu gris, que M. Gué soit parfois un peu timide, je l'accorderai; mais l'un et l'autre sont vrais d'aspect : ils me rappellent ce que j'ai vu; ils me racontent ce qu'on m'a raconté cent fois, et j'ai devant leurs tableaux le même plaisir que j'ai à relire Lafontaine, que je sais par cœur. Voilà pour moi les vrais paysagistes.

MM. Édouard Bertin, Aligny et Corot ont aussi la volonté d'être vrais; quelques-uns de leurs tableaux ont l'air de la nature vue au miroir noir. Ce qui me plaît peu dans leur système (car ces messieurs ont un système, et c'est dommage), c'est l'exécution. Leurs arbres sont lourds, leur couleur est uniforme; tous leurs plans sont de la même facture, largement empâtés, mais sans profondeur. Il y a deux belles choses de M. Aligny sous le rapport du style, ce sont des arbres dessinés à la plume.

A cette manière, qui fait la naïve et qui n'est qu'un mensonge plus habile qu'agréable, je préfère de beaucoup celle de MM. Roqueplan et Dupressoir; elle a du charme, de la séduction. M. Roqueplan sait représenter le soleil et la vapeur qui court le matin sur les bords de l'Océan. Il sait, aussi, bien peindre la mer; ce qui est très-difficile. Les efforts de six ou huit artistes pour arriver à un peu de vérité dans le genre *marine* le prouvent assez. Sa *Vue des côtes de Normandie* est un excellent ouvrage; il appartient en propre à M. Roqueplan; son joli tableau de *la Lecture* appartient à Watteau.

M. Isabey est au rang de nos peintres de marine les plus distingués; il a fait de grands progrès depuis trois ans. Il ne nous a rien donné de son voyage en Afrique, qui a dû lui fournir pourtant bien des sujets. J'ai vu M. E. Isabey dessinant à Sidi-el-Ferruch un panorama de la campagne comprise entre Torre-Chica et Sidi-Kalef. Il est fâcheux qu'il n'ait pas donné une vue générale, à l'huile, de cette partie intéressante du pays qui précède Alger, comme M. Labouëre a donné celle

d'Alger prise de la route de Bélida (1). Il a laissé prendre à M. Gudin tout l'avantage de l'exploitation d'une chose nouvelle. M. Isabey a exposé une *Vue de Dunkerque*, tableau très-remarquable auquel on ne peut reprocher qu'une trop grande largeur d'exécution, qui donne aux objets des premiers plans un vague de formes peu satisfaisant, et le gris du ton local (1). Dans *les Contrebandiers*, la mer est

(1) Cet ouvrage est fort estimable. Il donne une très-juste idée du pays. M. Labouëre était, je crois, officier d'état-major dans l'armée expéditionnaire. C'est un amateur distingué.

(2) Sous le n° 2770, figure dans le grand salon un tableau dont le mérite de l'exécution fait toute l'importance ; c'est comme un poëme que le charme du style soutient jusqu'au bout, quoiqu'il lui manque un sujet. A gauche une falaise élevée ; au dessous une barque à sec sur la plage ; auprès, des poissons par monceaux ; à droite un bateau poussé à la mer par quelques pêcheurs, et au milieu du tableau une petite fille réfléchie qui regarde le large et attend peut-être le retour de sa mère. Voilà toute la composition, tout le drame ; et cela est délicieux. L'enfant aux jambes nues, aux bras nus, à la tête découverte, est charmante. La barque, les poissons,

rendue avec beaucoup de talent et de vérité. *Le Port de hallage* est une jolie petite étude dont le ciel marqueté de points blancs eût gagné peut-être à prendre des formes plus larges. *L'Alchimiste*, et *le Souterrain* où des prêtres s'exercent au maniement des armes, sont deux très-bons ouvrages, les meilleurs de leur auteur.

Les effets de soleil levant ou couchant classent M. Gudin parmi les peintres vrais comme je les comprends. S'il y a quelquefois un peu de mollesse à reprendre à ses premiers plans, il n'y a que des éloges à faire de ses eaux, de ses ciels et de l'étonnante magie de sa lumière. La *Vue de Caen*, si vivement colorée, si énergique de ton et d'effet, range M. Gudin parmi

le terrain et les rochers les plus voisins du premier plan sont d'un ton et d'une facture superbes. Les rochers du fond sont moins bien : gris et lavés. Le ciel est énergiquement touché ; mais l'énergie y est poussée trop loin. Il vient disputer aux premiers plans leur place et leur importance, et il leur nuit au lieu de leur servir par son éloignement. C'est un défaut commun à plusieurs des peintres de la nouvelle école que cette manière d'indiquer les *ciels*, et de les faire heurtés.

les paysagistes-poëtes. *La Vallée d'Arques*, où le ciel est d'une belle composition, mais où les devans ne sont pas assez détaillés, est aussi dans la catégorie des paysages poétiques. *Le coup de vent du 16 juin 1830, à Sidi-el-Ferruch*, procède des deux classes, poétique et réel tout à-la-fois. C'est véritablement un tableau d'histoire que celui-là ; les choses se sont passées en Afrique comme vous les voyez. Le 16, à quatre heures du matin, il faisait un temps délicieux ; pas apparence de vent, la mer calme, le ciel clair et sans nuages ; le débarquement du matériel de l'armée s'opérait sans obstacle ; l'établissement à terre s'achevait. De petites affaires de tirailleurs occupaient les avant-postes, et le bruit de quelques coups de fusil troublait seul le vaste silence de cette grande scène pleine de mouvement, qui, vue du point où j'étais placé en rade (la dunette de la bombarde *le Finistère*), avait un charme indicible. Quelques bâtimens du convoi arrivaient au mouillage ; d'autres appareillaient, retournant en France chercher des vivres, ou éloignés à dessein par l'amiral Duperré, qui dégageait autant qu'il le pouvait la

baie de Torre-Chica, de peur de compromettre dans un coup de vent tous les navires sous sa responsabilité. Cette prévoyance n'était point inutile ; car, à sept heures, quand rien ne semblait devoir le faire craindre, un orage terrible se forma ; une chaleur suffocante l'avait annoncé pendant un quart d'heure ; le ciel se chargea de nuages épais qui crevèrent bientôt en torrens de pluie ; le vent souffla du nord-ouest avec violence ; et, au bout d'un quart d'heure, la rade offrit le spectacle le plus alarmant. La mer, creuse et tourmentée par la forte brise du large, rendit les communications très-difficiles avec les chaloupes ; aussi nos pauvres matelots firent véritablement acte de courage dans les embarcations qu'on envoyait au secours des bâtimens que la tempête mettait en danger. L'équipage du grand canot de la frégate *la Surveillante* se fit beaucoup d'honneur par sa constance à lutter contre la lame, qui menaçait à chaque seconde de le faire chavirer, et d'autant plus qu'il approchait davantage de la gabarre *la Vigogne*, à laquelle elle portait une ancre. Je n'oublierai pas les angoisses que nous fit

éprouver ce combat de vingt braves hommes contre la mer furieuse. L'officier qui les commandait (un lieutenant de vaisseau dont j'ai eu le malheur d'oublier le nom) se montra aussi habile qu'intrépide. L'ancre qu'il amenait fut mouillée, et servit à appuyer le bâtiment de notre ami de Sercey, qui se serait infailliblement perdu à la côte si sa chaîne avait cassé. C'est *la Vigogne* que M. Gudin a représentée, talonnant sur le fond de quatre brasses, où elle avait été forcée de mouiller quelques heures auparavant; elle est au milieu d'eaux jaunes et écumeuses; elle tire des coups de canon pour avertir du péril qu'elle court; un bâteau à vapeur est près de la gabarre, et des chaloupes cherchent à l'approcher. A droite du tableau, le groupe de constructions blanches de la petite tour (*Torre-Chica*) et du marabout de Sidi-el-Ferruch se détache sur le ciel noir; au pied de la petite élévation où se trouvent ces maisons dans lesquelles on avait établi le quartier-général, est le camp avec ses différens quartiers, ses rues, son parc d'artillerie, ses hôpitaux et ses boulangeries commencés sous de grandes tentes peintes en

jaune; sur le devant, le chemin, bordé d'aloès et de raquettes, qui conduit de la grève de la baie de l'est à la petite tour; à gauche du spectateur, le commencement de la plaine de Mitidja. Que de souvenirs tout cela me rappelle! Voilà la plage où s'est fait, comme par miracle, en moins de douze heures, ce débarquement de quinze mille hommes, de cent chevaux, de trente pièces de canon et d'une première partie considérable du matériel immense qui suivait nos soldats; c'est là que notre marine a montré ce que peut l'intelligence supérieure de ses officiers, secondée par le zèle, l'adresse, la constance et le dévouement de ses matelots; c'est là que j'ai vu des marins rester dans l'eau pendant deux ou trois heures pour empêcher l'échouage des chalands que la lame portait à terre, et se faire pilotis pour consolider les débarquadères soulevés par les flots; c'est là que j'ai vu douze hommes de cet excellent équipage de *la Surveillante*, dont je parlais tout à l'heure, enlever et mettre, sur la dune voisine du rivage, des mortiers de bronze que les soldats du génie n'auraient pu enlever qu'avec des appa-

raux longs à établir. Ce palmier me rappelle M. Dennié, qui avait planté sa tente auprès de cet arbre, le seul de son espèce sur toute la plage de Sidi-el-Ferruch. Là, M. l'intendant-général nous donnait chaque jour le spectacle de son luxe de si bon goût, et déjà si oriental au moment où nous touchions à peine le sol africain. C'est au pied de ce palmier que, tout en écoutant les employés des différens services de l'administration, il se laissait dépouiller, par un valet, de la belle robe de chambre d'étoffe blanche à ramages éclatans, qui nous le faisait reconnaître de loin, permettait qu'on lui passât son habit brodé, qu'on lui ceignît son épée, qu'on échangeât sa toque de velours contre un chapeau militaire, et montait enfin sur son admirable cheval noir, qui était pour moi un souvenir des boulevards de Paris et du bois de Boulogne; car il me semble que souvent je l'y avais vu, fier et doux, emportant d'un pas rapide madame Malibran, si ardente à l'écuyage, comme disait Marot.

Vous me pardonnerez cette longue digression; vous savez ce que c'est que de parler des

choses qui vous ont laissé une mémoire agréable; on est facilement babillard. D'ailleurs, nous causons. Si j'avais eu la prétention de faire un livre, je me serais abstenu de ces longueurs; je me serais renfermé dans le cadre étroit d'une critique froide et empesée; j'aurais mesuré les tableaux, toisé les talens, analysé les qualités pratiques, et, si j'avais été bien ennuyeux, vous auriez jeté le prétentieux catalogue. Je n'ai plus qu'un mot à vous dire à propos de *la Vigogne*. Elle avait beaucoup souffert dans la matinée; chaque coup de tangage menaçait de la mettre en pièces, et donnait aux bordages de son pont les ondulations vives du serpent qui marche. L'équipage devait être très-fatigué, et nous pensions que notre pauvre Sercey, qui, la veille au soir en nous quittant, avait manqué de se tuer dans une chute, pouvait être malade. Nous prîmes la résolution d'aller le voir. Le vent commençait à mollir, mais la mer était grosse encore. Nous allâmes chercher Gudin, qui devait venir dîner avec nous; il était à terre. Nous nous rendîmes à bord de *la Vigogne*, M. Roland et moi. Jamais repas ne fut plus gai que celui-

là. On était à peine sorti d'un danger qui allait peut-être recommencer dans une heure; nous mîmes à profit le répit qui nous était donné. Quelle bonne et franche gaîté! quelle douce insouciance de l'avenir! quel prompt oubli du mal presque présent encore! Ce caractère du marin est admirable! Le bâtiment roulait au point de ne pas nous permettre de rester assis sur des chaises; rien ne pouvait tenir sur la table; les mets fuyaient devant notre appétit comme si quelque Harpie moqueuse nous les eût enlevés. Nous restâmes debout, les pieds au roulis, et nous tenant d'une main aux barreaux, faisant ainsi épontilles ou cariatides. C'est un des épisodes les plus amusans pour moi de notre campagne d'Alger.

Je reviens au tableau de M. Gudin, dont j'ai cet éloge à faire qu'il est excellent de vérité locale et d'expression du sujet. Le peintre a représenté dans une vive et brillante esquisse le coup de vent du 27, qui, ainsi que celui du 16, montra quelles chances courait le débarquement, heureux le 14, et qui pouvait être terrible si le nord-ouest avait soufflé ce jour-là comme le surlendemain. Le ton du ciel, le

nuage déchiré et fouetté par le vent, les vagues soulevées, le mouvement des navires qui semblent des vaisseaux fantastiques dansant aux chansons du démon de la mer, sont rendus avec un incroyable bonheur. Si vous voulez avoir une idée exacte, complète, de la terre et du ciel africains, regardez *la Canonnade d'Alger par l'escadre française*. M. Gudin s'y est surpassé. Le soleil brûle, le ciel est embrasé, la mer calme reflète des rayons ardens qui changent la couleur de ses eaux que le soir rendra si bleues. Les terrains sont vrais plus que je ne puis dire; il faut les avoir vus pour juger de cette réalité poétique. Ceci est un bel ouvrage de tous points. La canonnade est bien rendue. Ce fut une diversion que l'amiral Duperré opéra au profit de l'armée qui était alors devant le château de l'empereur; jamais la marine n'a eu la prétention de faire passer cela pour un combat. Si les Turcs avaient bien tiré, cependant, l'escadre aurait souffert, car les boulets des forts d'Alger dépassaient les vaisseaux. La part de l'armée de mer, dans l'expédition, n'était pas la bataille; le rôle auquel elle était destiné était moins éclatant, moins

glorieux; elle n'a fait que le débarquement, mais les hommes capables d'apprécier les difficultés de cette opération, et qui l'ont vue exécuter, diront, s'ils sont impartiaux, que nos marins y furent admirables (1).

Une esquisse, au bas de laquelle à côté du nom de Gudin se lit celui de M. Delatouche, à qui elle appartient, est remarquable par la chaleur du coloris et la facilité du pinceau. Le plus grand ouvrage de l'artiste est le naufrage en pleine mer du navire *le Colombus* secouru par *la Julia*, de Bordeaux, capitaine Desse. C'est un drame maritime plein d'intérêt. Les détails en sont reproduits avec une exactitude

(1) Puisque je parle d'Alger et des ouvrages qui se rapportent à cette campagne, je ne dois pas oublier deux tableaux de M. Wachsmut qui reproduisent des sites des environs de la ville. L'effet en est franc et naïf. Les larges habitations blanches qui se détachent vivement sur l'azur foncé du ciel ont un caractère original. M. Wachsmut est élève de M. Gros; son début donne des espérances. Il a peint à Palma (Majorque) un grand nombre d'études intéressantes dont je regrette qu'il n'ait pas fait usage encore pour l'exécution de quelque ouvrage un peu capital.

très-spirituelle. L'effet n'est pas aussi heureux qu'on pourrait le désirer. Le ton est généralement un peu gris, la mer est savonneuse. Le plus grand défaut du tableau est sa dimension. Avec de moindres proportions il eût été beaucoup mieux, je crois. Quelques pouces de toile de moins à gauche et en bas le modifieraient peut-être très-heureusement.

M. Garnerey a exposé son tableau de *la Bataille de Navarin* qui est froid, mais auquel on ne peut guère reprocher cette absence de chaleur quand on sait que c'est surtout un tableau géographique que l'auteur a voulu faire. *La Pêche au hareng* du même artiste est un ouvrage estimable. La prodigieuse quantité de goëlands que le peintre y a introduits lui donne un caractère singulier.

Dans la représentation du *Combat de Navarin* M. Charles Langlois est bien supérieur à M. Garnerey. Le tableau de M. Langlois est composé avec une intelligence pittoresque et maritime que j'ai entendu louer par tous les officiers qui assistaient à l'affaire du 20 septembre 1827. La peinture pourrait être plus finement traitée, mais non pas avec plus de

sentiment et d'énergie. C'est un portrait qui frappe, qui intéresse; mais dont l'exécution n'est pas précieuse. J'aime mieux cela, quant à moi, que toutes les mignardises du monde. Avec un peu plus de délicatesse seulement, l'ouvrage de M. Langlois serait parfait. C'est par cette page historique que l'artiste a préludé à la composition de son *Panorama de Navarin*. L'idée de ce spectacle est un trait de génie. Un vaisseau matériellement vrai, *le Scipion*, est au milieu de baie de Navarin; le spectateur est ainsi témoin et comme acteur du combat qui se passe autour de lui. Le succès que ce Panorama obtient dit assez le mérite et l'utilité de cette création qui a apporté à Paris des notions de marine très-utiles (1).

M. Tanneur a fait la campagne d'Alger, et nous n'avons de lui que trois *Vues de Marseille*. Elles sont bien. Ce peintre fait des progrès. Il ne faut plus parler de M. Crépin; je n'ai pas le courage de critiquer ses marines quand je me rappelle qu'il fit autrefois *le Nau-*

(1) M. Langlois a exposé une *Bataille de Montereau* pleine de mouvement et d'énergie.

fuge des canots de MM. de Laborde et *le Combat de la Bayonnaise*, un des meilleurs ouvrages du genre.

M. Jugelet commence assez bien. M. Gilbert continue à être dessinateur fin, exact, mais un peu froid. Son *Débarquement de l'armée d'Afrique* et son *Attaque des forts le 3 juillet 1830* me paraissent deux dessins fort estimables. Cet artiste avait fait à Alger un Panorama très-intéressant.

Revenons aux paysagistes qui ne s'occupent pas de marine. J'ai trop peu de temps pour analyser tout ce qu'ont produit les hommes qui se sont acquis depuis plusieurs années des réputations plus ou moins méritées dans la peinture de paysage. Ce genre est, avec celui du portrait, le plus largement représenté au salon. C'est là surtout qu'est sensible la tendance de l'art moderne vers le nouveau. Les paysagistes cherchent plus que tous les autres peintres peut-être. Il en est parmi eux qui ont pris une manière il y a quelque dix ans, et qui s'y tiennent; ils s'y trouvent bien. M. Victor Bertin est à la tête du paysage à la Valenciennes. C'est toujours son style élégant et épuré comme

les Églogues de Virgile ; seulement Virgile a plus de soleil, une verdure plus large, une Italie plus chaude. M. Rémond a fait un grand paysage historique où il a introduit *Ulysse*, et un autre dont *Stanislas* est la figure principale. Certes cela est très-bien fait ; mais ce n'est ni assez naturel pour me saisir, ni assez poétique pour me faire rêver. M. Régnier a outré un peu sa manière, qui était originale ; il a poussé aux tons bruns et gris. Sa forêt de Bretagne a de très-jolis détails. Aimez-vous les paysages de M. A. Bourgeois ? Oui. Tant mieux ; il est bon que les goûts soient divers ; je suis sûr au moins que l'artiste trouvera des éloges ; moi je ne dis pas que ce soit un peintre sans talent. M. Watelet est brillant de ton ; sa vue de Rouen n'est pas autant goûtée que les précédens ouvrages du même auteur, dont le talent est pourtant toujours le même. Je ne puis que mentionner les ouvrages de MM. Coignet, Giroux, Brascassat, Richard, dont chacun mériterait un examen particulier ; ceux de MM. Boisselier, Dagnan, Baccuet, Boyenval, Philippe, qui ne frappent pas tout d'abord comme des chefs-d'œuvre, mais qui gagnent

à être vus avec soin. Je n'ai qu'une ligne flatteuse à donner aux charmantes aquarelles de M. Ciceri; une autre à M. Hubert, auteur de beaux dessins à la sépia; une autre à M. A. Joly, qui est un artiste très-distingué dans le genre de M. Hubert; un mot à M. Atoche, un à M. Malbranche, qui fait assez bien les effets d'hiver; un à M. Régny, dont les petites vues prises au royaume de Naples sont un peu trop resplendissantes de tons blanchâtres, mais cependant ont de l'agrément et de la vérité; un à M. Storelli, un à M. Canella. Je ne puis oublier M. Smargiassi, qui est un homme d'un vrai talent, et M. Ricois, qui a un mérite différent, inférieur peut-être, mais qu'on ne saurait méconnaître sans injustice. Peut-être qu'arrivé à la fin de cette revue rapide je dois dire comme ce personnage d'un drame de M. Hugo : *J'en passe, et des meilleurs;* je serais désolé d'avoir manqué de mémoire, et plus encore d'avoir manqué de goût.

Je termine ce chapitre en parlant de M. Paul Huet. C'est un oseur; il n'a voulu ni du moderne paysage historique, ni du style de Poussin, ni de la simple et naïve réalité de M. Gué;

il s'est fait paysagiste d'expression, si l'on peut parler ainsi. De la nature, il n'a pris que la poésie ; non la poésie douce et attrayante, mais une autre que j'appellerais volontiers convulsive. Il voit tout au travers de ce prisme qui lui noircit le ciel, la verdure et l'eau. La forme le touche peu ; c'est comme M. Delacroix qui a besoin de faire comprendre sa pensée, et qui altérera le type de ses figures jusqu'à les descendre à la dernière laideur, pourvu que ces laids visages disent bien haut ce que le peintre aura voulu dire. L'exécution de M. Huet est sauvage ; cela a l'air d'un parti pris de malpropreté. Il semble qu'il faudrait la tempête pour émouvoir une des feuilles de ses arbres ; ses eaux sont brillantes comme la matière qui, sortie enflammée du fourneau d'un fondeur, commence à devenir froide et se tache de filets rougeâtres, verts et bleus ; ses prés, ses arbres sont étincelans d'escarboucles et d'or. Il y a de la lourdeur, de la dureté, de l'uniformité dans tous ses tableaux, et avec cela une profondeur, un sentiment, une richesse d'imagination qui étonnent. Je crois que M. Huet est dans une voie d'exagération dont il peut

très-bien sortir sans perdre son originalité. A sa place j'essaierais; cependant il y a probablement pour lui, comme pour tous les peintres dont je critique librement les ouvrages, de meilleurs conseils que les miens; ceux des artistes. Les artistes s'y connaissent mieux que moi, pour deux raisons; la première, parce qu'ils sont artistes; la seconde..... Allons voilà que je ne sais plus la seconde raison du pourquoi!

Portraits.

D'où vient qu'il y a si peu d'excellens portraits? L'Académie proposera peut-être un prix pour la solution de cette question. Plaise au ciel que les critiques fassent mieux que les peintres!

J'ai compté jusqu'à douze cent cinquante portraits, et je me suis arrêté là, effrayé de ce débordement de figures aristocratiques, bourgeoises, grandes, petites, laides, belles, jolies, maniérées, niaises, naïves, jaunes, rouges, violettes, grises, jeunes, vieilles, en pied, en buste, à l'huile, au pastel, en miniature, au crayon, en plâtre, en marbre; que sais-je?

Deux causes nous valent l'exposition de

tant de portraits : la vanité de quelques-uns des modèles, puis le besoin qu'ont les artistes de faire connaître leur mérite dans un genre qui est le plus commercial. Maintenant que la grande peinture est perdue, parce qu'il n'y a point d'amateurs qui aient des galeries capables de recevoir un tableau de vingt pieds, parce que le gouvernement constitutionnel est essentiellement économe de sa nature, parce que les croyances religieuses, qui sont une poésie pour le peintre, nous manquent tout-à-fait, il faut que l'artiste exploite les amours-propres ou les affections de famille.

Je trouve au Louvre peu de portraits de hauts fonctionnaires ; autrefois ils abondaient. La peinture officielle ne compte guère que six ou huit morceaux. Le hasard veut qu'ils ne soient pas très-heureux. Dans le portrait en pied du roi par M. Hersent, je ne saurais louer que la tête, encore est-ce moins sous le rapport de la peinture que sous celui de la ressemblance ; le reste est commun et lourd. Le portrait de la reine, par le même artiste, est froid et maigre. On trouve joli celui du jeune duc de Montpensier ; j'y voudrais un peu plus

de fermeté et de nature. M. Hersent est malade; sa peinture se ressent de cet état de faiblesse; et puis je ne sais si je me trompe, mais les ouvrages de M. Hersent, cette année, m'ont l'air de marchandises dont la signature du fabricant fait toute la valeur.

M. Scheffer (Ary) n'a pas réussi dans son portrait équestre de S. M. Louis-Philippe. Il ne faut cependant pas comparer à cet ouvrage faible d'un peintre habile l'œuvre d'un commençant qui a encore tout à apprendre. M. Dirat, avant d'aborder les grandes toiles, fera bien d'étudier les élémens du dessin et de la peinture. Les portraits de MM. de Talleyrand, Dupont (de l'Eure), Delaborde et David, par M. Scheffer, sont très-ressemblans; mais ils sont traités un peu trop en esquisses (1).

(1) M. Ary Scheffer est d'une grande fécondité. Son pinceau facile seconde à merveille la disposition improvisatrice de son esprit. Les drames qu'il crée procèdent tous d'une donnée originale, mais qu'il a déjà reproduite tant de fois qu'elle est maintenant un peu commune. Sa philosophie est mélancolique, douce, sympathique pour les âmes tendres et affligées; son style est simple, quelque-

M. Henri Scheffer, l'auteur d'un fort bon tableau de *Charlotte Corday*, où le principal personnage est une figure remarquable sous le double rapport de l'expression et du sentiment, a exposé le portrait d'une jeune femme que je trouve charmante. C'est d'après ce même modèle que M. Steuben a composé son tableau d'une jeune mère allaitant son enfant. Ce morceau est très-agréable, mais l'étude dont j'ai parlé, page 106, semble mieux encore. M. Steuben a fait un portrait de M. Champion,

fois élevé ; sa pantomime est naturelle, plus méditative qu'animée par la passion ; sa couleur, qui manque parfois de solidité, et s'étend trop souvent sur la toile comme un lavis, a une poésie qui la rapproche de celle de Rembrant ; son effet est ordinairement sévère, grave, mais un peu systématiquement peut-être. M. Ary Scheffer est un homme d'un talent incontestable ; il intéresse les spectateurs de toutes les portées d'intelligence ; le mystère dont il enveloppe ses scènes plaît assez généralement : on lui voudrait cependant une exécution d'une négligence moins affectée. Il a de fort jolis types de tête ; celui d'une femme blonde, qu'il place presque dans tous ses tableaux, est surtout charmant. Le grand nombre des ouvrages de cet artiste exposé cette année m'en interdit

si connu des pauvres sous le non de l'*homme au petit manteau bleu ;* il est très-bien.

J'ai dit ailleurs ce que je pense des portraits de M. Decaisne. Je n'ai pas non plus de mention à faire ici des admirables productions de madame de Mirbel, qui comme peintre de portraits occupe dans l'école française le rang que M. Robert (Léopold) occupe comme peintre d'histoire. Des portraits que fait cette dame à un portrait qu'on a fait d'elle il y a loin; cependant l'ouvrage de M. Champmartin est remarquable. La composition en est simple et assez originale ; le modèle est représenté

une analyse détaillée ; je ne puis qu'indiquer ce qui obtiennent le plus de succès : *Faust* et *Marguerite*, morceaux d'une profonde expression ; *le Retour de l'armée,* petit tableau très-complet, d'un effet charmant, d'une pantomime vraie et touchante, d'un bon dessin et d'une couleur plus franche que tout le reste de l'œuvre du peintre; *le Christ et les Enfans*, petite page d'histoire poétique d'un style agréable ; *la Ronde*, où le groupe des enfans danseurs a de la grâce; *la Barricade de juillet,* où il y a de l'énergie et du mouvement, mais qui reste bien inférieure à celle de M. Delacroix, avec laquelle d'ailleurs, elle ne paraît pas avoir l'intention de lutter.

debout, coiffé d'un petit chapeau rose, sans prétention, vêtu d'une robe de mousseline à petits bouquets. Il n'y a pas là cette affectation qu'ont tant de portraits de femmes de ressembler à une page enluminée du *Journal des modes*. La tête est bien peinte, d'une couleur agréable, d'une heureuse ressemblance; la main gauche est d'une jolie forme, la droite est moins bien. Les bras, qui se montrent au travers de la mousseline, sont un peu mous. En général, ce qu'on reproche à M. Champmartin c'est de faire de la chair sous laquelle il n'y pas d'os; la fermeté est une qualité qui manque à son dessin. Ce défaut est surtout sensible dans un portrait qui avait besoin d'être accentué, celui de M. le général Lamarque. M. Mennechet, d'ailleurs fort ressemblant, est aussi de cette peinture mucilagineuse qui s'attache aux surfaces seulement, et les épaissit sans leur donner une base osseuse. Le portrait de madame la marquise de V..... est d'un dessin solide; celui d'un vieillard qui ressemble à feu M. Labbey de Pompières a aussi ce mérite. Des ouvrages de M. Champmartin, le portrait de M. le duc de

Fitz-James est celui qui a obtenu le plus de succès. Il est très-bien en effet; vrai, spirituel et fin, il est ressemblant et d'une bonne couleur. Le jeune artiste a fait de grands progrès; il est appelé à tenir un rang très-distintingué dans la peinture de portraits. Il reçoit les conseils d'une personne pleine de goût, d'esprit et de talent, qui, n'abondant pas trop dans son sens, et lui montrant, par son exemple à elle, que la fermeté du dessin et la séduction de la couleur ne sont pas incompatibles, lui rendra un service que les critiques des gens de lettres seraient impuissans à rendre.

Le portrait de madame Alphée de Vatry par M. Bouchot a été remarqué. La tête est fort bien peinte; les mains sont peu agréables. L'aspect du tableau est fâcheux, l'artiste ayant réuni des couleurs tapageuses qui crient de se trouver ensemble. Robe jaune clair, épaulettes de rubans rouges, vase bleu lapis, fleurs éclatantes. M. Fleury (Robert) a abusé un peu, non pas du rapprochement des tons brillans, mais de l'éclat d'un rouge uniforme et sans dégradation, dans la peinture de la robe de madame Duchênes, ce qui la rend

quelque peu dure. Le portrait est d'ailleurs très-estimable. Les mains sont une étude vraie et dans un sentiment juste. La tête se détache peut-être trop vivement sur le fond ; l'harmonie générale du morceau aurait gagné à ce que l'opposition des tons de la chair à ceux de l'étoffe brunâtre qui tapisse l'appartement fût mieux ménagée. Le portrait en pied d'un petit enfant de M. Schikler tenant à la main un fouet de chasse est fort joli, quoique le jaune y domine plus qu'il ne convient, je crois. La tête du marmot est charmante ; il a les yeux écartés, et je suppose que c'est ainsi dans la nature. Les accessoires sont traités d'une manière habile. Le portrait des enfans de M. Vigier est bien aussi ; l'artiste a cherché à y rappeler Lawrence ; mais l'imitation n'est pas le péché d'habitude de M. Fleury. Le portrait de M. Guénin en est la preuve : il est bien en propre à son auteur, et c'est un très-bon morceau.

Les portraits de M. Court sont un peu durs ; le plus agréable, sinon le meilleur, est celui d'une jeune dame coiffée à la chinoise, et dont les cheveux, par derrière, cèdent à l'impul-

sion du vent. La tête est jolie d'expression; la robe de mousseline est fort bien rendue.

M. Bottot, ancien secrétaire du Directoire, a été peint par M. Rouget. Je ne puis que louer ce portrait. Je trouve également bien les portraits de M. Milbert et d'un notaire dont j'ignore le nom, par M. Rouillard, qui conserve sa réputation. M. Goyet fils a fait une tête d'étude (son portrait, je pense) pleine d'énergie et d'un bon effet; j'aime beaucoup moins son *Triomphe de Cimabué*, tableau qui a l'air d'une guirlande d'étoffes et de fleurs, mais qui n'est cependant pas sans quelque mérite.

Le portrait de mademoiselle Sontag, par M. Delaroche, me paraît mauvais. L'expression vous paraîtra peut-être un peu crue, mais elle est consciencieusement vraie. La jolie Allemande est violette et noire de la tête aux genoux; sa chair est dure : tout cela est lourd et disgracieux. L'artiste s'est trompé ici complétement; et, si vous ne me croyez pas, allez dans la galerie des dessins voir le petit portrait d'une dame vêtue de noir et coiffée d'une toque à plumes. Comparez ensemble les deux ouvrages! le dernier est un chef-d'œuvre,

un morceau de maître; l'autre est si loin de ce mérite qu'il ne semble pas qu'il provienne du même auteur. Je puis être sévère cette fois pour M. Delaroche, parce que, juste toujours autant qu'il est en moi de l'être, je le louerai beaucoup ailleurs.

Un jeune homme, dont le nom n'avait pas encore figuré au livret du salon, a fait un portrait de famille dans lequel il y a du talent. Deux des personnages de cette nombreuse réunion d'hommes, de femmes, et même d'animaux, sont bien : celui qui pose, au milieu de la toile, une main sur la hanche, comme l'homme à la barbe rousse de Tintoret, et celui qui se voit de profil contre le cadre, à droite. M. Brémond mérite d'être encouragé.

Madame Paradol a été peinte d'une manière charmante par M. Eug. Devéria. Je ne voudrais qu'un peu plus de fermeté dans le modelé de quelques parties de la tête.

M. Kinson, M. Hayter, M. Dubuffe ont eu de ma part les éloges qu'ils méritent, pages 31 et suivantes de ces Ébauches critiques.

Les portraits de M. Belloc sont œuvres d'assez bon coloriste; ceux de M. J. Langlois

sont œuvre de dessinateur. David, peint par M. Langlois, a été loué beaucoup; j'avoue que c'est un morceau consciencieux et d'une ressemblance exacte, mais il me plaît peu. Je préfère cette dame très-vraie d'expression et d'un bon modelé, qui ne pêche que par l'excès du bien fait dans les accessoires, qu'on a raison de sacrifier ordinairement.

M. Lepaulle s'annonce d'une manière à faire espérer beaucoup de lui. Son portrait de mademoiselle Grevedon est fort agréable; tout ce qui accompagne la tête est traité avec goût et facilité. Le portrait de mademoiselle de Soie, une des plus belles personnes de Toulon, n'est pas aussi heureux; le ton des chairs est généralement un peu jaune. L'artiste a conservé aux yeux, aux bras et aux mains leur beauté particulière; mais il est resté en général fort au-dessous de la nature élégante, gracieuse et noble de son modèle. Le portrait de madame de Soie est meilleur que celui de sa fille; il est vrai que la tâche était moins difficile pour l'artiste. M. Lepaulle a fait plusieurs portraits en pied, de petites proportions, qui sont généralement aussi bien, mais qui me semblent

courts. Ceux de Dabadie, dans le costume de *Guillaume Tell*, et du général Valazé, me paraissent préférables aux autres. M. Lepaulle cherche la couleur ; il est déjà dans la bonne voie ; son coloris est cependant encore un peu lourd.

Un portrait de M. Pierret, en costume d'artilleur, range M. Schwiter parmi les coloristes. C'est un bon début.

Parmi les portraits dessinés, j'ai remarqué celui de M. Dittmer, l'un des spirituels auteurs des *Soirées de Neuilly*, par M. Henri Monnier. Il est d'un effet piquant et d'un bon caractère. M. Monnier, qui a créé un genre dans la caricature dessinée, parlée, écrite, tente une nouvelle carrière. Il entre au théâtre, où il va mettre en action les *charges* spirituelles que son esprit observateur a composées d'une manière si originale. C'est un artiste d'une humoureuse (1) gaîté, d'un comique profond et

(1) Je demande bien pardon à l'Académie et à M. Noël de ce barbarisme ; mais il m'est nécessaire pour exprimer une idée qui, dans la langue anglaise, se rend par le mot *humour*.

vrai. Je serais fâché que les études théâtrales lui fissent abandonner la plume et le crayon.

Il me reste à vous parler d'un portrait qui me paraît un des chefs-d'œuvre de ce genre ; je veux dire le *portrait en pied de M. le maréchal Maison*, par M. Léon Cogniet. Voyez l'énergie du dessin, l'éclat de la couleur, l'harmonie de l'effet, la fermeté de la touche, le bon goût des accessoires, la ressemblance distinguée de la tête, la tranquillité de cet ensemble brillant et solide, et dites si j'exagère en plaçant ce morceau au premier rang des bonnes choses modernes. M. Cogniet est un de mes hommes ; il est spirituel, énergique, ferme sans lourdeur, coloriste sans recherche, expressif, correct, quelquefois pur et élevé, original sans affectation. Je ne sais pas de talent plus complet. Laissez-moi, puisque je suis sur son chapitre, vous dire quelques mots de ses ouvrages autres que le portrait du maréchal Maison. D'abord, des petits *Polonais* (1814 et 1831), aussi bien touchés que bien pensés : deux drames politiques en deux figures ; ensuite une *scène des barricades*, honorable au peuple qui, au milieu du combat, se

montra si généreux envers ses adversaires ; puis vient un *Religieux* méditant, au milieu de l'orage, sur les tempêtes du monde dont il s'est éloigné; enfin *Rebecca enlevée par le Templier*, réalisation verveuse et puissante de la scène poétique de Walter Scott. Tout cela est bien, l'épisode d'*Ivanhoe* surtout. Le mouvement des figures et des chevaux, le caractère du templier, celui du nègre, la grâce de Rebecca, qu'aucuns aurait voulu encore plus jolie, la vivacité de l'effet, la force de l'exécution font de ce morceau une chose tout-à-fait bonne. Qui ne s'estimerait heureux de posséder un pareil ouvrage! Il appartient à M. Jacques Laffitte.

Je disais, au commencement de cette petite causerie sur quelques-uns des portraits exposés au Louvre, qu'il n'y a plus d'amateurs en France qui puissent loger dans leurs hôtels des tableaux d'une certaine dimension. M. Laffitte lui-même ne fait pas exception à cette triste vérité. Dans son palais, où tout est de bon goût, il n'a pas de galerie capable de recevoir un peu de grande peinture. Généreux ami des jeunes talens, il acheta, en 1824,

la Locuste de M. Sigalon et *le Massacre des innocens* de M. Cogniet; mais il ne put les garder chez lui : *Locuste* orne le Musée de Nîmes, *le Massacre* a été échangé contre *Rebecca*. Pauvre peinture historique ! reléguée dans quelques églises que les chrétiens indifférens visitent à peine, et que l'humidité dévore; privée des secours de ces riches amateurs qui la faisaient fleurir autrefois; réduite à quêter quelques milliers de francs à la chambre des députés, où elle est mise, comme la Liberté, à la portion congrue, elle n'a qu'à mourir. Avant peu d'années elle sera morte; et l'on dira encore dans des discours officiels : « La France amie des arts, protectrice du génie... » Prose menteuse ! Ne pourrait-on arranger un gouvernement constitutionnel qui ne fût pas antipathique aux beaux-arts? Les arts sont une des gloires d'un pays civilisé, comme l'industrie, le commerce, la marine et l'art militaire : nos représentans n'ont pas l'air de s'en douter. Ce qu'ils recherchent avant tout, c'est la popularité; et un député qui a obtenu mille francs d'économie, devient populaire dans son arrondissement : c'est donc à qui obtiendra

une économie de mille francs. On se travaille en lisant le budget pour savoir sur quoi l'économie portera, et comme certaines prodigalités consacrées sont respectables, on les respecte; on cherche encore, et à la fin on trouve le paragraphe des beaux-arts. « La peinture? qu'importe, se dit-on; nous pouvons très-bien nous en passer; c'est du luxe; rognons la part des faveurs publiques. Le goût du beau ne peut se perdre chez nous : on peint de la porcelaine à Sèvres; on fait des tapis aux Gobelins! »

En vérité, si la peinture historique est médiocre, ce n'est pas la faute des artistes; c'est la nôtre à nous, citoyens, qui nommons des députés étrangers à tout sentiment d'art, et qui regardons comme peu dignes de notre intérêt toutes les questions où l'esprit de parti n'a pas son aliment. Les arts et la liberté ne sont cependant pas ennemis; je n'en voudrais pour preuve que le libéralisme éclairé et l'ardent patriotisme de la plupart de nos meilleurs artistes.

M. Bonnefond.

Encore un grand pas de fait, et ce ne sera pas le dernier. M. Bonnefond est sur la voie de la perfection où marche si librement Robert; il n'imite pas ce grand artiste pourtant, et c'est une preuve de bon sens et d'esprit. L'école lyonnaise, froide, guindée, sèche, polie, n'a plus de traces dans le grand tableau de M. Bonnefond; ceci est large, franc, naïf, assez élevé de style, assez ferme de dessin. Qui reconnaîtrait là l'auteur du *Maréchal ferrant* et de la *Chambre à louer?* Ce n'est plus ce petit drame maniéré qui allait chercher les sympathies bourgeoises, ce n'est plus cette exécution

froide et inflexible qui traitait tout de la même façon, le fer et la chair humaine, la laine et le bois; ce n'est plus cette couleur criarde qui avait la prétention de séduire et qui m'agaçait les dents, comme à la seule vue me les agace le jus de la groseille ou du raisin vert; c'est une scène grave, religieuse; c'est une largeur et une diversité de touche, un sentiment vrai de la chose à reproduire; c'est un coloris brillant et harmonieux; c'est un effet pur et énergique. Déjà la plupart de ces bonnes qualités se trouvaient dans les *Pères de la rédemption*, exposés en 1827; il me semble qu'elles sont plus développées cette année. Quelques artistes m'ont dit que M. Bonnefond avait été plus ferme il y a quatre ans que cette fois; je ne suis pas frappé de cette observation; ce qu'ils traitent d'un peu de mollesse, me paraît être une convenance de sujet. La scène des *Pères de la rédemption* se passait en plein air, à Rome, et les figures devaient s'enlever vivement sur le ciel; celle de l'*Onction* se passe dans une chapelle où la lumière ne pénètre que par une croisée étroite. Sans doute dans la large robe violette du prélat, assis à

gauche sur le premier plan, j'aimerais un peu plus de vigueur; sans doute, la barbe de l'évêque grec qui bénit le vieillard infirme qu'on lui a conduit est un peu cotonneuse; sans doute le dessin de tout le morceau aurait pu être plus serré; mais n'est-ce pas le voisinage des *Moissonneurs* de Robert qui exerce cette influence sur le tableau de M. Bonnefond? Je suis un peu disposé à le croire. Si le style de M. Bonnefond avait un degré d'élévation de plus, son ouvrage serait un excellent tableau d'histoire; tel qu'il est, c'est une œuvre d'un grand mérite.

La composition est fort simple et très-bien entendue. Une famille vient présenter son vieux père aveugle et boiteux à la bénédiction d'un évêque; le bon homme est à genoux, soutenu d'un côté par sa jeune fille, et de l'autre par son fils aîné. Le fils le plus jeune est derrière ce groupe, debout, tenant les béquilles de l'infirme. L'évêque, assis à votre gauche, sur un fauteuil que surmonte un dais de velours rouge, oint le front du vieillard avec un pinceau béni; de sa main gauche, il tient le crucifix qu'il lui fera baiser tout à

l'heure. A droite de l'officiant est un enfant de chœur; derrière lui et à gauche sont des valets d'église qui portent des éventails de plumes; plus près de vous, lisant dans un psautier, est le prêtre arménien dont je parlais plus haut. Près du groupe des paysans, se montre une femme qui se lève sur ses pieds pour voir la cérémonie. Quelques fidèles à genoux, et un suisse encasqué, peuplent le bas de la chapelle.

La tête du vieillard est belle d'expression religieuse; il a la foi, cet homme. La jeune fille qui le soutient à droite est charmante; l'intérêt qu'elle prend à la guérison du malade et qu'elle espère de cette onction sainte est rendue avec bonheur; ce n'est pas de l'esprit d'auteur, c'est du sentiment. J'aime fort la figure de l'enfant de chœur; le mouvement de sa tête inclinée vers l'épaule droite est gracieux. Son vêtement est d'un ton jaune, riche et bien entendu pour l'harmonie du groupe ecclésiastique dont il fait partie. Une figure qui me plaît aussi beaucoup est celle du porteur de béquilles, calme, sans une croyance bien vive, mais non pas tout-à-fait indifférent. Les trois

natures du vieillard, de la jeune paysanne et de ce jeune homme sont bien senties : leurs mains, d'un bon dessin et d'une couleur qui diffère selon les âges et le sexe, sont caractéristiques. Les étoffes, tapis, ornemens sont traités avec habileté et d'un pinceau libre auquel ne messiérait pas quelque peu plus d'énergie. Somme toute, ceci est un fort bon tableau.

Dans *la Tireuse de cartes*, la figure principale n'est pas jolie; la tête semble même une réminiscence du style et de la couleur qu'a définitivement abjurés M. Bonnefond. La bohémienne est très-bien, au contraire, sous tous les rapports. C'est à ce tableau qu'on pourrait reprocher avec raison une certaine mollesse.

Le grand ouvrage de mon ami Bonnefond obtient un véritable succès, et je ne saurais dire combien j'en ai de joie. L'artiste est un homme si distingué; il a eu tant de courage!

M. Bonnefond a été nommé professeur à l'école de peinture de Lyon; c'est un service réel rendu par le ministère aux arts. M. Bonnefond est estimé dans notre ville natale; il y avait une grande réputation quand il avait beaucoup de talent dans une mauvaise ma-

nière ; maintenant qu'il a changé entièrement de système et que son talent a prodigieusement grandi, il serait bien étrange qu'on eût moins foi en lui. Je pense qu'on le croira, quand il dira aux élèves lyonnais, sur lesquels M. Revoil a déteint, qu'ils doivent chercher le naturel et la véritable grâce. L'école lyonnaise peut devenir très-importante sous la direction d'un homme qui a montré un véritable amour de l'art, en quittant la fausse gloire acquise pour l'étude sérieuse de la nature et des maîtres !

Horace Vernet.

Il est encore bien grand à ce salon, quoi qu'en disent les détracteurs de sa manière. Il est toujours lui; Rome l'a fait plus fort, mais non pas autre. S'il avait cherché à peindre comme tel maître, à dessiner comme tel autre, à se faire imitateur enfin, il aurait perdu tout son caractère, toute son individualité si précieuse, si spirituelle, si vive. Il a étudié, il étudie toujours, mais en gardant son sentiment intime. Qu'il y ait de plus grands peintres que lui, c'est ce qui n'est pas douteux; qu'il y en ait de plus de talent, c'est ce dont je doute. Nous avons, cette année, neuf tableaux d'Ho-

race et trois portraits; de ces douze morceaux, huit sont très-remarquables; parmi les quatre autres, il y a un chef-d'œuvre.

Le chef-d'œuvre, c'est *l'arrestation des princes en 1650* [1] ; il est antérieur, ainsi que

[1] Cet ouvrage fait partie d'une collection de tableaux qui retracent les principaux événemens arrivés au Palais-Royal. Ce sera comme une histoire pittoresque de ce palais. Elle a été commencée, je crois, en 1828, par le duc d'Orléans, qui, pour donner un témoignage d'intérêt à un grand nombre d'artistes, n'a pas voulu charger de l'embellissement de la galerie nouvelle un seul peintre. MM. Vernet, Delacroix, Mauzaisse, Scheffer, Devéria, Cottrau, Steuben, Gosse, Gassies, Drolling, ont eu mission de faire un ou plusieurs tableaux. Horace en a encore deux à exécuter. Dans le *Mathieu Molé à l'audience d'Anne d'Autriche*, qui accorde au parlement la liberté de Broussel et de Blanc-Ménil, on a remarqué deux figures de femmes d'une bonne expression et des étoffes bien faites. Le talent de M. Steuben s'est élevé quelquefois davantage. Le tableau de M. Drolling, après celui d'Horace, me paraît le meilleur de la collection ; il représente *Richelieu, mourant, faisant à Louis XIII la donation de son palais* (année 1642). La figure du cardinal est très-bien pensée; celle du roi, joliment arrangée, est peu expressive. Derrière le fauteuil de Ri-

les bons tableaux de *Jemmapes* et de *Valmy*, au séjour de l'auteur à Rome. La composition de ce morceau est délicieuse. Anne d'Autriche a chargé son capitaine des gardes de s'assurer des personnes du prince de Condé, du prince de Conti et du duc de Longueville. Guitaut est allé au Palais-Royal, a demandé aux princes leurs épées, et leur a ordonné, de la part de la reine, de le suivre dans une prison d'état. Ils obéissent. Le vieil officier, suivi

chelieu est une femme qui pleure, d'un dessin et d'une couleur fort agréables. L'effet général est calme; le coloris a de la solidité et de l'éclat; les accessoires sont traités largement. M. Drolling est un homme d'un talent distingué, auquel ce tableau fait honneur. Le tableau de M. Gosse n'a pas de défauts essentiels; il manque de hautes qualités. Celui de M. Gassies est plus faible encore. M. Mauzaisse a dans son *Louis XIV enfant* les mêmes qualités que dans sa *Prédication de saint Vincent Ferrier*: largeur d'exécution, éclat d'effet. Dans *l'Incendie du Palais-Royal*, par M. Cottrau, il y a abus de la couleur, mouvement et mépris de la forme. Les deux tableaux de M. Devéria sont d'un ton fin et d'une composition spirituelle. *L'Anne d'Autriche* de M. Scheffer est énergique; la couleur n'en est pas agréable.

de ses illustres captifs, descend l'escalier du palais. Un suisse, personnage du premier plan, habilement placé là pour faire repoussoir et donner la profondeur au tableau, dont le fond tout blanc ne pouvait en avoir beaucoup par le ton, précède le cortége. A côté de l'émissaire de la reine et de Mazarin, marche le prince de Condé, le menton dans une de ses mains et profondément absorbé dans une rêverie dont le sens est bien intelligible pour qui sait lire, sur le visage du prisonnier, la finesse et l'esprit de faction qui y sont très-bien peints. Quelques marches plus haut, est le prince de Conti, élégant, coquet, assez indifférent à la contrariété que lui fait éprouver l'inimitié du cardinal, songeant pourtant aux moyens de se venger. Le vieux de Longueville vient après, boitant et appuyé sur les bras de quelques serviteurs. Son visage ne porte pas l'empreinte d'un bien grand chagrin; il est résigné : la fronde est une guerre dont aucune chance ne l'étonne; vainqueur hier, aujourd'hui vaincu, demain peut-être à la veille de triompher. Les trois caractères des princes sont rendus avec esprit et finesse; le mouve-

ment de chacun d'eux est juste, bien pensé, noble, gracieux ou pénible, suivant qu'il s'agit de Condé, de Conti ou de Longueville. Quant à l'exécution, elle est ce que vous savez du dessin, de la touche et de la couleur d'Horace Vernet; il y a un goût, une facilité, une entente générale, un agrément d'effet qui séduisent. Tout est clair dans ce tableau, qui a cependant de la fermeté. Aucun des ouvrages de l'auteur n'est riche des qualités particulières à cet artiste autant que l'*Arrestation des princes*. J'ai été témoin de l'exécution de ce morceau qu'Horace improvisa sur la toile, comme il improvise tout. C'est ici le lieu d'expliquer cette facilité du peintre qui se conçoit à peine. J'ai beaucoup vu peindre Vernet; je l'ai vu jeter rapidement ces figures mouvantes qui sortaient de son pinceau tout armées, complètes; je l'ai vu quelquefois, sans ébauches, sans esquises, sans dessin préalable sur la toile, composer des tableaux d'un grand nombre de figures, plaçant un groupe ici, un autre là, comme au hasard; négligeant de se faire un fond pour s'assurer de son effet, paraissant céder à la fantaisie du moment; puis, quand

l'ouvrage s'avançait, quand toute la toile était couverte, l'effet venait tout seul, les groupes étaient bien liés les uns aux autres, l'ordre logique apparaissait avec sa puissance intelligente, aucun grand détail ne manquait ; on voyait qu'Horace avait récité sans faute le tableau qu'il avait soigneusement appris par cœur. De cette étonnante manière de faire, quand il n'y aurait de merveilleux que la sûreté de l'exécution et sa vivacité ; quand on concevrait bien que l'artiste voit clairement dans son imagination un tableau tout entier, et non pas seulement l'idée d'un tableau ; encore faudrait-il être surpris de cette rapidité de la main qui, en courant, ne faillit presque jamais. La plume la plus facile ne va pas sur le papier comme va sur la toile la brosse de Vernet, si spirituelle dans sa touche, si assurée de rencontrer juste.

La fécondité d'Horace dit aussi combien chez lui la conception est vive. Une pensée d'esprit a souvent produit dans sa tête une œuvre pleine de sentiment, et au salon j'en trouve une preuve dans sa *Judith*. Il n'y a rien là de biblique ; mais il y a une poésie à

part, une originalité remarquable, une grâce qu'on voudrait peut-être plus empreinte de grandeur et de force, mais qu'on ne peut avoir plus élégante et plus noble. Judith a été amenée dans la tente d'Holoferne ; celui-ci, ivre de vin et de luxure, a porté la main sur la veuve de Manassé : mais la lutte inégale a fini par le sommeil de l'Assyrien. Irritée de tant d'audace, la sublime fille d'Israël a résolu d'accomplir à l'instant même le dessein homicide pour lequel elle a quitté Béthulie. Elle voit Holoferne rêvant de volupté, l'outrageant en songe; elle adresse à Dieu cette prière : « Seigneur, fortifiez-moi ; » détache le sabre du représentant de Nabuchodonosor, met un genou sur le lit de l'impur conquérant pour mieux assurer le coup qu'elle va porter, retrousse la manche droite de sa robe de lin, et s'apprête à trancher la tête du satyre à la barbe pointue, au rire lubrique, qui profane la vertu dans un rêve odieux. La création d'Holoferne, que j'ai entendu critiquer, me paraît on ne peut plus ingénieuse ; c'est la pensée d'un véritable artiste. Judith est superbe ; son mouvement est grave, réfléchi, profond ; sa colère est reli-

gieuse. J'aime beaucoup cette manche qu'elle relève, et qui jette dans la demi-teinte la main et le bras droit; j'aime cette robe d'or et de soie violette qui se noue par les manches autour de la taille, dépouillée ainsi par ordre du tyran ; j'aime ce caractère ferme de la femme vertueuse en opposition avec celui d'Holoferne; j'aime cet ajustement simple et nouveau du *Bernous* et des couvertures dont le dormeur est entouré; ce que je n'aime pas, c'est le petit nuage violet qui apporte à Judith l'esprit de force qu'elle a invoqué. Ces *gloires* qu'on rencontre fréquemment dans les compositions de certains maîtres italiens me paraissent d'une poésie et d'un effet mesquins. La couleur du tableau d'Horace est brillante et ne manque pas de solidité; l'exécution est pure, soignée, large et facile.

Quelques figures secondaires, d'une belle couleur et d'un caractère qui est toujours celui de Vernet, bien qu'agrandi par l'étude de la nature italienne, recommandent la *Procession du pape Léon XII*: ce sont celles des porteurs du trône pontifical et d'un soldat cuirassé sur le devant du tableau à gauche.

Le pape, les étoffes blanches et les plumes me semblent crayeux et lourds. Malgré ses défectuosités, cet ouvrage annonce la conscience d'une capacité nouvelle, l'effort qui modifie une manière un peu étroite. Ses deux tableaux de *Brigands*, dont l'effet n'a pas la vigueur que tous nos peintres romains donnent à l'Italie, mais qui sont remarquablement spirituels, me semblent la moins heureuse partie de l'envoi que le directeur de l'école française nous a fait de Rome. Les fonds sont lourds et froids comme du papier peint. Le *calvacatore* poursuivant un bœuf éloigné du troupeau qu'il conduit est bien préférable selon moi; c'est autrement ferme, quoique le ton n'ait pas cette chaleur brûlante que nous trouvons dans les tableaux de MM. Schnetz, Robert, Roger, Bodinier et autres artistes habitans de Rome. Le cavalier est supérieurement à cheval, le bœuf et le cheval sont bien lancés; tout est d'un bon dessin; et s'il y avait quelque chose à reprendre dans l'exécution de cet ouvrage, ce serait peut-être la couleur de la chair du marchand de bœufs, qui n'est pas assez solide relativement au ton des vêtemens. Ce

morceau est charmant ; j'y retrouve le Vernet de Rome enté sur le Vernet de Paris. Deux excellentes choses, où les progrès de l'artiste sont très-sensibles, sont les têtes d'étude de *Vittoria d'Albano* et d'une *paysanne d'Aricia*. Dans cette dernière surtout il y a une finesse de dessin et de modelé qui n'était pas ordinaire à l'auteur ; cette figure entièrement dans la lumière, et qui se détache en clair sur un fond clair, me paraît une admirable chose. Vittoria, belle, sévère, vigoureusement indiquée, est fort bien aussi ; mais j'en tiens pour l'autre.

Horace Vernet est un homme très-supérieur ; dites-en tout ce que vous voudrez. Il est original ; sa peinture a un caractère, et toute peinture d'un artiste de talent qui a ce mérite est essentiellement bonne. L'empire des arts lui appartient, comme à Léopold Robert, Delacroix, Ingres, Schnetz et Sigalon, qui sont des créateurs. Protestez contre ce rapprochement de noms propres qui indiquent des manières et des systèmes bien différens ; faites des catégories suivant vos goûts entre ces génies divers ; mettez Horace le dernier, le

second, au milieu : vous ne pouvez, sans une injuste prévention ou un jansénisme rigoureux, le distraire de cette liste des Français qui marchent à la tête des arts.

Paganini.

PORTRAIT PAR M. PINGRET.

Une de ces grandes renommées des arts qui ajoutent à la gloire d'un siècle; un de ces hommes de génie que le vulgaire traite de fous, et qui ne se manifestent qu'aux âmes douées de la sensibilité exquise qui fait comprendre le beau, le merveilleux, le sublime.

Pendant long-temps qu'avez-vous su de Paganini? dites.

D'abord Paganini n'existait pas; c'était une plaisanterie que son nom et son mérite. Un violoniste moqueur avait imaginé, pour trom-

per l'Europe musicale, ces études inexécutables publiées sous le nom de Paganini. N'était-ce pas là ce qu'on vous racontait il y a douze ou quinze ans ?

Puis on parvint à vous persuader que l'être impossible existait; que c'était un artiste, un artiste créateur, puissant par son originalité; et sur ce mot *originalité* on équivoqua, on fit de l'original un extravagant, on vous montra son talent saltimbanque, dansant grotesquement un concerto bouffon sur la quatrième corde ou sur la chanterelle, comme font les sauvages sur leurs monocordes insipides, ou les musiciens barbares des fêtes de village sur leur instrument sans nom que forme un bois arqué ayant pour corde une ficelle qui comprime une vessie gonflée de vent dont chaque soupir est un bruit rauque et grognant. On vous peignit Paganini appliquant toutes les facultés de son imagination à composer des poses bizarres pour son violon et son archet, à se disloquer le corps pour jouer derrière son dos, sous sa jambe ou avec ses pieds. Il n'est conte puéril qu'on n'inventât pour tourner en ridicule le musicien qui proposait

aux habiles de telles difficultés à résoudre que c'était comme de véritables énigmes auxquelles aucun d'eux ne pouvait rien comprendre.

L'amour-propre irrité, qui joue un grand rôle dans les affaires de ce monde, et le besoin de faire de la caricature dans ce pays de vanité et de raillerie, transformèrent Paganini en un sot charlatan, bon tout au plus à amuser le peuple des carrefours. Cependant des amateurs entendirent le virtuose gênois, et une révolution se fit en France dans l'opinion qu'on avait de lui. Il grandit d'autant plus qu'on l'avait fait petit outre mesure; on en parla avec estime, avec admiration; on le désira: il est venu.

Avant l'artiste, voici l'homme.

C'était à une de ces délicieuses soirées de Baillot, véritable cours de littérature musicale, où toutes les écoles harmoniques apparaissent avec leurs chefs-d'œuvre, heureuses de l'appui des cinq bons concertans dont Baillot est le directeur. On jouait un admirable quinquette de Mozart. Baillot était pur, élégant, ferme; il analysait par un prodige d'exé-

cution simple et brillante les beautés du maître; on se récriait de tous les coins de la salle... Le morceau fini, des applaudissemens réitérés paient la troupe lyrique du plaisir qu'elle a procuré à cent auditeurs enthousiastes; un homme se lève, monte sur l'estrade, prend avec chaleur la main de Baillot, et lui fait un de ces complimens qui récompensent un artiste de vingt ans d'efforts et valent cent succès.

Cet homme vêtu de noir, maigre, grand, extraordinaire, ange fait par Dieu à l'image du diable, c'est Paganini. Personne ne le connaît, et tout le monde le nomme; c'est que Paganini seul peut avoir le droit de parler ainsi de Mozart à Baillot et de Baillot à Mozart. On regarde et l'on applaudit.

Quelle physionomie! quel caractère! Cette tête si singulièrement belle par le haut, si singulièrement cahottée par le bas; ce front vaste, largement sillonné de rides et couvert de veines saillantes; ces yeux, étincelans par intervalles, mais le plus souvent mélancoliques; ces sourcils qui bordent la voûte profonde où se cache le regard; ce nez long et recourbé;

cette bouche inclinant à droite, relevant à gauche, enfoncée sous des lèvres minces, derrière lesquelles il semble qu'il n'y ait plus une dent, bien qu'une seule dent peut-être soit absente ; sous cette bouche de septuagénaire un petit menton cicatrisé, surmonté d'un bouquet de poils noirs et accompagné d'une barbe de jeune homme qui rejoint d'épais favoris : tout cela couronné par une chevelure noire, tombant par longues mêches sur les épaules et laissant le front à découvert; tout cela mis en jeu par une âme forte, mais affaiblie par une maladie lente qui donne à Paganini la plus étrange expression. Je ne puis vous rendre ce qu'il y a de fantastique dans cette tête ; ce serait une admirable création de peintre. On dirait d'une figure inventée par Hoffmann ou Goëthe; il y a du Christ, du Dante, du Voltaire, du Pétrarque, du Rotrou, du Carles Vernet; que sais-je? de tout.

Vous savez l'homme. — Et l'artiste ? L'artiste ! c'est l'homme encore, mais dans ce qu'il a de beau ; c'est l'ange sous le démon.

Il arrive ayant la main droite dans sa poche, et à la main gauche ce que vous appelerez un

violon tant que vous n'aurez pas entendu ce miraculeux instrument. Il salue en danseur qui ne sait pas danser, avec une timidité gauche, un sourire indéfinissable; puis il se pose sur la hanche, devient grave, réfléchi; il commence, et l'homme disparaît.

L'archet, les mains, le violon, le corps, vous les voyez, et vous n'êtes avertis qu'ils sont là que par certains accidens admirables de difficultés. Il n'y a plus qu'une tête et une âme; une tête qui souffle, parle tout bas, et dit à l'instrument de ces mots magiques que le profane n'entend point, et auxquels l'âme de l'artiste répond tout de suite.

Car son instrument c'est son âme; elle rit, pleure, chante, gémit, se perd en élans de grâce, de sensibilité; pathétique, fantasque, ardente, passionnée, bizarre, plein de goût..... Non, il n'y a pas de vocabulaire pour analyser cela; sublime, prodigieux ne disent rien de ce que je veux vous dire.

Baillot, de Bériot jouent admirablement du violon; celui-ci joue de.... trouvez un mot, si vous pouvez; je suis tenté de dire que c'est un violon qui joue de Paganini. Il a créé des sons,

des facultés nouvelles à un instrument immense ; il est nouveau, incroyable, inimitable ; il est lui, Paganini, qui fait bondir de joie, qui émeut, qu'on applaudit avec étonnement d'abord, avec enthousiasme après, puis avec frénésie.

..... Voilà mon Paganini à moi ; je l'ai dessiné hâtivement à la plume, d'après nature, le jour qu'il parut pour la première fois à l'Opéra. M. Pingret l'a peint à Bade il y a un an. Ce portrait ressemble beaucoup comme tous les portraits de M. Pingret, mais c'est tout. J'ai peur que le peintre et l'écrivain n'aient guère été plus habiles l'un que l'autre. Mais M. David, le statuaire habile, fait un buste de Paganini : ce grand musicien aura donc un portrait digne de lui !

Sculpture.

Il faudrait faire un volume sur cette partie de l'exposition, et j'ai à peine quelques pages à lui consacrer. Elle mériterait pourtant un examen détaillé, sérieux; mais le temps me presse et je dois obéir: les exigeances de ma position sont impérieuses. La part des sculpteurs dans le salon de cette année est belle; il y a peu de mauvaises choses; il y en a beaucoup de bonnes; il y en a de fort remarquables.

Parcourons rapidement, puisqu'il m'est défendu de ralentir mon pas, les allées de marbre, de plâtre, de bronze et de bois taillés qui partagent en trois rues la salle de Henri IV.

Voici d'abord M. Foyatier avec son *Spartacus*, belle imitation du style de la sculpture antique. Cette statue de marbre, dont le travail est excellent, se recommande par un dessin élevé, une expression énergique et un bon mouvement. C'est un morceau d'un rare mérite, qui me paraît placer M. Foyatier au rang des meilleurs statuaires modernes. Le groupe d'une *Jeune fille jouant avec un chevreau*, d'un style et d'un caractère bien différent, est aussi une production fort digne de louanges. C'est plein de grâce et de naïveté. *Spartacus* est plein de force et de noblesse.

C'est la grâce qui caractérise la *Leucothoé* de M. A. Dumont. *Leucothoé* tient sur ses genoux et dans son bras gauche le jeune Bacchus qui vient de quitter le sein de sa nourrice pour une coupe qu'on lui a présentée. Elle sourit à l'enfant confié à ses soins. Ce qui me paraît surtout charmant dans cette figure, dont le dessin élégant et coulant a juste le degré de force qui convient à la nature des personnages, c'est le bras droit de Leucothoé; il est si joli de forme, si heureux de mouvement! Le marbre a là toute la délicatesse, toute la molle fermeté de

la chair. La gorge, le ventre, le dos sont aussi très-bien traités. L'arrangement des draperies me semble irréprochable. Les pieds de Leucothoé sont d'une forme agréable ; peut-être que les doigts pourraient être un peu plus accusés. Cette partie de la figure de M. A. Dumont me rappelle le style de Prudhon. Si je ne dis pas que la tête d'Ino est jolie, c'est que cela va sans dire. Je vous aurais averti si l'artiste s'était trompé. Le petit Bacchus est très-gentil. Le buste de *M. Pierre Guérin*, en marbre comme le groupe dont je viens de parler, est tout-à-fait bien. La ressemblance est grande et le caractère rendu à merveille ; c'est un morceau d'une exécution fine et large.

J'aime beaucoup le *Mercure* de M. Duret ; la surprise qu'il éprouve en entendant le premier son de la lyre qu'il vient de composer avec l'écaille d'une tortue et une corde d'or est fort bien rendue. Cette figure abonde en détails heureux. Le travail du marbre est remarquable. C'est une fort jolie tête que *la Malice* du même auteur.

L'exécution en marbre du *jeune Baigneur* de M. Espercieux n'a pas amendé le modèle exposé

en 1824. Il n'a acquis ni élévation de style, ni grâce. Le buste en marbre de M. Népomucène Lemercier par M. Espercieux n'est peut-être pas d'un assez grand caractère, mais il est ressemblant.

Le *Roland furieux* de M. Duseigneur est énergique, mais il aurait besoin d'être épuré pour devenir un marbre estimable. Il y a de la force dans le *Pepin* de M. Bougron. La tête du lion acharné sur l'échine du taureau que va délivrer le roi franc est surtout fort bien.

Je vous recommande, sous le rapport de la vérité et de l'étude naïve, les portraits de feu M. Labbey de Pompière, au visage voltairien, et de feu M. d'Hauterive le conseiller d'état. La petite statue d'un *Jeune enfant jouant avec un limaçon*, ouvrage en marbre de l'auteur de ces bustes, M. Allier, me semble fort estimable. Vous me direz si vous trouvez, comme moi, que la tête est un peu grosse. Les bras et les jambes sont très-vrais.

M. Eugène Dévéria a fait un *Enfant endormi*, dans le costume moderne; cela n'est pas bien bon. Je trouve cet enfant lourd et disgracieux. L'auteur peint mieux qu'il ne sculpte. Je crois

que M. de Triqueti, au contraire, sculpte mieux qu'il ne peint. Son *Galilée* est le tableau d'un coloriste qui méprise trop le dessin. Son bas-relief de la mort de *Charles-le-Téméraire* est d'un dessinateur assez élégant. Le mouvement du groupe est excellent; la composition est poétique. Force et originalité sont les qualités principales de ce morceau de sculpture dans le goût du moyen âge, qui fait honneur à M. de Triqueti.

J'ai parlé, page 78, de M. Moine, heureux imitateur des maîtres de la renaissance; je dois signaler les ouvrages de M. Feuchère, qui sont dans le même sentiment, mais inférieurs à ceux de MM. Moine et Triqueti. M. Feuchère fait du Jean Goujon autant qu'il peut en faire; c'est plus que de l'imitation, c'est une servile copie; aussi, quel que soit le mérite d'un tel travail, je ne l'estime pas beaucoup. La vieille sculpture et les vieux tableaux pastiches peuvent amuser un moment; mais pour plaire long-temps, ce qui est inspiré des chefs-d'œuvre anciens a besoin de n'être pas affecté. La naïveté feinte est de tous les mensonges le plus exécrable. C'est une hypocrisie qui veut sé-

duire, qui se fait câline pour plaire, mais qui, finissant par se trahir, devient odieuse. Les exagérations, les choses maniérées me déplaisent ; il est tel tableau qui vise à l'Holbein ou au Rembrandt, tel bas-relief qui me crie bien haut : « Voyez, je suis quinzième siècle, » que je compare, pour la bonhomie, à *Blaise et Badet* de l'Opéra-Comique, pour la couleur au *Radamiste* de Crébillon.

Les Géans de M. Klagmann sont une composition un peu méthodiquement arrangée peut-être, mais cependant vive et accentuée. Je ne sais ce que ce bas-relief deviendrait en grandissant ; tel qu'il est, je le trouve bien. Ce n'est à proprement parler qu'une petite esquisse énergiquement indiquée ; mais le mouvement y est bon et l'étude assez consciencieuse. La pose de Jupiter est un peu raide ; la tête de la Minerve n'est pas heureuse ; son casque peut être pris pour sa face ; ce qui fait un vilain effet.

Parmi les sculpteurs qui introduisent dans la statuaire, après mademoiselle de Fauveau, dont, par parenthèse, nous n'avons rien cette année, le style et le caractère que MM. Dela-

croix, Boulanger, Scheffer, Dévéria, Paul Huet, etc., ont introduit dans la peinture, il faut distinguer M. Barye. Son groupe d'un *Tigre dévorant un jeune crocodile* est un fort bon morceau; la tête du tigre, l'action de ses pates de devant, le resserrement musculaire de ses flancs qui caractérise sa joie féroce, ses efforts et la crainte de voir échapper sa victime me semblent des choses extrêmement remarquables dans cette sculpture expressive. M. Barye a recouvert le plâtre de son groupe d'une couche de couleur, assez habilement disposée pour faire croire que le temps a déjà eu une action corrosive sur la matière mise en œuvre. Je ne désapprouve par l'idée d'une teinte mise sur le marbre ou le plâtre pour donner plus d'harmonie à la sculpture, qui a quelquefois un effet trop sec ou trop froid quand le plâtre et le marbre sont d'un blanc un peu brillant; les anciens, quelques statuaires du moyen âge, et, dans notre siècle, Canova, ont usé de cet artifice. Mais c'est toujours avec une sorte de réserve qu'ils y ont eu recours. Aujourd'hui c'est sans discrétion que nos artistes l'emploient. M. Barye a combiné sa

couleur et l'a appliquée de telle sorte que, laissant certaines parties saillantes de ses figures plus blanches que le reste, elles ont l'air de restaurations récentes. Ces petites supercheries sont peu dignes d'un art sérieux. Ce n'est pas avec de tels enfantillages qu'on fait illusion aux gens qui s'y connaissent; les restaurations et la vieillesse factice ne me rendent pas respectable une statue badigeonnée la semaine dernière. Elles ne me la font pas plus vraie qu'un certain nombre de jurons et des souliers à la poulaine ne me font vrais la plupart des héros du moyen âge qu'on nous montre au théâtre. Le style et l'observation profonde des mœurs d'une époque valent mieux que ce fard. L'ouvrage de M. Barye pouvait se passer de cela. J'en dis autant des *Lutins* de M. Moyne. MM. Foyatier et Duret ont mis, l'un, un léger lavis jaune, l'autre, un ton verdâtre très-clair dans les cheveux de leurs statues; ce qui n'a rien de déplaisant. M. Allier a ocré ses bustes comme M. Moine a teint ses médailles. Je trouve cela bien; mais il me semble que là doit s'arrêter le coloriage, ou nous serons bientôt ramenés aux statues de terre

cuite vernissées en couleur, aux magots de faïence, aux figures de cire peintes.

M. Seurre jeune a mis, par nécessité je crois, un ruban de cuivre doré au manteau de sa *Léda*; cet accessoire ne fait pas mal; il n'est d'ailleurs pas inutile, et il le serait que je l'excuserais très-volontiers, parce qu'il ne nuit pas à l'harmonie de l'ensemble, et qu'il vaut mieux que la large veine noire de marbre qu'il me paraît destiné à dissimuler. Cette Léda est d'une forme agréable; l'exécution ne manque pas de délicatesse. Une statue d'une expression délicieusement naïve c'est la *Psyché* de M. Tenerani de Rome. Il y a une jeunesse, un sentiment de réflexion, une mélancolie douce qui me charment. Cette figure est gracieusement dessinée. Le petit *Génie de la chasse* du même statuaire est un peu lourd, mais naïf aussi.

Puisque je parle de figures d'enfans un peu lourdes, il faut que je reproche à M. Lemoyne celle du nourisson de cette chèvre que retient un berger que j'aime assez. Elle est de trop forte proportion, cet enfant fût-il même Silène. Le chevrier de M. Lemoyne n'est pas

d'un style bien élégant, mais il est dans un mouvement agréable, et le dessin en est correct. C'est un bon morceau.

L'Innocence, de M. Desprez (une jeune fille accroupie qui donne à boire à un serpent), a de jolis détails ; la coiffure seule ne me paraît pas très-agréable ; la poitrine au sein naissant est bien traitée. Il y a un mouvement de côte qui est vrai, dans la nature, mais peu gracieux.

L'Odalisque, de M. Jacquot, ressemble à la *Courtisane du treizième siècle* qu'a exposée M. E. Devéria. La tête est assez jolie ; les hanches sont très-saillantes ; les cuisses sont grosses : c'est une nature flamande ou turque. Je n'aime pas l'intervention des perles naturelles aux oreilles et dans la coiffure, à côté des perles sculptées autour du cou. Après les perles on mettra un peigne d'écaille, puis des fleurs artificielles, puis des draperies d'étoffes véritables ; et, pour peu qu'on colorie la figure, on aura descendu l'art jusqu'aux trompe-l'œil de Curtius.

Le mouvement ascensionnel est bien senti dans l'*Icare essayant ses ailes* de M. Grasse. Le mouvement de la jambe droite pliée sous la

cuisse est très-bien, vu surtout en raccourci; la jambe et la cuisse gauche paraissent un peu grêles. L'expression de la tête, qui devrait être la crainte de choir, jointe à l'orgueil du jeune insensé qui va tenter les voies de l'air interdites à l'homme, est un peu vague; il est vrai que caractériser le sentiment que j'analyse doit être chose très-difficile à faire.

L'Ange rebelle, de M. Marochetti, descend en menaçant le ciel. Cette composition est assez bien entendue; elle a du grandiose. Le dessin manque de force; il est rond et lourd, notamment à l'épaule droite. Ce n'est pas un ouvrage sans mérite que celui-là; et, s'il y a beaucoup à reprendre, il y a aussi passablement à louer.

Eurydice, par M. Caunois, *Coronis*, par M. Sinart, et une *Fille de Niobé*, par M. Pétitot fils, sont des figures à peu près dans le même sentiment: ce sont trois jeunes femmes qui meurent. *Eurydice* est la moins bonne. Il semble qu'elle va vomir son âme, suivant l'expression de Lucrèce, mais que le poëte se serait bien gardé d'employer pour parler de la mort d'Eurydice. La tête de la *Niobé* de M. Pe-

titot est assez belle. La *Coronis* de M. Simart me paraît très-faible.

Le groupe de *la Vierge et l'enfant Jésus*, par M. Tiolier, manque d'élévation dans le style; il y a de jolis détails d'exécution. La tête de la Vierge n'est pas d'un assez beau type; elle est un peu lourde.

Je ne sais pas si *la jeune Fille effrayée par un serpent* n'est pas un peu grisette parisienne. Au surplus, la tête seule me paraît avoir ce petit caractère; le reste de la figure de M. Lemaire est gracieux, bien dessiné, assez élégant. M. Lemaire, comme la plupart de nos sculpteurs distingués, travaille fort bien le marbre.

N'oublions pas un groupe allégorique de M. Desbœufs, *le Génie de la liberté brisant l'épée du despotisme*. La pensée en est bonne; l'exécution laisse un peu à désirer, mais il y a d'estimables parties. La liberté me paraît bien en général; la tête du despotisme, toute laide que l'auteur voulait la faire, pouvait avoir un caractère plus sévère et plus grand.

Mentionnons un bas-relief de M. Caudron, où je trouve de la lourdeur dans la composi-

tion et le style, mais quelques têtes bien faites, celle du cardinal Mazarin entre autres.

La statue du général Foy, par M. Caunois, est maigre et commune. Le sujet demandait un style poétique et ferme.

C'est une chose louable que le travail consciencieux et obstiné; Horace a dit quelque part qu'il finissait par vaincre. Horace encourage l'auteur de *la Piété filiale* et de *la Mort de Virginie*, deux groupes considérables par leur dimension. M. Dieudonné finira peut-être par un chef-d'œuvre.

La petite statue du *Sommeil*, par M. Flatters, est un joli bronze. Une tête en marbre, qu'il appelle *tête de fantaisie*, n'est point inférieure à ses têtes de *l'Innocence* et de *la Volupté*, qui ont obtenu beaucoup de succès. Le buste de *Dugay-Trouin*, du même ciseau, est d'une autre facture. Si j'avais plus d'espace et de loisir, j'analyserais tout cela.

C'est une chose énergique et d'un assez bon caractère que *l'Épisode des journées de juillet* de M. Grevenich.

La Madelaine à l'agonie de M. Orlandy est d'un très-mauvais dessin, d'un caractère tri-

vial et d'une laide expression ; cela ne vaut ni moins ni plus que *la Madelaine pénitente* peinte par M. Potier, et qui figure, jaune et horriblement incorrecte, dans la galerie du Louvre, sous le n° 1702.

Les portraits abondent ici, comme dans le salon des peintures. Je n'ai pas vu celui de *Goëthe*, par M. David, et j'en ai un grand regret. Celui de *M. de Forbin*, par M. Ramus, est beau de caractère et d'exécution. M. Dautan jeune en a fait un grand nombre ; son style est peu élevé, mais naturel. Le buste de M. Boieldieu est fort ressemblant ; c'est un marbre assez bien traité. Madame Malibran, Lablache, Horace Vernet, Carle Vernet, Ciceri, Dabadie sont tous de la même force ; bien, et voilà tout.

Le portrait de *la Reine*, par M. Bra, est très-vrai ; c'est aussi le mérite de ceux de MM. Andrieux, Lesueur et Arago, par M. Elshoecth fils.

Il y a huit bustes du roi ; je serais fort embarrassé de dire lequel est le meilleur. J'en vis un, il y a quelques mois, à l'Hôtel-de-Ville, qui me paraît, par souvenir, supérieur à tous

ceux qui sont exposés au Louvre : il est de M. Pradier.

Je mentionne, en finissant, les bustes en marbre de *Girodet*, par M. Desprez, et de *Poussin*, par M. Lemoyne. Le bas de la tête de Poussin est un peu lourd, ce me semble.

Je m'excuse encore une fois de la forme rapide que j'ai adoptée pour cette nomenclature des principaux ouvrages de nos sculpteurs. J'ai oublié bien des choses, sans doute, et peut-être quelques-unes fort dignes d'estime : si j'ai été injuste par omission ou par paroles, j'atteste que ce n'est pas ma faute; car ceci est un écrit de bonne foi. Pour les artistes dont j'ai trop peu loué les œuvres, pour ceux que j'ai négligés à dessein, pour ceux dont le nom ne se trouve pas ici parce que ma mémoire a failli, j'ai envie de placer à la fin de ce chapitre quelques superlatifs, quelques formules obligeantes et laudatives, comme, à la fin de ses lettres à Colombine, Gilles jetait les points, les virgules et les points d'admiration : chacun en prendrait à son aise.

M. de Laroche.

Un des girondins de la peinture. Il cherche le nouveau, non pas absolument comme Robert qui, avec son admirable style raphaëlesque, fait ce que Chénier voulait que fissent les poëtes (1), mais encore moins comme Géricaux ou Delacroix. Son style procède un peu, il me semble, de celui de l'ancienne école, de celui d'Horace Vernet, de celui de l'école nouvelle; il n'a rien de bien individuel, de puissamment original; sa couleur le place aussi entre les deux systèmes : de telle sorte

(1) Sur des sujets nouveaux faisons des vers antiques.
CHÉNIER.

qu'avec toutes les brillantes qualités dont il est pourvu, M. de Laroche ne peut être compté parmi les hommes de génie. C'est un peintre d'un grand talent, qui n'a rien inventé, mais qui a profité de toutes les inventions. Sa manière est très-agréable, elle plaît aux artistes et surtout aux amateurs; ses ouvrages sont populaires; ils obtiennent un succès fort général. L'esprit des détails, l'intérêt dramatique des sujets, le coloris des étoffes, l'expression des figures attirent le public devant ses tableaux, et justifient la plupart des éloges dont ils sont l'objet. Pour moi, j'ai un reproche à faire à la manière de M. de Laroche; elle a l'air pénible. Quelque rapide que soit l'exécution de cet artiste, le résultat en est un peu lourd et fatigué. Presque toutes ses têtes sont plombées, violacées, ce qui nuit beaucoup au charme de leur accent. C'est surtout dans le tableau des *Enfans d'Edouard IV* que je remarque ce défaut; assez saillant dans la figure du duc d'York, il l'est plus encore dans celle de son frère aîné: et c'est bien fâcheux, parce que la scène est touchante, spirituellement composée, et que d'ailleurs l'ouvrage est bien. Ne

pourrait-on reprendre aussi ce soin de rendre tout de la même façon, rideaux, bois de lit, chairs et velours? Le fini n'est-il pas un peu trop uniformément réparti à tous les plans, sur tous les objets? j'en ai peur. Un peu d'air et de profondeur ne me gâteraient pas le tableau; tel qu'il est, cependant je confesse qu'il me paraît digne de l'empressement que les spectateurs mettent à lui faire fête. L'état maladif d'Edouard V, l'inquiétude du jeune d'York, le pressentiment profondément douloureux qui accable l'aînée des victimes de Richard III, la présence des bourreaux dans l'escalier de la tour de Londres, sont rendus avec sentiment et ingéniosité. Il y a un détail de cet ouvrage qui vaut seul un tableau, ce sont les jambes d'Edouard V; la forme et la couleur en sont excellentes.

Deux morceaux que j'aime beaucoup, ce sont : *Richelieu*, sur le Rhône, traînant à la remorque de son bateau Cinq-Mars et De Thou, et *Mazarin* moribond, amusant les derniers instans de sa vie éteinte par une partie de cartes qu'une femme joue pour lui. Cette femme est jolie, coquette; et, comme

elle, toutes celles qui se trouvent dans l'appartement du cardinal sont coquettes, élégantes, belles, et assez indifférentes au sort du malade, que madame la Mort retient dans son lit. Caquetage, plaisanteries, c'est ce que Mazarin entend autour de lui; de douleur, pas l'apparence; personne ici ne le pleurera : si l'on s'occupe du pauvre mourant, c'est parce qu'il parie au lansquenet. Quelques courtisans parlent du ministre, mais c'est pour en médire ou pour lui demander une dernière grâce, comme fait cet homme en noir qui s'inclinant gravement devant le lit, et au milieu de tous ces gens distraits, a le plus drôle d'air du monde. Cette scène est exécutée avec un très-grand soin. Quelques têtes sont charmantes, celles des personnages placés au pied du lit de Mazarin, entre autres; quelques autres sont lourdement touchées, celles des courtisans de l'un et de l'autre sexe qui se promènent dans la chambre à coucher, par exemple. La figure du solliciteur en noir dont je parlais à l'instant, celle du joueur, en rouge, qui nous tourne le dos, celles qui sont à gauche, le plus près de nous, quelques-unes de

celles qui peuplent le fond de l'appartement sont parfaitement traitées. Les étoffes, les meubles, les tapis, et tous les accessoires de cette espèce sont d'une couleur brillante et solide qu'il faut louer beaucoup; l'ouvrage, en un mot, est fort bien. Je lui préfère cependant celui dont il est le pendant; il me paraît plus complet, plus spontané, moins marchandé par la tête du poëte à la main du peintre : que dirai-je? il me semble que Richelieu, avec ses deux barques, avec ses rouges mousquetaires, ses deux jeunes et nobles victimes, ses courtisans, ses valets indifférens, la pourpre, l'or et les soies vertes de sa tente, de sa bannière, de ses tapisseries, n'a rien coûté à M. de Laroche; le tableau est descendu tout entier, tout d'un coup, du cerveau de l'artiste sur la toile; il y a bien, par-ci par-là, quelques touches un peu lourdes, mais rarement. Celui-là est plus près que l'autre de ces belles et fines peintures des petits Flamands : près, vous entendez ce que je veux dire; ce n'est pas à côté tout-à-fait ! Terburg, Mieris, Ostade, Netscher sont de grands peintres; M. de Laroche n'est encore.... J'en sais plus d'un, dans

les arts, qui se contenterait de cet éloge restrictif.

On avait parlé, pendant deux mois, d'un *Cromwell* de M. de Laroche qui devait être exposé en juin. L'ouvrage achevé fut, dit-on, détérioré par la maladresse d'un ouvrier qui passa une éponge sur la peinture encore fraîche; la réparation de devait pas être bien longue : le tableau se fit pourtant long-temps attendre. Comme c'était un ouvrage capital, au dire de tous ceux qui l'avaient vu, il a fallu que je l'attendisse ; car qu'était ce chapitre si je n'y avais parlé de *Cromwell!* J'entendais dire de tous côtés : « M. de Laroche tient cette production en réserve; il ne la donnera qu'au dernier moment, comme on garde, dans un feu d'artifice, la pièce la plus éblouissante pour le bouquet. Cette combinaison est toute naturelle; le succès partagé n'est qu'un demi-succès. Les *Moissonneurs* de Robert absorbent l'attention des amateurs; ils ont maintenant les honneurs du salon. Lutter contre ce tableau sublime, ce serait courir quelque risque; mieux vaut que la ferveur publique se fatigue un peu, que l'enthousiasme commence

à s'amortir; puis venir, plein de force, courir la carrière où a triomphé le peintre romain. » Je n'ai pas cru à ce calcul égoïste, d'ailleurs bien concevable cependant. Pourquoi ne pas croire, disais-je, que c'est de peur de nuire au succès de Robert que M. de Laroche s'est abstenu de montrer tout de suite son *Cromwell?* J'aime mieux cela quant à moi. Je me souviens, au surplus, que M. le baron Gérard n'en agissait pas autrement; il arrivait tard, s'en allait tôt, et ne disputait la gloire à ses concurrens que pendant quelques jours. Sa devise était celle du héros : *Veni, vici.*

M. de Laroche est venu; a-t-il vaincu Robert? Non; mais il a obtenu un beau triomphe. Le *Cromwell* est la production d'un très-habile homme; l'exécution en est peut-être irréprochable. On ne fait pas mieux les étoffes, le buffle, le marbre, le bois, le fer, le feutre, les plumes. Le défaut de l'ouvrage, ce me semble, est la froideur. Cromwell a l'air de méditer philosophiquement sur la mort. Il pense; mais quelle est cette pensée vague ? Quand on lit sur la bière, dont il tient le couvercle levé, que le cadavre est celui de Char-

les I^er; quand on voit la tête détachée du tronc par la hache du bourreau, on s'étonne de l'impassibilité de Cromwell. Que la pâleur l'aurait rendu beau ! car il devait être plus pâle en cet instant, où il ne fut pas moins effrayé qu'étonné de son succès, que la face morte de son roi. Ce calme est-il possible ? Je n'en sais rien ; ce que je sens, c'est qu'il n'est ni dramatique ni poétique. Un homme de goût a dit du *Cromwell* ce qu'il y a de mieux à en dire : « Il est très-bien ; il ne lui manque que le sublime. »

Fagot d'épines.

> Auteurs qui ne médisent
> N'ont les rieurs souvent de leur côté.
> Voilà le siècle et le train qu'il veut suivre.
> Dit-on du mal, c'est jubilation ;
> Dit-on du bien, des mains tombe le livre
> Qui vous endort comme bel opium.
>
> SÉNECÉ. *Filer le parfait amour*, conte.

UNE DAME DE QUALITÉ. Vous aurez beau dire, je ne me ferai jamais peindre par un autre que par M. Hayter.

UN RAPIN. Madame a donc bien envie d'être laide, plâtrée, fardée, vanlootisée ?

UNE CI-DEVANT JEUNE FEMME. Mon peintre à moi, c'est Kinson.

LE RAPIN. Il a écrit sur sa boutique : « Ici l'on frise et l'on rajeunit. »

UNE GRISETTE. Pour moi, j'adore M. Dubufe : toutes ses femmes sont jolies.

Un vieillard. Ce qu'il y a de mieux, c'est que toutes ressemblent.

Le rapin. Et se ressemblent. Aussi c'est fort commode : on n'a pas besoin de poser pour avoir son portrait; on écrit à l'artiste : « Monsieur, je suis brune; j'ai vingt-cinq ans, comme tout le monde; ayez la bonté de m'expédier ça bien vite : mon Jules en est très-pressé. »

Le vieillard. Moquez-vous, jeune homme; mais tâchez de faire aussi bien! J'aime cette peinture comme j'aime Lafontaine.

Un critique. Les *Contes*, n'est-ce pas? C'est un goût de votre âge.

Le rapin. Oui, comme les truffes.

Le vieillard. Impertinent! Ces *jeunes hommes* ne doutent de rien.

Une petite fille. Maman, qu'est-ce que c'est que ce monsieur et cette dame sans chemises, avec ce petit enfant?

La maman. C'est *Adam et Ève*, avec Caïn qui vient de naître.

La petite fille. Naître! Maman, qu'est-ce que c'est que de naître?

La maman. C'est venir au monde, ma fille.

La petite fille. Et comment vient-on au monde, maman?

Le rapin. Votre bonne a dû vous le dire, mademoiselle. On trouve les enfans sous des feuilles de chou. Voyez, Caïn est dans la feuille de chou; et Adam, qui l'a été chercher au jardin potager du Paradis terrestre, le montre à Ève, qui pleure de joie et d'admiration.

Un soldat. Pardon, bourgeois : j'avait entendu souvent conter l'anecdote d'Adam et d'Ève, mais je ne savais pas la feuille de chou.

Le rapin. Vous n'avez donc pas lu la Bible?

Le soldat. Gn'y a que trois jours que j'apprent à lire. La Bible, c'est-y la même que Télémaque?

Un ex-figurant du Théatre-Français. J'aime beaucoup cette Ève; elle est très-jolie; et, dans les temps, j'aurais été aussi téméraire avec elle qu'OEdipe avec Jocaste, et Hippolyte avec Phèdre.

Le rapin. Bravo l'érudition! A propos d'Hippolyte, ne dirait-on pas qu'Adam sort des mains du célèbre coiffeur de ce nom?

Un perruquier. Il n'est pas mal coiffé, c'est

vrai; mais moi, qui m'y connais un peu, parce que je suis perruquier de père en fils, dans l'île Saint-Louis, je dis que dans ce temps-là on n'avait pas des cheveux à la Titus. Avant la révolution de 92, tout le monde portait la poudre et la queue.

Le rapin. C'est juste : M. Vauchelet a fait un anachronisme, d'autant plus que son Adam a passablement l'air d'un jeune et beau garde-française en bonne fortune avec une sentimentale bourgeoise.

Une femme du peuple qui n'a pas de livret. Monsieur, si c'était un effet de votre part de me dire ce que c'est, ce grand homme là-haut, qui a un casque, et qui a l'air de marcher dans quelque chose comme de la boue.

Le rapin. C'est un pompier qui se baigne (1).

La femme du peuple. Cet homme-là n'est guère propre, de se baigner dans une eau aussi sale. Puisque vous avez la complaisance, monsieur, ceci c'est l'accident du 3 nivôse; n'est-ce pas (2)?

(1) *Ajax*, par M. Bordier. — (2) *Incendie du Palais-Royal en* 1763, par M. Cottran.

Une autre femme. Ah! par exemple! c'est un incendie.

La première femme. Eh! non; je te dis, Marguerite, que c'est l'explosion de la machine infernale!

Le rapin. Vous vous trompez toutes deux, mesdames : c'est l'explosion d'un boîte à couleurs.

Un amateur. Quel charmant tableau que ce *Christ* de Scheffer, recevant dans ses bras les petits enfans!

Un critique. Ne trouvez-vous pas ses bras un peu disproportionnés?

Le rapin. Oui; mais ceux de la *Marguerite* du même auteur sont un peu courts, et ça fait compensation.

L'amateur. C'est peut-être que le peintre a eu l'intention de montrer par là que la bonté du Christ est immense.

Le rapin. Ou encore que Dieu a le bras long.

Une dame. Ah! voilà qui est délicieux! voyez donc cette dame, vêtue de mousseline,

qui se chauffe : c'est de M. Dubuffe, je crois?

UNE AUTRE DAME. Oh! certainement; il n'y a que lui qui ait de ces idées-là. Quel joli effet, ce reflet du feu! Et puis, la ravissante opposition : du feu à la cheminée, et la fenêtre ouverte!

LE RAPIN. C'est que la cheminée fume.

LA PREMIÈRE DAME. Ah! vous croyez que c'est l'expression d'un fait réel?

LE RAPIN. Oui, Madame, ceci est un portrait historique. Cette dame, sans être frileuse, aime beaucoup le feu; elle se chauffe même à la fin de mai; l'artiste a voulu exprimer cela en l'habillant de mousseline et en montrant un paysage bien vert. Quant à la réverbération du feu, outre l'avantage que ce détail a d'être vrai, il a celui de donner au peintre l'occasion de montrer combien il est coloriste.

LA DEUXIÈME DAME. C'est une bien belle chose et bien ingénieuse! Voilà la première fois, je crois, qu'on a fait cette antithèse de l'hiver et du printemps, compliquée avec l'observation de la cheminée qui fume.

LA PREMIÈRE DAME. Je me permettrais une critique, si M. Dubuffe pouvait être critiqué

par une ignorante. Je trouve la robe un peu propre ; la fumée gâte si vite le blanc !

Le rapin. C'est vrai, Madame. Mais le modèle ne regarde pas au prix du blanchissage, et c'est peut-être ce que l'auteur a voulu rendre aussi, pendant qu'il était en train de faire de l'histoire.

Un amateur. Ah ! voilà qui doit être beau.

Le rapin. Le *qui doit être* est joli ! Et pourquoi *qui doit être*, s'il vous plaît ?

L'amateur. Parce que c'est de M. de Laroche, qui est un homme très-habile, un très-grand peintre.

Le rapin. Le talent de l'artiste est une présomption, mais...

L'amateur. Est-ce que cette robe noire n'est pas bien faite ?

Le rapin. Et la tête !

L'amateur. Est-ce que ces rubans ne sont pas en soie ?

Le rapin. Et la tête !

L'amateur. Est-ce que ce crêpe n'est pas bien rendu ?

Le rapin. Et la tête! la tête!

L'amateur. Eh bien! la tête, elle est expressive; elle pleure.

Le rapin. Elle étrangle, elle est violette. *Dona Anna* a tout l'air d'une femme qu'on vient de pendre.

L'amateur. Oh! quelle horreur!

Le rapin. Ces bras droits et tombans, cette face irisée, cette tête un peu de côté et en avant, vous avez beau vous récrier, c'est d'une pendue. Savez-vous quelle est la personne représentée?

L'amateur. Non; c'est une espèce de veuve du Malabar.

Le rapin. C'est mademoiselle Sontag.

L'amateur. Fi donc! vous vous moquez; mademoiselle Sontag est jolie, élégante, gracieuse, distinguée; celle-ci...

Le rapin. Je vous l'ai dit, a la grâce d'une pendue, ou encore d'une pauvre femme qui, tombée, par malheur, dans une cuve de teinture noire d'où on l'a retirée, pleure en se laissant égouter.

Un bourgeois. Le sujet est écrit en bas;

ma poule ; tu vois bien, là, à gauche, en noir : *Fragonard.* C'est sans doute le nom de cette femme qui monte, et qu'on soutient.

La femme du bourgeois. J'ai lu pas mal de romans et toutes les anecdotes de Mathieu Laensberg, depuis cinquante ans : je n'ai jamais vu de femmes qui s'appelaient Fragonard, dans l'histoire. Je te dis que c'est une faute d'orthographe ; on a voulu mettre Frédégonde.

Le rapin. C'est *Jeanne-d'Arc*, Madame. Elle monte au bûcher.

La bourgeoise. Ah ! vous voyez, mon mari, que j'étais bien sûre. Enfin n'importe. C'est fort beau ce tableau-là ! la couleur surtout.

Le bourgeois. C'est vrai que c'est joli, ce jaune et ce vert clair.

Le rapin. Oui, comme une omelette aux fines herbes, qui commence à cuire.

Le bourgeois. Ma foi ! il y a une chose qui me plaît ; c'est ce monsieur à gauche. Il est fier, avec sa main derrière le dos.

La bourgeoise. Eh bien ! moi, je ne l'aime pas ; on dirait d'un rentier qui se promène. Pourquoi a-t-il comme ça son poing fermé sur le derrière ?

Le rapin. C'est un détail de pantomime très-ingénieux, et que je me ferai un malin plaisir de vous expliquer. Jeanne-d'Arc, comme sous le savez, était une bonne fille; on la condamnait injustement, et cela faisait de la peine à tout le monde. Il n'est pas étonnant qu'un soldat ait rempli avec chagrin son devoir. Arrivé au pied de l'escalier, il s'est probablement arrêté; mais forcé d'obéir aux ordres de ses officiers, il a eu besoin de se faire violence, et il se donne des coups de poing au derrière pour se forcer à marcher.

La bourgeoise. Oui, comme on se pince pour s'éveiller. C'est fort bien imaginé. Je vous remercie, monsieur.

Le rapin. A votre service, Madame.

Le bourgeois. Puisque vous avez la complaisance, que fait cette dame n° 2559?

Le rapin. Elle sourit à la propreté de la tête de son enfant.

La bourgeoise. C'est une charmante idée.

Le bourgeois. Je ne peux pas voir ça sans me sentir démanger partout. C'est comme ce certain petit pauvre du muséum qui cherche... vous savez?... au soleil.

Le rapin. Oui, le *mendiant* de Murillo.

Le bourgeois. Ceci est-il de M. Murillo aussi?

Le rapin. Murillo n'est pas si beau (1).

La bourgeoise, *qui a cherché le nom du peintre dans le livret*. Ah! c'est un calembourg! Il a beaucoup d'esprit, ce jeune homme.

Une vicomtesse. Passons, Marquis, passons: cela est affreux.

Le marquis. Vous savez bien, madame la Vicomtesse, que je n'aime pas la liberté plus que vous et que le sujet me répugne; mais il y a dans le tableau de Delacroix du mouvement, de la force.

La vicomtesse. On dirait que le peintre a chargé sa palette à un des tombereaux de M. le préfet de police. C'est dégoûtant.

Le rapin. Madame est bien dégoûtée!

La vicomtesse. Et puis, que signifie ce jeune homme qui relève la tête, là, aux pieds de la liberté?

(1) L'auteur du portrait dont il s'agit est M. Gibot.

Le marquis. Il s'étonne d'un triomphe auquel il ne s'attendait pas.

Le rapin. Il s'étonne surtout de voir une figure allégorique au milieu des réalités de nos barricades.

Le marquis. Il est vrai qu'il a un peu l'air d'une épigramme contre la pensée poétique du tableau.

Un vieux vaudevilliste fredonnant.

> Au sein d'une fleur tour à tour
> Une heureuse image est tracée...

Ce portrait de M. Bralle me rappelle la *Leçon de botanique.*

Une dame. Est-ce que mademoiselle Minette jouait dans la *Leçon de botanique?*

Le vaudevilliste. Non; mais cette peinture ressemble un peu à la charmante pièce dont je chantais le plus joli couplet. Il y a beaucoup de grâce dans la composition. Minette est dans une délicieuse campagne; elle tient à la main un bouquet de fleurs, et parmi ces fleurs il y a des marguerites; vous comprenez?

La dame. Non, je ne comprends pas.

Le vaudevilliste. Minette est mariée; son mari s'appelle Marguerite, et voilà ce que le peintre a voulu dire.

Le rapin. Oh! délicieux. Vivent les gens d'esprit!

Une jeune demoiselle. Ah! maman, voyez donc le joli ange! qu'il est rose et blanc!

Le rapin. Et transparent!

La demoiselle. Quel air de bénignité et de modestie!

La maman. C'est tout ton père, à dix-huit ans. Maintenant...

Le rapin. Il ressemble à saint Joseph.

La demoiselle. La sainte Vierge est bien charmante aussi. Quelle jolie pensée que ce rayon qui part du bec du saint Esprit pour arriver au cœur de Marie! comme c'est délicat!

Le rapin. Vous avez compris, Mademoiselle?

La demoiselle. Oui, Monsieur; mon directeur m'a expliqué la grâce, et je crois que c'est la grâce qui touche le cœur de la mère de notre divin Sauveur.

La maman. Comme c'est beau, la peinture, qui peut rendre des choses aussi difficiles à concevoir !

Le rapin. Avec une brosse et un peu de blanc mêlé d'ocre jaune.

La demoiselle. Quel est le peintre qui a fait cette délicieuse *Annonciation?*

Le rapin. M. Granger (1).

La demoiselle. Il est de l'Académie, j'espère? il a la croix?

Le rapin. Mon Dieu ! non, Mademoiselle ; et c'est une grande injustice.

La maman. C'est le meilleur tableau de l'exposition. Cet ange, j'en suis folle !

La demoiselle. Quelle douceur !

Le rapin. Vous avez bien raison. Une femme d'esprit l'a comparée à ces bonbons cristallisés dans lesquels il y a une liqueur rosée, si suave au goût.

(1) Cet artiste a composé un grand carton dont le sujet est *l'Adoration des mages;* il est exposé dans la salle qui précède le salon carré. C'est un morceau assez remarquable sous le rapport de l'arrangement et du dessin. Il faut être juste pour tout et pour tout le monde.

Le rapin. Tiens! M. le comte de B. faisant le grand écart.

Deuxième rapin. Mes complimens à M. Guignet pour cette bonne plaisanterie.

Troisième rapin. Quel est ce grand garçon qui a une sangsue à la jambe gauche et qui sue à grosses gouttes de la douleur que lui fait éprouver sa piqûre?

Premier rapin. C'est un personnage sentimental de Gessner, peint par M. Van-Ysendick.

Deuxième rapin. Ce n'est pas beau, mais j'aime mieux cette scène du *Déluge* que le *Héro* de M. Delorme.

Premier rapin. Quel *Héro* ?

Premier rapin. Parbleu! *Héro et Léandre* qui sont dans une décoction d'absynthe.

Deuxième rapin. Tu es bien honnête de prendre cela pour un liquide! Sais-tu l'effet que cela me fait? un couple humain fossile dans une carrière de malachite.

Premier rapin. Pour moi, ces deux longs

amans froids et ennuyeux me rappellent les distiques français que nous faisions au collége, où chaque vers avait ses douze syllabes bien comptées; mais point de sens.

Une vieille dame. Ah! par exemple, si l'on peut exposer de pareilles horreurs; cela fait frissonner! Que de serpens! et ce crocodile qui se promène retenu à peine par deux rênes de pourpre.....

Un savant. Commé les oiseaux de Vénus.

La vieille dame. Mais que veut dire ce tableau?

Le rapin. C'est une représentation fantastique du Jardin des Plantes; c'est le vallon suisse en goguette.

Le savant. Mauvais plaisant! — Madame, c'est la procession des serpens en Égypte.

La vieille dame. Et pourquoi cette procession, je vous prie? quel intérêt cela peut-il avoir?

Le savant. Et de quel intérêt seraient, s'il vous plaît, la vieille fête de l'Ane, la fête du Chat à Venise, la fête des Vendanges à Naples, la fête

du Carnaval à Rome, la fête de l'Agriculture à Pékin, la Fête-Dieu en France ? Les ignorans méprisent tout.....

Le rapin. C'est pour moi que Monsieur dit cela ?

Le savant. *Qui potest capere capiat.* Le crocodile que vous voyez était honoré en Égypte, et particulièrement à Thèbes. Les Égyptiens savaient apprivoiser ce terrible animal. Vous ne devez donc pas être étonnés de voir deux hommes debout sur celui-ci, qui est guidé par une bride de laine ou de soie. Quant à l'anneau qui lui traverse le nez comme celui d'un buffle, je ne savais pas qu'on se hasardât à en mettre aux crocodiles sacrés ; mais ce n'est pas impossible, car j'ai lu quelque part qu'on leur mettait des pierres précieuses aux oreilles. Pour ce qui est des serpens, il n'est personne qui ne sache qu'on peut les rendre privés. Ajax n'avait-il pas élevé un serpent qui le suivait comme un chien, et venait manger à table avec lui ? Vous avez vu sur nos places publiques des bateleurs s'entourer de serpens, appartenant sans doute à cette espèce qui, au dire de Pausanias, est consacrée à Escu-

lape, parce qu'elle ne fait pas de mal aux hommes. Les Romains et les Grecs avaient le serpent en vénération. A Épidaure on lui rendait des hommages religieux. Athènes en gardait un vivant, comme son Palladium. Le bois de Lavinium nourrissait des serpens auxquels de jeunes filles portaient des gâteaux de farine et de miel : épreuve terrible, soit dit en passant, pour les pauvres enfans ; car si les serpens ne mangeaient pas bien leurs gâteaux, on les accusait d'avoir perdu leur virginité. Les Indiens regardent tous les serpens comme des génies ; les habitans de l'île de Ceylan ne tuent jamais le *cobra de capello*. En Afrique il y a un serpent-dieu ; les Nègres font de fort mauvais partis aux Européens qui se moquent de leur culte pour ce reptile. En Russie on tient leur rencontre à heureux présage, selon le témoignage d'*Oléarius*. L'allemand *Natknoch* affirme qu'en Lithuanie les paysans avaient coutume de nourrir des serpens dans leurs maisons, et qu'ils faisaient dépendre la prospérité de leurs familles de la vie de ces reptiles...... Vous voyez qu'il n'y a guère qu'en France qu'on écrase la tête aux serpens, et

qu'on se moque de ceux qui leur donnent un peu de cette importance que tant de peuples anciens leur ont donné.

Le rapin. Encore pour moi !...

Le savant. Je sais fort bon gré à l'auteur anonyme de ce tableau d'avoir représenté une tradition intéressante. La fête des serpens a encore lieu chaque année.

La vieille dame. Ainsi, c'est de bonne foi qu'on a fait cet homme qui avale des couleuvres, et ce serpent qui marche sur la queue, et cette contestation d'un serpent avec un chien.

Le savant. Oui, sans doute, Madame. Je voudrais que ce tableau m'appartînt ; je ne sais à qui il est destiné.

Le rapin. A la porte d'une ménagerie (1).

(1) L'auteur a retiré son tableau à la fin du mois de mai, parce qu'on n'a pas voulu le placer, dit-on, dans un endroit convenable : le grand salon, par exemple.

Conclusion.

> J'en ai dit assez, ce me semble, pour mon dessein et pour mon loisir. Et puis, les choses de cette nature plaisent bien d'abord, mais elles lassent quand vous vous y arrêtez plus long-temps qu'il n'est besoin.
>
> J.-F. SARRAZIN. *Conspiration de Valstein.*

Depuis deux mois j'entends dire, par je ne sais quels amateurs pour qui le dénigrement est un besoin, et qui ne sont jamais contens de rien de ce qu'on produit : « Votre salon est détestable! Qu'y a-t-il cette année? deux ou trois petits tableaux : le reste est au dessous du mauvais. » J'ai le bonheur de n'être pas de

cette opinion; et, pour dire toute ma pensée en un seul mot, « le salon de 1831 me paraît un des plus beaux qu'on ait eus depuis 1810. » Certes, il y a peu de grande peinture; mais elle est malheureusement presque impossible aujourd'hui. Ce n'est pas un gouvernement, obligé de restreindre les dépenses du budget des arts jusqu'à ruiner tout-à-fait la peinture et la sculpture, qui pourra donner de grands pans de murailles, des églises entières et d'autres monumens au pinceau historique. Ce serait un beau train si la chambre allait voter ces *inutiles dépenses!* Il n'y aurait pas assez de publicistes pour crier contre un tel abus, pas assez d'économistes pour dire que l'argent perdu en dépenses de luxe ne profite à personne! Et ces mêmes économistes, ces mêmes publicistes, écoutez-les au Louvre; ils vous disent: « C'est fini, le génie de la peinture est mort; nous n'avons plus un artiste. » Eh! messieurs, un géant accroupi dans une cellule de quatre pieds carrés vous a-t-il jamais paru un bel homme? Donnez au génie l'espace, et il le remplira! Vous lui marchandez la toile: et vous vous étonnez que son fétus,

enfermé dans le bocal étroit que vous lui avez imposé, ne soit pas sublime! Que voulez-vous que Delacroix et Sigalon fassent, s'ils n'ont pas de grandes œuvres à accomplir? Ils vous ont assez prouvé qu'ils peuvent; assez ils se sont débattus contre le petit cadre où votre goût et l'économie procuste du gouvernement les a emprisonnés. S'ils sont grands dans une *scène des Barricades*, dans *saint Jérôme* et *le Christ en croix*, que feraient-ils dans de larges fresques monumentales! Mais, dites-vous, la peinture de chevalet vit toujours. Oubliez-vous qu'on ne la peut faire bien si on ne sait pas bien faire l'autre? Le jour où l'art sera tout-à-fait aux mains des peintres de genre, il y aura peut-être encore quelques jolis ouvrages, mais il n'y aura plus d'art. La peinture ne sera plus une langue riche, puissante, une noble et majestueuse expression du génie; ce sera un jargon, une marchandise, quelque chose de vil où l'imagination jouera le rôle qu'elle joue dans la fabrication d'une paire de souliers. Le goût, perdu aux sommités de l'art, dégénérera en bas; puis l'industrie déclinera à son tour; puis nous retomberons dans la barbarie. Nous

y allons grand train, et ce n'est plus la faute des artistes. Ils s'ingénient, ils luttent, ils aspirent à une régénération; ils tentent les voies nouvelles; et si beaucoup d'essais ne sont pas heureux, il en est quelques-uns qui font concevoir de grandes espérances.

J'ai tâché d'indiquer dans ces *Ébauches* tous les ouvrages qui ont un mérite réel, et la plupart de ceux qui, moins élevés dans l'opinion, sont dignes pourtant de quelque estime (1). Ne

(1) Je regrette beaucoup de n'avoir pu consacrer un chapitre à la miniature et quelques pages à la gravure, qui a des produits fort remarquables au Louvre. Qu'au moins, dans une note rapide, je mentionne, parmi les miniaturistes, M. Jacques, dont le talent n'a pas dégénéré; M. Saint, qui est devenu lourd à force de vouloir être ferme et large, mais qui est cependant encore, après madame de Mirbel, à la tête des artistes de son genre; M. Millet, qui fait avec force et conscience des miniatures géantes; M. Gomien, jeune homme de mérite qui a exposé un buste d'homme couvert d'un manteau écossais, morceau tout-à-fait digne d'éloges; M. Gaye, dont l'avenir donne de grandes espérances...... Dans la gravure, j'ai remarqué un chef-d'œuvre que je ne puis malheureusement pas analyser, *Gustave Wasa*, par M. Henriquel Dupont, qui a su conserver le ton, le ca-

ressort-il pas de cet examen qu'il y a bien plus de gens de talent qu'on ne le dit tous les jours? Je ne suis pas optimiste, mais j'ai trouvé, dans l'étude consciencieuse que j'ai faite du salon de cette année, des motifs de consolation. Je crois fermement que, si l'administration publique peut donner aux arts l'encouragement grand et intelligent dont ils ont besoin, nous aurons encore une école française. Les élémens en sont admirables.

ractère, et jusqu'à la facture de M. Hersent, dans une vingtaine de têtes du plus beau burin. Si j'avais écrit quelque chose de spécial sur cette partie, la moins favorisée de l'exposition, parce qu'elle a à lutter contre la peinture, dont les couleurs appellent bien autrement les regards du public que le modeste noir de la gravure, je n'aurais pas oublié *les Pestiférés de Jaffa*, belle estampe de M. Laugier d'après Gros; *la Valentine de Milan* et *l'Acquajuolo*, par M. Fauchery, dont le talent grandit beaucoup, et qui en donne de fréquentes preuves dans les planches qu'il exécute pour l'histoire de l'expédition française en Égypte, publiée par M. Denain, rue Vivienne, n° 16. Cet ouvrage, d'une belle exécution littéraire et pittoresque, réussit, malgré les circonstances; il est du nombre des entreprises grandes, utiles et nationales que le gouvernement devrait encourager.

L'ancienne école est morte; M. Drolling est le seul homme qui puisse lui faire faire sinon un pas, du moins un mouvement qui simule la vie; mais c'est l'action passagère et factice du galvanisme. L'école nouvelle se débat entre deux ou trois systèmes; celui qui paraît destiné à dominer est représenté par M. Léon Cogniet, de la Roche, Steuben, etc.; l'autre a moins de chances, quel que soit le mérite des artistes qui le soutiennent. Il est parfois peu intelligible; il cherche l'expression; il tombe souvent dans la laideur en allant au naturel, et il repousse cette portion du public qui juge légèrement et s'arrête à la surface.

Me voilà arrivé à la fin de ma tâche. Ces causeries n'ont pas l'attrait que j'espérais leur donner; elles manquent de la gaîté, de la verve, qui auraient pu les recommander aux lecteurs. Mais comment avoir la liberté d'esprit nécessaire pour plaisanter et rire, au milieu des circonstances graves où nous nous trouvons? Comment, étant patriote, se désintéresser des grandes questions qui se débattent à la tribune périodique et dans les carre-

fours? Comment formuler des épigrammes ou des éloges, et cadencer une prose tranquille au bruit du tambour de l'émeute? Oh! quand la France sera-t-elle heureuse? Quand, à l'abri du piédestal où la Liberté sera montée, grande, victorieuse, protectrice, pourrons-nous jouir du doux loisir des arts ?

Le 25 juin 1831.

FIN.

TABLE.

Aligny. Pages 153-202
Allart (Mademoiselle). 161
Allier. 265
Amic (Madame). id.
Ansiaux. 52-68-99
Appert (Madame). 161
Arachequesne. 105-185
Assegond (Madame). 161
Athéisme. 12
Atoche. 219
Aubry. 170
Augustin. 161
Aulnette de Vautenet. 105

Baccuet. 218
Barbier (Mademoiselle). 162
Barye. 268
Beaudin (Madame). 162
Beaume. 109
Bellangé. 113
Belloc. 231
Beloya-Collin (Madame) 162
Bergeret. 99-191
Berré. 57
Bertin (Ed. et Victor). 153-202-217
Biard (F.). 116
Bidauld. 18-28
Blanc (Mademoiselle). 162
Blanchard (Madem.). id.

Bleschanp (Madem.). 162
Bodinier. 145
Boisselier. 218
Bonnal (Mademoiselle). 162
Bonnefond. 84-238
Bonvoisin (Madame). 162
Bordier. 74
Bosio. 26
Bouchot. 228
Bouhot. 125
Boulanger (C. et L.). 10-146-191
Bougron. 265
Bouquet (A.). 177
Bourgeois. 218
Bouvet. 124
Boyenval. 218
Bra. 275
Brascassat. 57-218
Brémond. 231
Brocas. 74

Cabanne (Madame). 162
Cadeau (Mademoiselle). id.
Caillet (Mademoiselle). 162
Callault (Madame). id.
Canella. 219
Capron (Mademoiselle.) 163
Cartellier (1). 18-24
Caudron. 273

(1) Pendant qu'on imprimait ce livre, M. Cartellier est mort. Je n'ai pas un mot à changer à la partie du chapitre qui le concerne. J'aurais voulu pouvoir faire disparaître ce paragraphe, mais c'était impossible. Au surplus, je n'ai point à me reprocher une plaisanterie qui puisse être offensante à la mémoire de cet artiste respectable.

Caunois.	272-274	Deherain (Madame).	122-148-164
Chabord.	72		
Champin.	126	Delacazette (Mlle.).	164
Champmartin.	188-226	Delacroix.	10-12-39-55-58-110-146-186
Charlet.	147		
Ciceri.	219	Delaferrière (Madame).	164
Clerget-Melling (Mad.).	163	Delanoë.	52
Cogniet.	68-163-234	Delaroche.	12-53-105-125-230-277
Coignet (J.).	59-172		
Colin (M., Mad. et Mlle.).	125-162-163	Dalaval (M. et Mlle.).	36-188-165
Comte (Mademoiselle).	163	Delorme.	60-68-99-144
Corot.	153-202	Demarcy (Mademoiselle).	164
Cortot.	26	Denné (Mademoiselle).	id.
Cottrau.	125	Dennié.	210
Couché (Mademoiselle).	163	Denois (Mademoiselle).	164
Couder (1).	72	Deromance (Madame).	id.
Court.	229	Deschamps (Madame).	id.
Coussin (Madame).	163	Desbœufs.	273
Crepin.	118-216	Desnos (Madame).	164
		Desplas (Mademoiselle).	id.
Dabos (Madame).	163	Despois (Madame).	id.
Dagnan.	72-218	Desprez.	271-276
Dalton (Madame).	163	Destouches.	26-118-148
Dantan.	275	Devéria.	10-144-185-231-265
Darondeau.	52	Dieudonné.	274
Dassy.	71	Dirat.	187-223
David.	14-19-21-261-275	Drolling.	309
Daubigny (Madame).	163	Dubasty (Madame).	164
Dauby (Mademoiselle).	id.	Dubois.	126
Dautel (Mademoiselle).	id.	Dubufe.	85-104-192-231
Dauzats.	127	Duchesne.	170-188
Debay (Madame).	148-164	Ducis.	5-36-52-105
Debon (Madame).	164	Ducluzeau (Madame).	165
Deburau (J.).	177	Ducornet.	4
Decaisne.	107-187-194-226	Dufour (Mesdemoiselles).	165
Decamps.	51-127	Dumeray (Madame).	id.

(1) J'ai oublié de mentionner en son lieu un joli petit tableau de cet artiste; il me parait supérieur à la faible mais très-consciencieuse peinture que fait depuis quelques années M. Couder, dans des dimensions beaucoup plus grandes. Le sujet de cet ouvrage, d'un bon effet, et principalement remarquable par la vérité et la grâce d'une figure étendue sur son lit de mort, est *Frédégonde et Chilpéric*.

Dumont (M. et Mad.)	165-263	Giraud (Mademoiselle).	166
Duport (Madame).	165	Giroux.	173-218
Duprat (Mademoiselle).	id.	Goblain (Mlle.).	166
Dupré.	116	Godefroy (Mademoiselle).	id.
Dupressoir.	203	Gomien.	170-307
Duret.	264	Gosse.	188
Durupt.	122	Goyet (père et fils).	126-230
Duseigneur.	265	Grandpierre (Mlle.).	167
Duval le Camus.	111	Granet.	115
		Granger.	62-68-99-298
Eloy de Beauvais (Mademoiselle).	165	Grasse.	271
		Grasset (Mademoiselle).	167
Elshoecht.	275	Greuler.	108
Empis (Madame).	165	Grévenich.	274
Esménard (Madem.).	166	Grille de Beuzelin.	10
Espercieux.	264	Gros.	19
Estienne.	99	Gudin (Th.).	68-115-205
		Gué.	125-202
Fauchery.	308	Guérin (Pierre).	18-20-133
Fagot d'épines.	285	Guichard	78
Faguet (Mademoiselle).	166	Guillemot.	62-68-71
Fay (Mlle Léontine).	49	Guillot (Madame).	167
Ferrand (Madame).	166		
Ferréol.	125	Hadin (Mademoiselle).	id.
Feuchère.	256	Haudebourt-Lescot (Madame).	
Filon (Madame).	166		106-167
Flatters.	274	Hayet (Mademoiselle).	167
Fleury (Louis et Robert).	173-228	Hayter (Esq.).	31-53-107-231
		Henry (Mademoiselle).	167
Forbin (de).	115	Hersent (M. et Madame).	106-167-187-223
Forestier.	72		
Forget (Madame de).	166	Hubert.	126-219
Fourmont (Mlle. de).	id.	Huet.	10-58-145-153-219
Foyatier.	263		
Fragonard.	293	Iaser (Mademoiselle).	167
Franquelin.	120	Ingres.	12-15-83
Frappart (Madame).	166	Isabey (père et fils).	114-170-203
		Ivry (Mademoiselle D').	167
Gardie (Madame).	id.		
Garneray.	215		
Garnier.	18	Jacques.	170-307
Gassies.	126-127	Jacquet (Madame).	167
Gautherin (Madame).	166	Jacquot.	271
Geraldy (Mademoiselle).	id.	Jacquotot (Madame).	167
Gérard.	18-126-167	Jadin.	58
Gilbert.	217	Jeanron.	98

Johannot (1).	126	Lepaulle.	232
Jolivard.	125-201	Lepoittevin.	143
Joly (Alexis).	126-219	Leprince.	125
Joubert (Madame).	168	Lespardu (Mlle de).	169
Jugelet.	217	*Les tableaux commandés.*	65
Juramy (Mademoiselle).	168		
		Lethière.	22-133
Kalgmann.	267	Letort (Mademoiselle).	169
Kautz (Mademoiselle).	168	Libour.	74-99
Kinson.	31-59-129-231	Lordon.	68-99
		Lothon (Mademoiselle).	169
Labouëre.	116-204	Lugardon.	127
Lafont.	68-99		
Lajoie (Mademoiselle).	168	Macret (Madame).	169
Lami (Eugène).	113	Maillot.	99
Lancrenon.	13-60-99-144	Malbranche.	219
Langlois.	62-215-231	*Malibran (Madame).*	194-210
La Révolution et les Nudités.	182	Marigny (M. et Mademoiselle).	169-191
Laurent (M., Madame et Mademoiselle).	106-168	Marochetti.	272
		Martin (Madame).	170
Larivière.	125	Mauzaisse.	191
Lauzier (Mademoiselle).	168	Meynier (Madame Zoé).	170
Lebaron (Mademoiselle).	id.	Miéville Mademoiselle).	id.
Lebot (Mademoiselle).	id.	Millet.	107-307
Lecerf.	99	Mirbel (Madame Lizinka de).	137-170-188-226
Leduc (Mademoiselle).	169		
Lecoq (Madame).	169		
Legentil (Madame).	id.	Misbach.	74
Le gigot de M. Villemsens.	94	Moine (Antonin).	79-266
		Monnier (Henry).	233
Legrand (Mesdemoiselles).	169	Monthélier.	126
Leroy (Madame).	id.	Monvoisin (M. et Madame)	126-170
Lemaire.	273		
Lemoyne	270-276	Moré (Mademoiselle).	170

(1) M. Alfred Johannot a exposé, trop tard pour que j'en puisse parler ailleurs que dans une note rejetée à la fin de ce volume, un joli tableau de l'*Arrestation* d'un gentilhomme Dauphinois par ordre de Richelieu. La composition en est pleine d'esprit et de goût. Si l'auteur avait touché un peu plus largement toutes les figures, en les finissant davantage, cet ouvrage mériterait de prendre rang à côté des charmans tableaux des écoles flamande et hollandaise.

Moreau (Mademoiselle).	170	Rauch.	127
Morlay (Madame).	id.	Raulin (Madame).	172
Mozin.	110	Regnier.	218
Muidbled (Mlle).	170	Regny.	219
		Rémond.	72-218
Naderman (Madame).	id.	Revest (Mademoiselle).	172
Negelen (Madame).	id.	Revoil.	117
		Reys (Madame).	172
Odier.	97	Ribault (Mademoiselle).	id.
Orlandy.	274	Ribeiro (Madame).	id.
Orsibal (Madame).	170	Riché (Mademoiselle).	id.
Orsel.	159	Richard.	218
Osterval (Mademoiselle).	170	Richer (Mlle C.).	172
		Ricois.	127-219
Pagès (Mlle).	38-129-190	Riot (Mademoiselle).	172
Parran (Mademoiselle)	171	Rioult.	191
Pastiches.	143	Rivière (Madame).	172
Pastureau (Madame).	171	Robert.	116-125
Penavère (Mademoiselle).	id.	Roehn.	123
Persenet (Mademoiselle).	id.	Roger.	116 125
Persévérance.	60	Roman.	26
Petit.	218	Roqueplan.	117-203
Petitot.	22-270	Rossignon.	172
Philippe.	id.	Rouget.	230
Phlipaut (Mademoiselle).	171	Rouillard (M. et Madame).	
Pigal.	112-195		172-230
Pingret.	251	Rude Madame).	172
Pithou (Mademoiselle).	171	Rumilly (Madame).	id.
Plaisanterie sérieuse.	74		
Poissant (Mademoiselle).	id.	S.... (Madame J. de).	id.
Portrait d'une actrice anonyme.	46	Saint-Omer (Mademoiselle).	46-172-198
Position du critique.	1	Saint.	170-307
Potier.	275	Sarazin de Belmont (Mademoiselle).	172
Pourmarin (Madame)	171		
Pradier.	276	Scheffer (Ary et Henry).	10-20-54-106-145-187-224-289
Préjugé, Talent.	96		
Ramey.	27	Schnetz.	68-116-125-130
Ramus.	275	Schwiter.	233
Rang (Madame).	171	Seurre (1).	270

(1) C'est ce jeune artiste qui est chargé d'exécuter la statue de Napoléon pour la colonne Vendôme. Il l'a emporté au

Sigalon.	68-99-236-305	Troivaux.	170
Simart.	272	Trouvé (Mademoiselle).	174
Smargiassi	127-219		
Sommé (Mademoiselle).	173	*Vade-mecum.*	101
Sontag (Mademoiselle).	291	Van-Ysendick.	299
Souleillon (Mlle).	173	Vauchelet.	286
Speindler.	136	Verboeckhoven.	57
Statistique des talens féminins.	161	Verdé Delisle (Madame).	174
		Vernet (C. et Horace).	27-53-114
Steuben.	106 127-225		
Storelli.	219	Vidal (Mademoiselle).	174
Swagers (Mademoiselle).	173	Villemsens.	94
		Villiers (Mad. O. de).	175
		Volpalière (Mlle.).	122-174
Tanneur.	216		
Tenérani.	270		
Thévenin.	18-22	Wachsmut.	214
Thurot (Mademoiselle).	173	Wartel (Madame).	175
Tiolier.	273	Wasset (Mademoiselle).	id.
Toulza (Mademoiselle).	173	Watelet.	218
Tréverret (Mlle.).	id.	Watteville (Madame de).	175
Tripier Lefranc (Mad.).	id.	Wiertz.	96
Triqueti (de).	98-266	Wyatt (Madame).	175

concours sur trente-six compétiteurs. Son modèle promet une bonne figure. Il a représenté Napoléon, la tête couverte du petit chapeau historique et un peu inclinée sur la poitrine; la main droite, armée d'une longue vue, appuyée sur la cuisse; la main gauche dans l'intervalle de deux des boutons de la veste; la redingote par dessus l'habit uniforme des chasseurs à cheval; les épaulettes pendantes sur la poitrine. Il y a de la force et de la méditation dans la tête du héros.

FIN DE LA TABLE.

www.ingramcontent.com/pod-product-compliance
Lightning Source LLC
Chambersburg PA
CBHW071625220526
45469CB00002B/477